中国当代艺术经典名家专集

子　墨

中国书店

图书在版编目（CIP）数据

中国当代艺术经典名家专集．子墨/西沐主编．
－－ 北京：中国书店，2011.10
ISBN 978-7-5149-0200-6

Ⅰ．①中… Ⅱ．①西… Ⅲ．①艺术－作品综合集－中
国－现代②水墨画－作品集－中国－现代 Ⅳ．①
J121②J222.7

中国版本图书馆CIP数据核字(2011)第210768号

中国当代艺术经典名家专集·子墨

主　　编　　西　沐

策　　划　　王旭东

责任编辑　　靳　诺　李亚青

出　　版　　中国书店

社　　址　　北京市西城区琉璃厂东街115号

邮　　编　　100050

经　　销　　全国新华书店

设计制作　　刘　宁　朱晓林

编辑校对　　张婵祺

印　　刷　　北京翔利印刷有限公司

开　　本　　787×1092　1/8

版　　次　　2011年10月第1版　2011年10月第1次印刷

印　　张　　25印张

书　　号　　978-7-5149-0200-6

定　价：498.00元

德维君：

　　大作集拜读，作品很有味道，大气、品格高，笔线与形体结合，颇有力度与趣味，且有文化内涵，说明阁下近几年探索成果丰硕，谨表敬意，并表示祝贺。

　　顺致

　　　　秋安！

并祝

夫人幸福、安康！

<div style="text-align:right">

大箴

2011年9月14日

</div>

目 录

艺术家简介

刘德维，字子墨，1936年生于山东省青岛市，6岁入私塾学堂，1951年毕业于青岛艺术学校绘画科。师承留日画家王仙坡先生。早期受印象主义及后印象派绘画影响，长年投入野外写生，被称为"画痴"、"苦行僧"。曾历任青岛市文化官创作研究员、中国艺术研究院创作委员、中国美术家协会会员，资深艺术家。

20世纪70年代转入当代美学精神研究，寻求中西绘画交融合璧，注重直觉表现。作品在《中国美术家》、《当代油画艺术》、《中国美术选集》、《美术研究》、《美术观察》、《世界美术作品选集》等三十余种书刊上发表，并赴欧、美、日等国家（地区）展出或被收藏。出版有《刘德维绘画集》、《心象·意象·墨象》等。我国著名美术评论家邵大箴教授说：他是一位很有灵性、悟性和创造性的艺术家，他是站在中国油画界现代画风的先行者行列之中的人，其作品不拘泥于客观物象的准确描绘，而是着重于刻画自然景物的精神，借以抒发自己的感情，他作品风格的自由、潇洒，画法的简练性与写意性，已经超过印象派画家，直逼20世纪初的西方现代派。

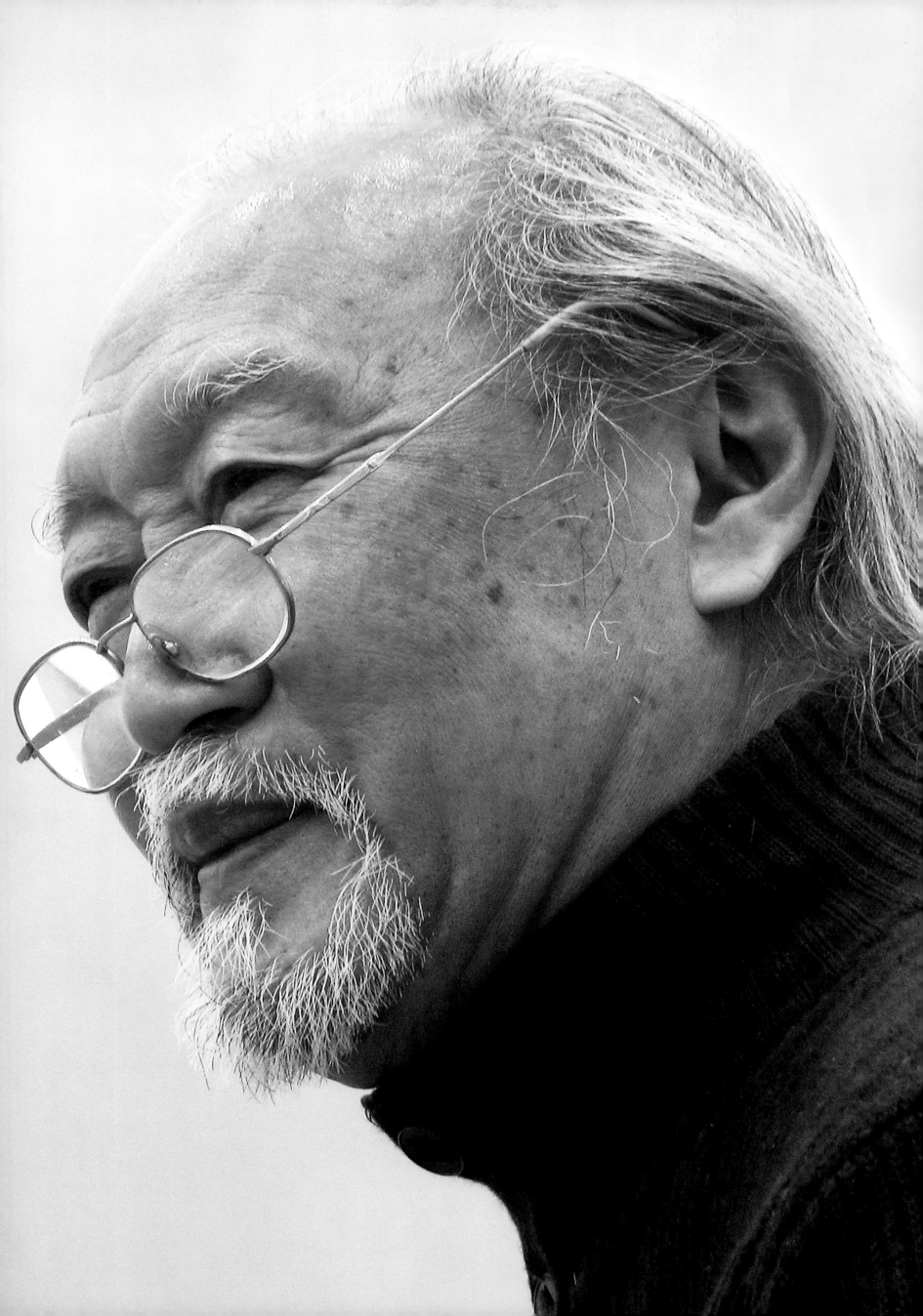

前　言

杜大恺

　　德维与我是老朋友，上世纪60年代我们相识，已有半个世纪的交情，一段友情能维系这么久，除性情相投以外，还因为都对绘画很沉迷。起初我们都喜欢印象派，那时候印象派几成禁区，但我们确实喜欢它。因为都是业余作者，作品难得在公共场合露面，并未因此得到讨伐，但也时有非议。幸而青岛是个小地方，没有几多人会注意几个年轻人的不合时宜的异端行为，以此作为兴趣仍是可以坚持的。

　　德维长我六岁，他的画很早就已成熟，他那时是我们的偶像，能够见到他以及他的画是很兴奋的。至今我还记得那时候想着办法与他谋面的一些情景，亦还能够记起当时的一份满足感。

　　他一直是一个组织者，起初在青岛市水清沟俱乐部，其后在青岛市工人文化宫，负责将各单位的业余作者召集在一起，进行培训，筹划展览，他的热情与真诚在同道间有很好的口碑。那时的许多作者后来多半成了专业画家，我也在那时仅有的与美术相关的活动中得到了锻炼。很多人都还记得他，至少在我心里对于他对我的帮助是心存几分感激的。

　　上世纪70年代末我来到北京，并未与他疏远，反而愈益亲近了。每逢回青岛，我总会去看望他，与他交换一些对艺术的看法。他总是不拘一时一地的局限，对艺术的大趋势保持着睿智和敏感。

　　上世纪90年代他从工作岗位上退休，那时他已年过花甲，竟会毅然决然地从青岛移居上海，不为别的，只为了寻找一个更适合创作的氛围。几年下来他在上海的美术圈内已有一些声誉。但毕竟年龄大了，不是土生土长的上海人，老两口住在那儿总会有些寂寞的。有一年我去上海，曾去过他的画室，看到他的生活情景还是有一种难以言说的不适。这之后我劝他，与其在上海，不如来北京，一则离青岛近些，二则有些熟人，更为重要的是北京的氛围比上海可能更适合他。他听从了我的劝说，竟然又是毅然决然地从上海移居到北京。如今他已在北京安家，乐不思蜀，觉得终于找到了归属，心里十分的满足。

　　不久前见到他的新作，已由油画改画水墨，我很惊讶，不仅画得多，而且画得好。他的画经历了印象派到表现主义再到抽象的三个阶段，我以为最可称许者还是他的抽象水墨。水墨而至抽象我以为颇难为之的，我自己一直在抽象与具象之间徘徊，没有勇气也没有能力走到抽象的阶段，德维做到了。如今他已年近耄耋，居然还有这样的锐气和智勇，将我以为几近于不可能的追寻演绎得如此绚烂，如此充分，如此纯粹。我很庆幸劝他移居北京，我不能说是北京成就了他，但是他的这一批颇令我动情的水墨新作确然是在北京完成的。

　　他有一个好妻子，一个有着天使般善良的心灵的贤内助，一辈子无怨无悔地呵护着他，他其实就是他的妻子的一件作品。

　　作为老朋友，我希望看到他一辈子含辛茹苦的努力终于呈现结果；也是作为老朋友，我更希望看到他一直健康，这是心里话。在他的画集即将付梓之时，我送上这份祝福。

走 向 抽 象

——子墨先生抽象彩墨绘画试读

西 沐

　　在中西方的艺术创作中，虽然抽象有很深的文化传统，可当下人们更多地将其当作最为时尚化的一种元素。也许，刘子墨先生的这批创作，可以让观者从文化传统的角度，更多地去品味一位艺术家用生命滋养的一朵朵绽放的山花：朴实、独立、和谐、美好。

　　初识子墨先生，说实话，我是无论如何也不能将他与其绘画联系起来：一面是一位仙翁长者，一派儒家风范；一面是弥漫着抽象和极富色彩张力的当代性绘画。随着时间的推移及了解的深入，我终于在"格"上找到了共同点：修养在绘画追求与做人的格调中，达成了惊人的一致，最为集中地表现在精神追求的高度、艺术表现的品格及陶养的宽厚，正如古人所说的"知行统一"。也许，正是因为有了这些共通之点，才使得子墨先生能够走出自己的时代局限与背景，应着时代的脉搏，展开了其充满创新精神与文化追求的当代性探索，并且以最大的守望与坚守精神，历经世俗洪流的冲蚀，仍是那么的执著、坚定与纯粹。一个将生命流淌在作品中的人，生命的力量就是时间赋予与承载的，是一种永恒的精神力量。子墨先生的绘画，使我们深切地体悟到因生命感悟而带给我们的缘于修养而呈现出的时代审美与表现，让我们看到，再直觉的艺术，无论是西方还是东方的，修养是一种共同的基础。

　　可能人们最想了解的是，子墨先生长期接受传统教育又成长在那个特定的历史时期，无论是个体的价值取向还是具体的历史环境，都与其作品形成了强烈的反差。探究这种反差的背后，一是要关注其艺术思想变迁的轨迹。生于1936年的子墨先生，自幼迷恋绘事，从幼年的私塾学堂，到临摹《芥子园画谱》，一晃就是70多个年头，只是未入学院之门。可能正是这种游学的经历，使他有机会接触并拜学于诸位在美术史中已有定论的名家、大家。先生们的典故轶事与风度，加深了他对艺术的理解，并确定了其高端的艺术追求与目标。子墨先生的艺术之路从古典入，后又崇尚印象派与表现主义，在他近乎一意孤行地追寻生命体验与精神体悟中，让其创造力在画面上一发而不可收。其绘画风格也走过了再现、表现与抽象的历程。著名艺术家杜大凯先生将子墨先生的艺术轨迹总结为三个阶段：印象派到表现主义再到抽象，可谓很是贴切。二是要关注子墨先生当代性探索与传统绘画间的共性问题。子墨先生常讲，他的创作常被五千年文明所缠绕，不能自拔，这也道出了其探索的思想主线。我们知道，绘画的抽象性是绘画艺术不断进化的一个基本的取向。中国传统绘画的核心理念就是写意，而这种写意又恰恰是以高度概括的抽象为基础。只是中国传统绘画的抽象与西方绘画抽象的逻辑起点有所不同。东方的抽象是从感性而起，在似与不似的运动过程中，追求理性的秩序，从而达到感性与理性的

一致，知与行的统一，在我手写我心的"圣贤之心"的感召下，达成绘画的和谐，从而体现出东方文化的特有精神之美。而西方的抽象则是始自理性，先是建立在几何形态基础上的变形与抽象运作，并在这个过程中，追寻感性与直觉的召唤，用感性来平衡与填充理性的构架，最后在感性之中达成理性与共性的和谐。此所谓东西方艺术相通相融的画理基础。也就是说，无论如何抽象，都需要理性与感性在审美的过程中达成一个审美的秩序，从而让社会可认知，让大众理解，并最终在文化价值的向度上来得到评价。

从上面的分析我们可以看出，子墨先生绘画的当代性探索始于对抽象艺术的感悟，是东方式的抽象。在当下人们过分热衷于写实与写真，热衷当代美人画恣毛毕现的大潮流中，在躁动的都市文化不断消解真正的艺术表现的时候，子墨先生的绘画为什么在今天又能走入人们因信息爆炸及审美离散化而游离的视野中呢？这更多的可能是人们对子墨先生绘画的时代感及当代性的一种审美回应，对品格、空间及无限性的一种追求。在子墨先生的绘画中，当代不少智者可以找到自己的一片精神绿洲，没有暴力、没有狂野，也拒绝世俗的一方净土。

同时，我们也看到，子墨先生的绘画更多地为我们传递出一些具有学术价值的探索与研究信息：

1. 有修养的感悟是子墨先生绘画语言风格形成的一个重要基础。中华文明的文脉已深深地融入其血脉，这是他艺术的始点与源泉。中华文化雄浑的品格及知行统一的修为方式，亦深深植入其创作的理念及生活之中，这时，一门艺术，无论其如何表现，使用什么样的一种语言，呈现如何不同的绘画风格，其作品所呈现的正气、大气及崇尚光明之气则是一种正途大道。子墨先生的探索虽然历经不同的艺术发展阶段，但是明确地展示了这样的一种精神追求。所以我们讲，子墨先生的抽象绘画是有传统的，不是当下以创造为名的形形色色的涂鸦，这种传统传承更多地是源自文化精神层面的自觉。

2. 子墨先生的艺术实践及人生经历表明，审美理想是艺术追求的根本动力，更是艺术品格高低的一个前提。审美理想是一个艺术家美学思想体系的集中表现。虽然还没有人去系统地研究与分析其美学思想体系，但其作品中所展现出的艺术品格、文化品位及和谐雅致、雄浑的绘画格调，已经形成了一个稳定并不断聚合的取向，这也是子墨先生的绘画探索走得更高、更远的一个前提。艺术的可贵之处就是能通过不断地创造来强化自己的个性。子墨先生的创作，通过线面的结体在内敛中彰显张力，使人在对线面的解构中体验与对色彩视觉的感觉中，体悟文化内涵，感受审美体验。于是，他的绘画在解构视角传统的同时，着眼的不是再现，而是在感性的视觉与解构中寻找理性的秩序，在有修养的文化内涵的承载中，把空间梦幻、变形等向艺术的本体回归，表达与述说的是一种感悟与体验，不是一种真实，更多地是一种意象与意味。

3. 审美经验的系统化与稳定性是艺术家长期实践与思考积累的结果。子墨先生的绘画风格及境界，是其宽泛而又厚实的审美经验的一种呈现。年近古稀的他

从印象派探索再到表现主义，最后跨入抽象绘画的高标境界，靠的是三点：一是文化传统的"童子功"。艺术的理想走得再远，也能找到文化之根，艺术也有思念的故乡。这种文脉使得子墨先生的绘画作品闪露出纯正的民族审美的格调与趣向；二是在创新冲动下的艺术胆识。对子墨先生来讲，创作就是一种刻意的特立独行的冒险，排除程式、惯性与规则，唯独需要坚守的是内心独特的追求与旺盛的创作激情。正是有了这种热情、激情与胆识，艺术探索才会在精神的旷野中近乎野蛮地生长、拓展，而不会止步于现实下物质世界中已经划定了的羊肠小道。子墨先生的绘画艺术更是一种"舍与得"的辩证艺术，不仅仅在生活中如此。三是对审美张力的把控。子墨先生的艺术之张力源自中西艺术理念方式、方法的冲撞、背离与融合的过程，而对这一过程的把控与在冲突中寻找和谐点无疑于是一场拿生命去进行艺术探险的体验。在着眼现实、讲究收益与付出的氛围中，这往往被称为不合时宜，正是这种探险的过程，使子墨先生在抽象中找到了中西艺术对接的张力，一种在修养整合中的、关于理性与感性的冲突到和谐的驾驭之道，即关于东方式抽象与西方式抽象的一种个性化的水墨融合的成功探索。为此，著名美术评论家邵大箴先生评价其作品说：有味道，大气、品格高，笔线与形体结合，颇有力度与趣味，且有文化内涵。可以说，子墨先生是用自身的修养与见识，正在打破中西抽象绘画的理念规则，整合既有的文化传统下所养成的抽象绘画的审美趣向。令人高兴的是，子墨先生正在向我们展示更多、更为宽广的探索空间与内容。

4．与科学认识需要观察不同，深入文化需要的是全身心的体悟。已入古稀之年的子墨先生正以一颗充满创造力的年轻人的心态去工作、去学习、去创造，没有体制的供养，又无码头的供奉，悄悄地隐于京城一角，用自己的执著拨亮中国文化精神之灯。他登高中国艺术之路靠的不是别的，靠的是经过文化启蒙后的一种文化自觉，用一颗赤子之心向世人展示民族文化应有的一种自信。子墨先生正在以自己的方式前行。

我相信"述而不作，信而好古"可以说是每一个知识人应有的文化情怀，子墨先生则是用绘画的方式，用一种全新的理念与语言，更为积极、更为主动地去接近艺术的本体。艺术的本质是创造，艺术可以在创造的过程中使人获得精神上的自由，并在精神自由的状态中完成对自己的解放，从而获得全面发展。子墨先生的当代性探索，更多地应和了艺术发展的本来之要义。当不少当代艺术家还在追求艺术创作快感的时候，子墨先生的绘画已经走在了艺术精神的原野上，这使他找到了人性的力量、创造的力量，一种"老夫聊发少年狂"的创作激情，充满艺术活力与张力的作品使人相信，没有自由的状态，何来不羁的表现？

子墨先生对绘画当代性的深刻体悟，缘于其对中国文化及其精神几近全神贯注的一种体验，只有这样才有可能孕育文化自觉，有了文化自觉才会在文化启蒙与建设的过程中达成文化自信。子墨先生的绘画所折射出的民族文化精神之意蕴，恰恰是源于文化自觉的一种文化自信之光，因为绘画中没有政绩工程，有的只是燃烧生命，升华灵魂。

自 序

子 墨

吾刘德维，字子墨，1936年生于中国青岛市，书香门第。父亲于20世纪30年代初参加国民党，抗战胜利后曾任青岛市参议员。本人在1957年"反右派"运动中被定为"内控"右派。因自幼酷爱绘画，曾屡次报考中央美术学院，不第，唯独寻自学艰路，蹒跚踱步。岁月悠悠，70余载转瞬逝去，蓦然回首，深感艺术之路崎岖、坎坷。吾像一个盲者，摸着石头过河，纵使湍流险滩也毅然奋勇涉水。回顾童年读私塾学堂，临《芥子园画谱》，临字帖，写书法。吾舅舅是当时地方颇有名气的书法家，也是《力报》社长，要我严以临帖，经常逐字批改，是吾书法启蒙的导师。抗战胜利后，美国电影、画报大量进入中国。吾的童年陶醉于好莱坞千奇百怪的电影和画报的画面中。喜欢上图画课，偏爱文、史、地，相对而言，数、理、化却稀里糊涂。20世纪50年代初，家里请来了一位曾留学日本的画家王仙坡先生（先生的妻子是吾母亲本家的侄女，故称其为表哥）。王先生1933年毕业于国立杭州艺专，同年与王式廓、宋步云等赴日留学。1937年抗战爆发，先生毅然回国，参加抗日救国运动。王式廓直奔延安鲁艺任教，其代表作《改造二流子》、《血衣》等堪称巨匠之作；宋步云去南京跟随傅抱石先生在中央大学任教，解放后被调至中央美术学院；萧传玖出任浙江美术学院雕塑系主任，其代表作为《广岛被炸十年祭》。唯王仙坡先生因眼疾长期留在故里青岛楼山大枣园，后应聘担任中学图画教师。1951年，王仙坡先生与我创办了"青叶画社"，配合政治宣传为各单位绘制马克思、恩格斯、列宁、斯大林和毛主席画像。王仙坡先生品格高尚，学养渊博，为人挚诚，唯不善交际。他为鼓励我，称我为"天才"，不只教授我绘画，更为我灌输多元的艺术理念，给我讲述了无数真实而生动的艺术典故和名人轶事，还给我引荐了许多师长和同学，如李苦禅大师、王式廓的夫人吴咸、宋步云、萧传玖、秦威、戴冰心、李超士、王企华诸先生，他们都是我国近代美术史的先觉与中流砥柱。在尊师的殷切熏陶与教诲下，我树立了国内画坛崇尚楷模的明确标识，如吴大羽、林风眠，当然还有齐白石和黄宾虹……

吾原本最崇尚印象主义与后印象派，缘由可能与我生长的地域有关，因为青岛的城市风貌、自然环境与莫奈、西斯莱、毕沙罗、马蒂斯、塞尚笔下的构图、色彩、情调极为相似。那时候，我对印象派绘画很迷恋，犹如一个虔诚的教徒，长年投入野外写生，潜心探索印象派绘画的技法，竭力分析与探求阳光下色彩的变幻……吾由印象主义的守护者转向表现主义的开拓者是从吾创作油画《太古系列·石斧》开始的，并一发不可收，自此开启了我由印象主义画风转向表现主义意象绘画的征程。吾还牢记，绝不可以再在任何大师的包围圈里寻找什么，必须放声

呐喊，努力冲出自我，必须冲出所有大师的藩篱。

在20世纪70年代对物质世界的体验中，吾获得了丰富无尽的记忆，积累了丰厚的创作素材，但在绘画创作时却又必须努力将它们忘却，而是从吾之感官、情绪与冥想的幻觉中重新梳理，发掘表现吾之精神体悟，开启吾之创作空间，像海洋、天际，无尽无边……

吾之绘画不是再现，而是力图将单纯的视觉传达的再现功能彻底瓦解，再将超常态思维图式纳入创作，以非理性与知性把握和谐，摒弃程式化范畴，让直觉冲动与理性分析在创作中相互交替、转换，使无意识、顿悟、直觉冲动达到肆无忌惮，让冥想、假设的空间任凭游弋，用荒诞、梦幻、变形、分裂或原始粗犷的视觉符号表达自然回归的境界。在吾笔下，漠视真实，只有真实的意象承载内心的真实。

东方艺术之太极、无极、吐纳终于在作品上体现出瞬间即逝、无法把握的东西，像是魂不守舍、走火入魔，进入一种癫狂状态。内心冲动与手之运动同步，似冥冥中有神助之，故成象而往往茫然，仿佛若不自知，此乃因心造境，以笔运心，物我皆忘，超以象外，得其环中。大自然犹如浩瀚莫测的谜团，它的真实面貌远非人们视觉中的真实，它为人们提供了自由冥想的空间，又赋予它神话般的斑斓色彩与化境。

吾之绘画以隐喻、象征、暗示的图示，表现其物象之神、形、势、气、韵，达到虚其心，以无求有。象乃造形之本，然塑形造境须隐然藏象。吾在一团混沌迷幻中找出意象，从一组模糊物象的谜团中剥脱出人、马、树、石，凭智慧与巧思点石成金，即兴生发；游戏般地愉悦和创造，像梦幻闪现，不是现实又真于现实。

吾之创作信条是一意孤行，唯求独诣。务必刻意排除理性程式樊篱及熟悉的影子，向陌生与未知领域延伸，用陌生人的目光看待自我的惯性规则。每个生命都是独特的，没有什么必须遵循的外在标准。唯脱世俗和私欲、破除清规戒律，让燃烧的心底渴望与创作需求碰撞，闪现出一些怪异火花，变为奇特的艺术图式。闪现是艺术创作瞬间偶发又转瞬即逝的冲击波，只要有旺盛不衰的冥想，就会拥有生生不息、永不枯竭的创作元素。

21世纪视像科技的发展，远远超越了绘画模拟"真实"图像的再现功能，它的图示内涵是精神显现，艺术是我心底迸发出的心图。

这本集子所印发的拙作，是从吾近几年创作的《心象·意象·墨象》中选出来的80幅水墨赋彩"亦梦亦幻"系列作品。长期以来，吾之创作思绪总被华夏文明五千年之雄魄内涵所缠绕，不能自拔，这缘于吾长久沉浸在华夏文明的梦幻中，当我越走近它，越加崇拜，它的博大精深令吾敬畏；它隐含着渊博、古奥、深邃、肃穆、信仰与神秘，令人充满遐想，它永远是人类物质与精神文明取之不尽、用之不竭的珍宝，它的灿烂光辉普天四射。吾深信，璀璨绚丽的华夏文明必将引领人类聚集到它的神圣殿堂去朝拜。

这些探索性的"创作"颇不成熟，算是"抛砖引玉"，以期获得赏家赐教，更期待下个集子能再提高一步，深表谢忱！

作 品

灵异裂变　　238cm×160cm　　纸本设色　　2011
灵异裂变（局部）　　纸本设色　　2011　　（后页）

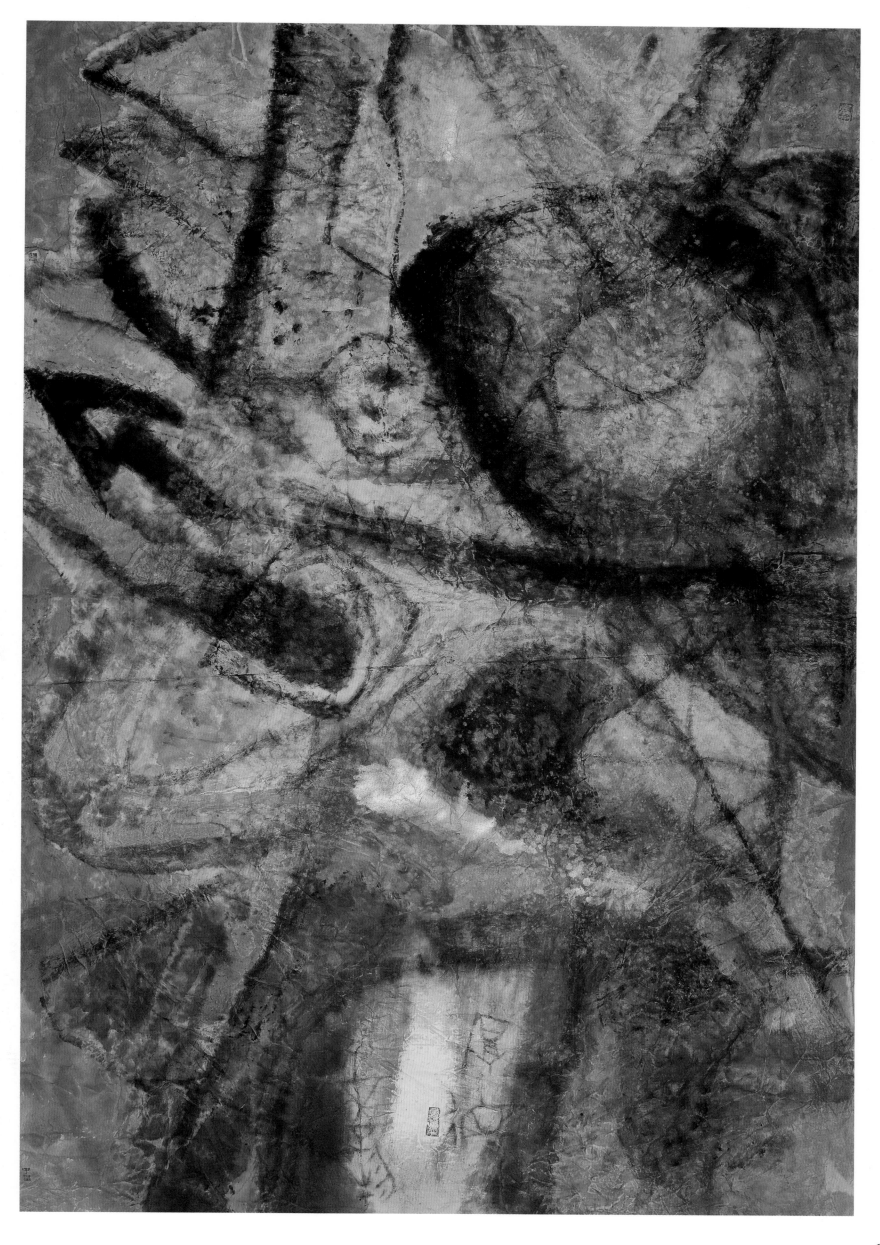

汉字书法高似山　80cm×80cm　纸本设色　2011

幻象　80cm×80cm　纸本设色　2007

恍　80cm×80cm　纸本水墨　2010

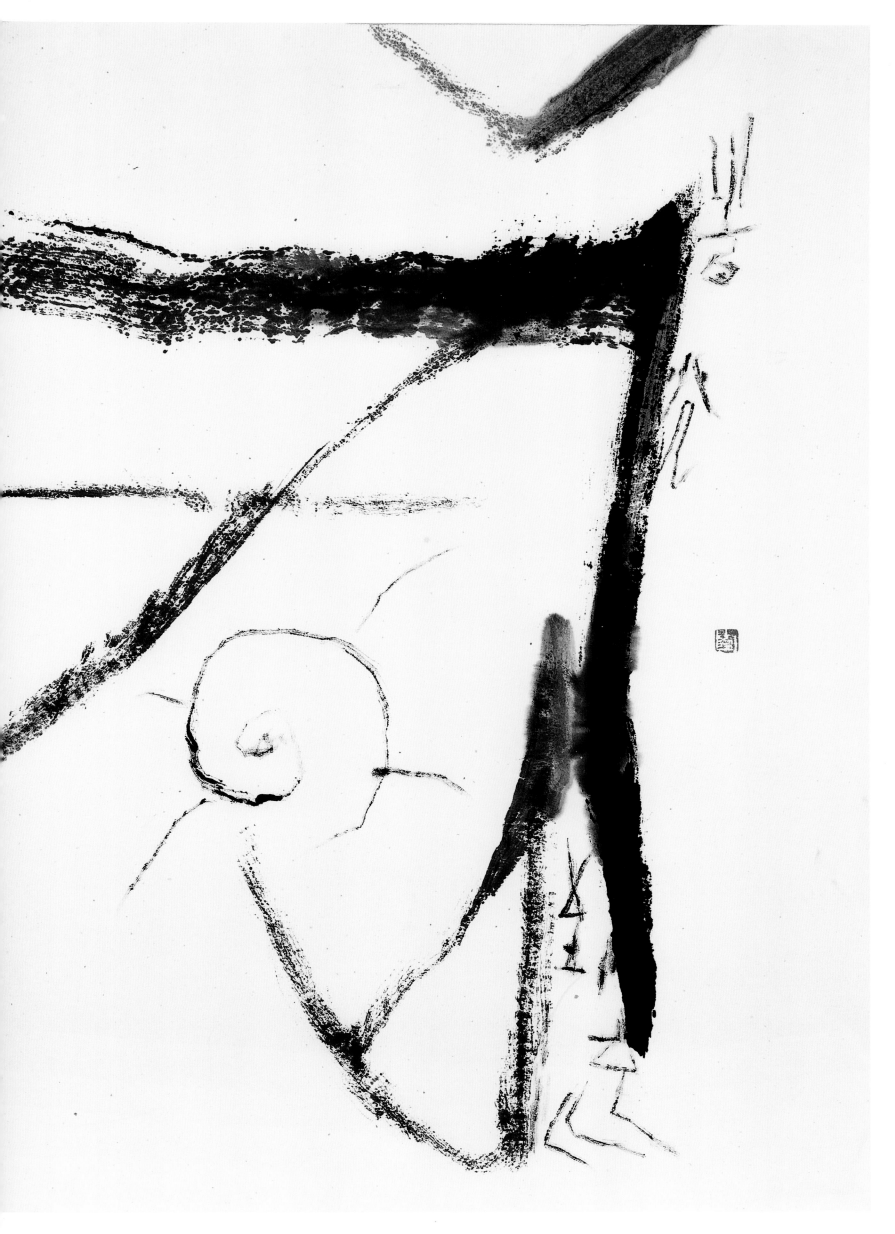

龟甲上的爻符　80cm×80cm　纸本设色　2008

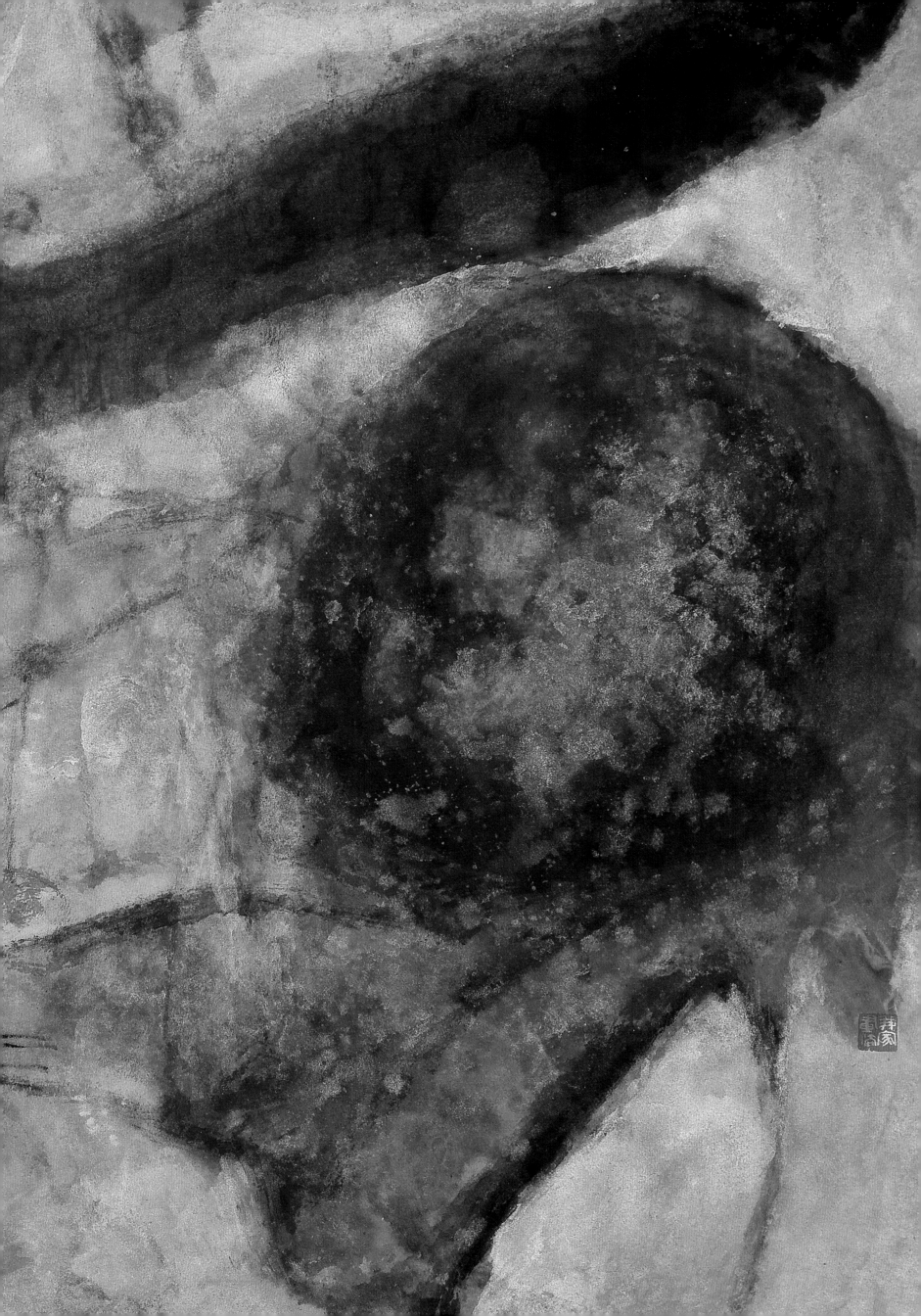

易有大恒　80cm×80cm　纸本设色　2008

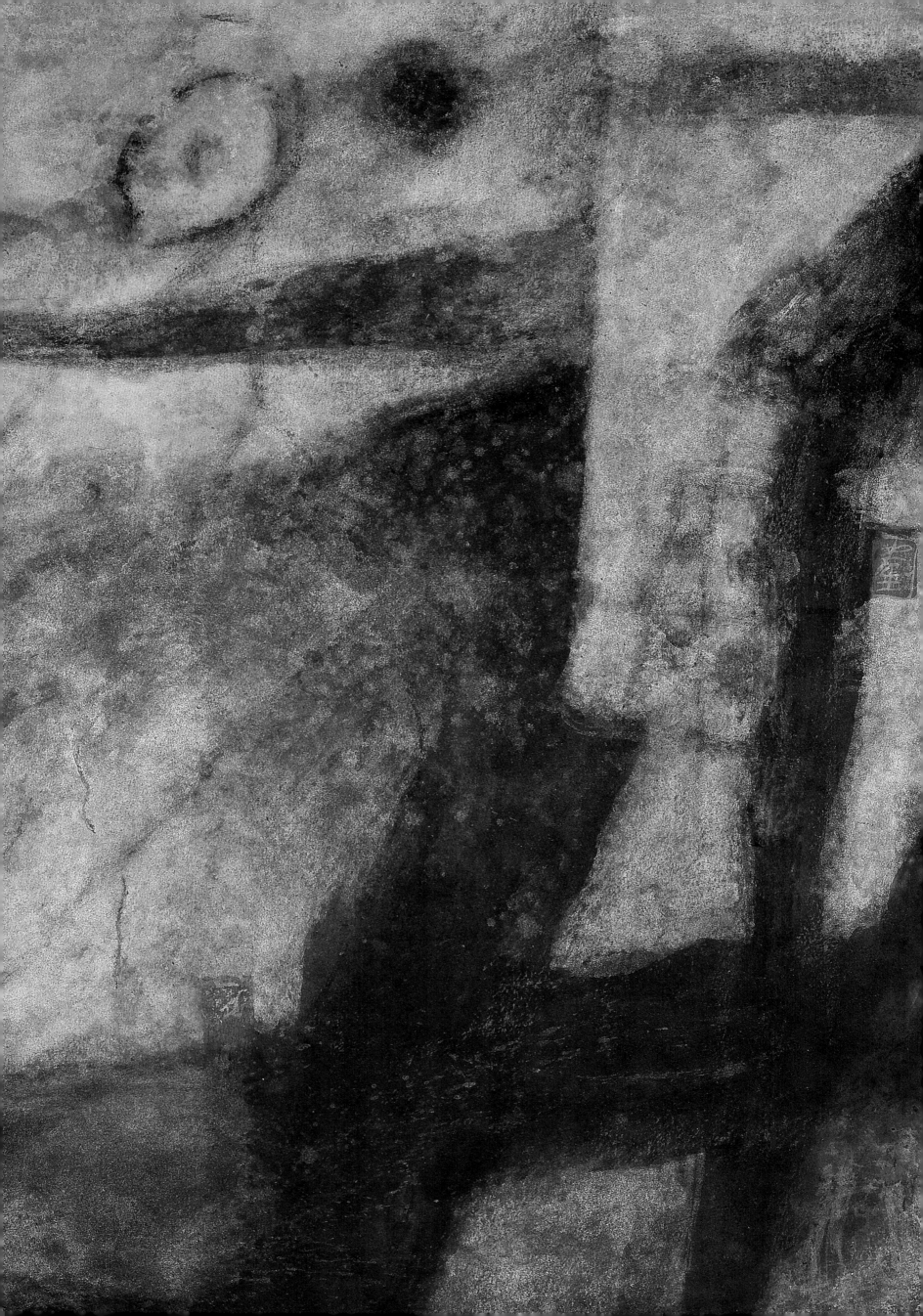

弦外韵　160cm×126cm　纸本设色　2011
弦外韵（局部）　纸本设色　2011　（后页）

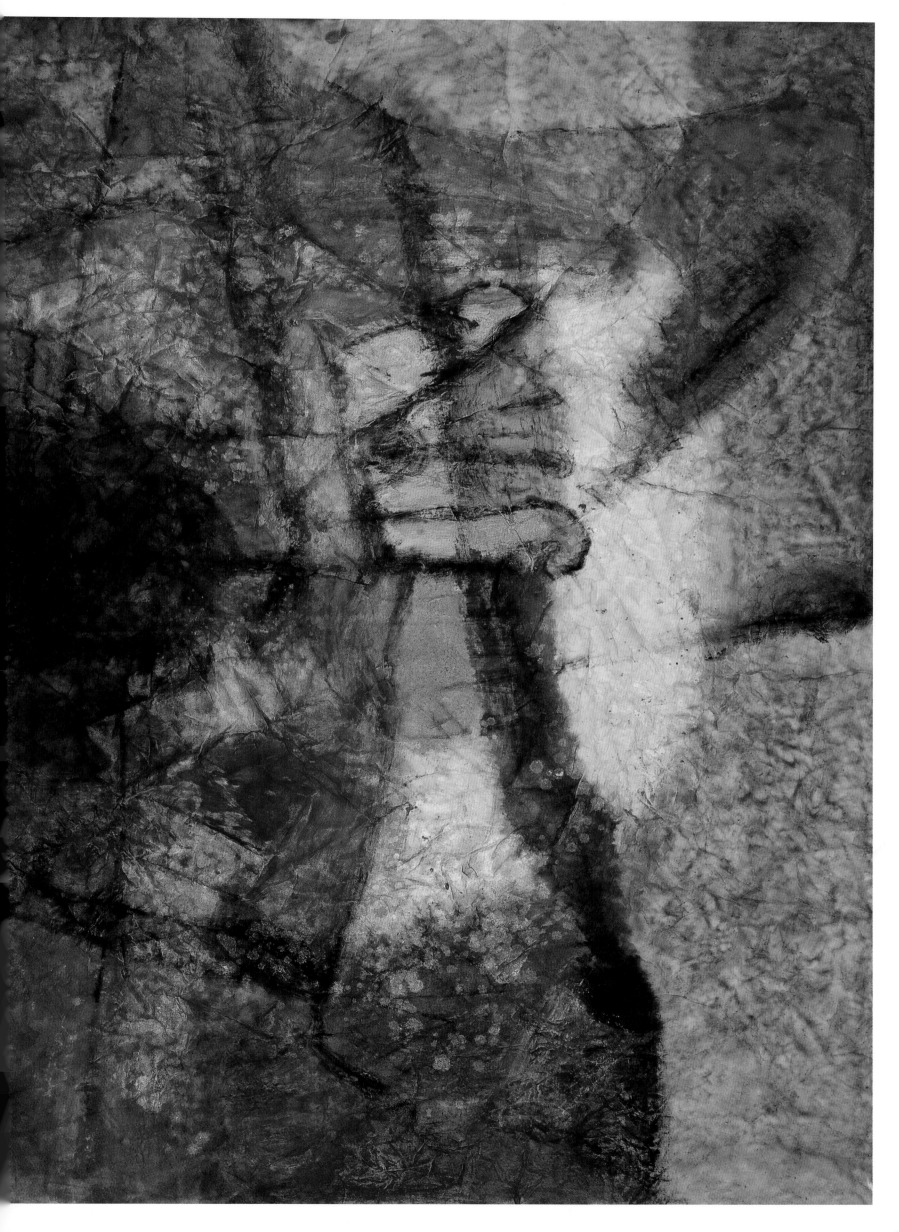

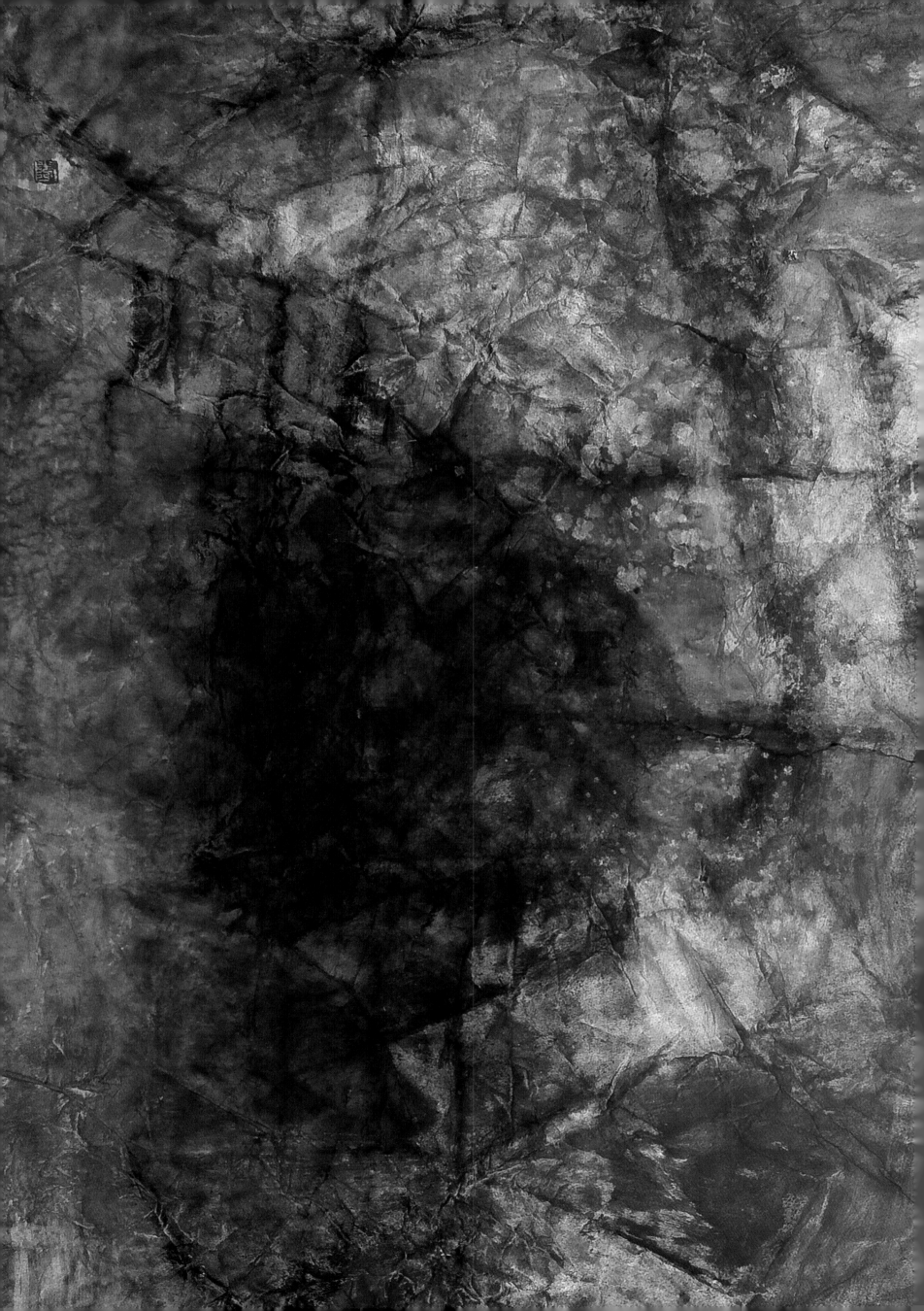

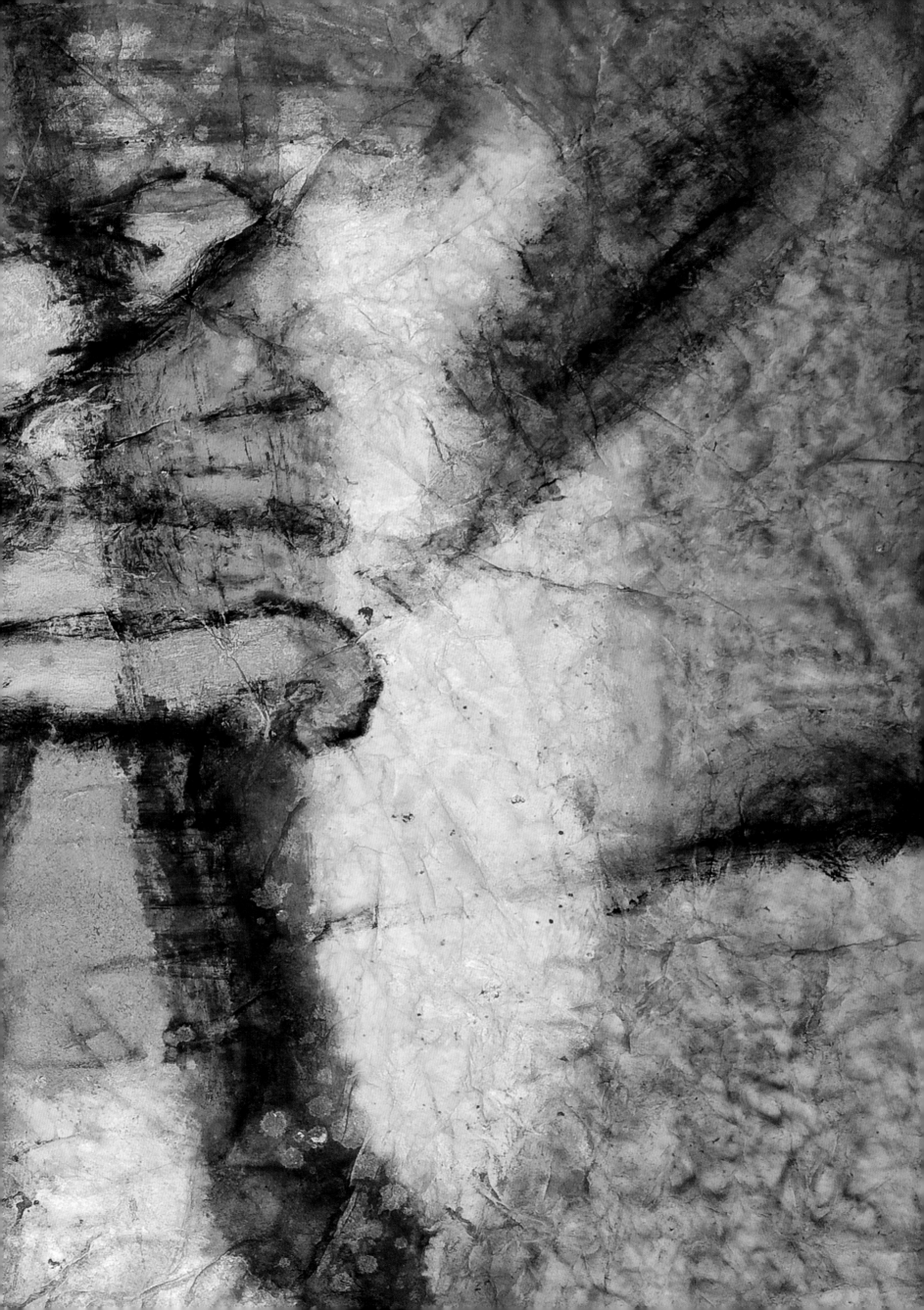

一画开天　80cm×80cm　纸本水墨　2010

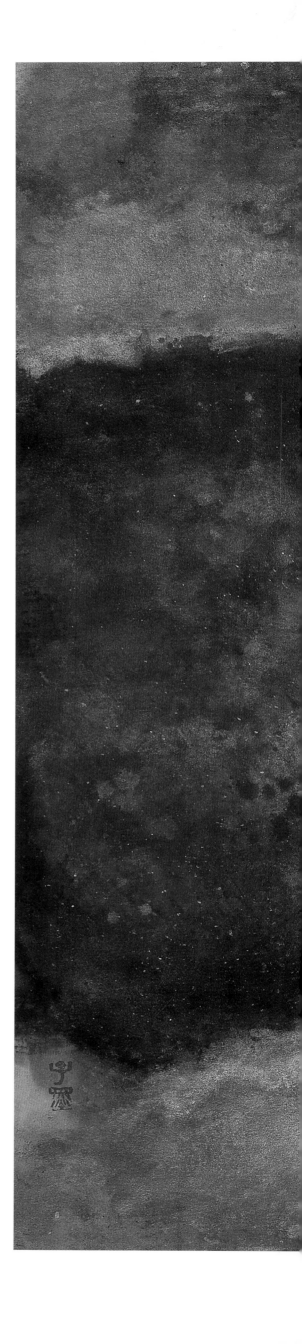

发掘　80cm×80cm　纸本设色　2008

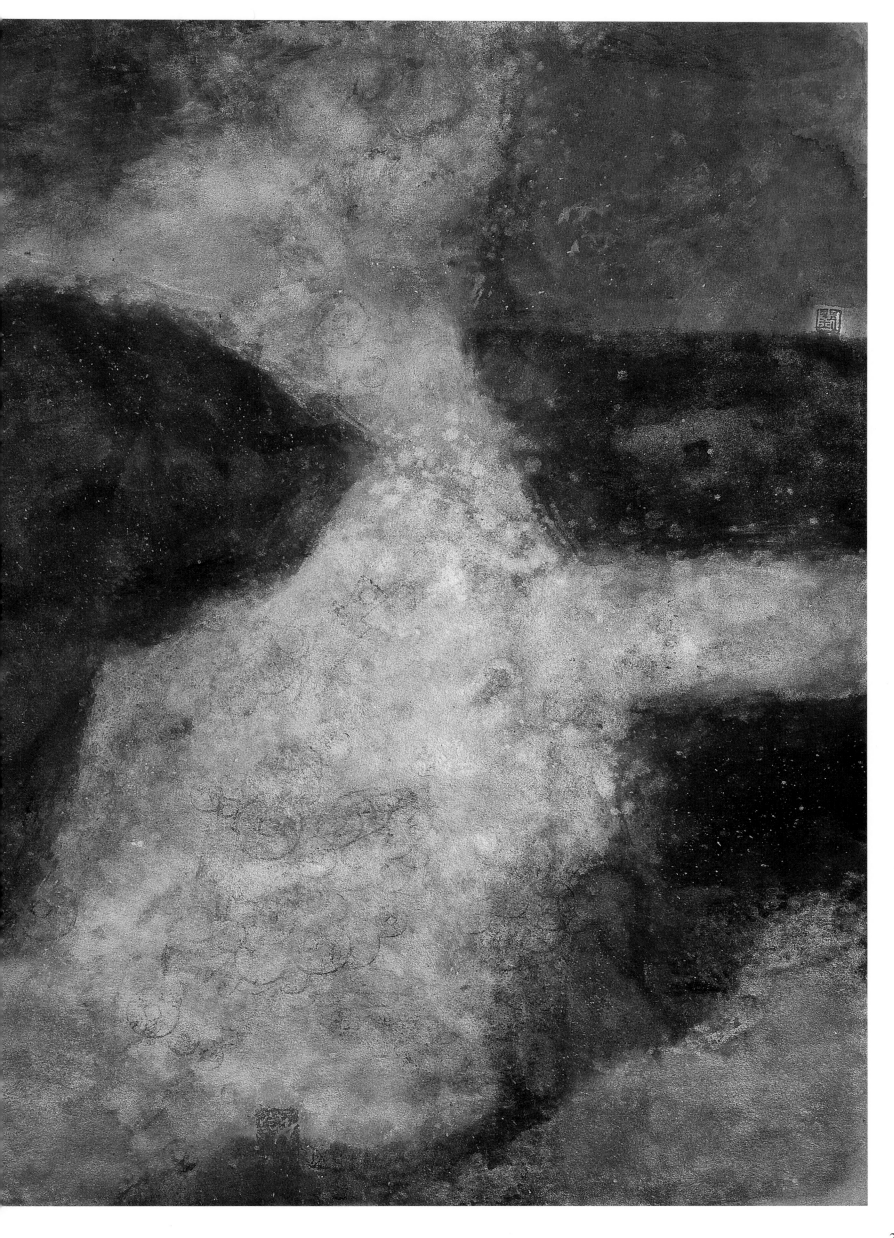

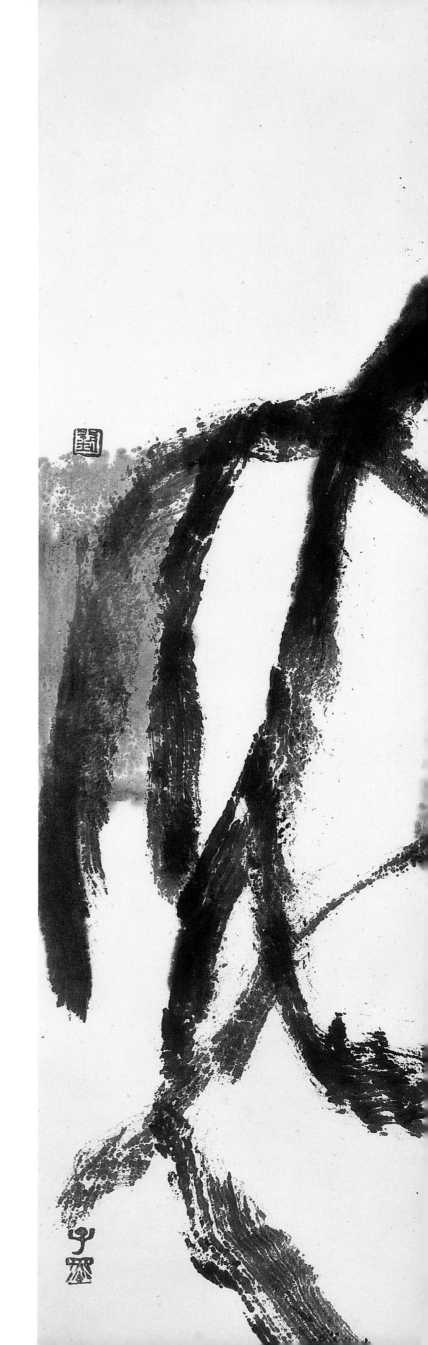

写意忘形　80cm×80cm　纸本水墨　2008

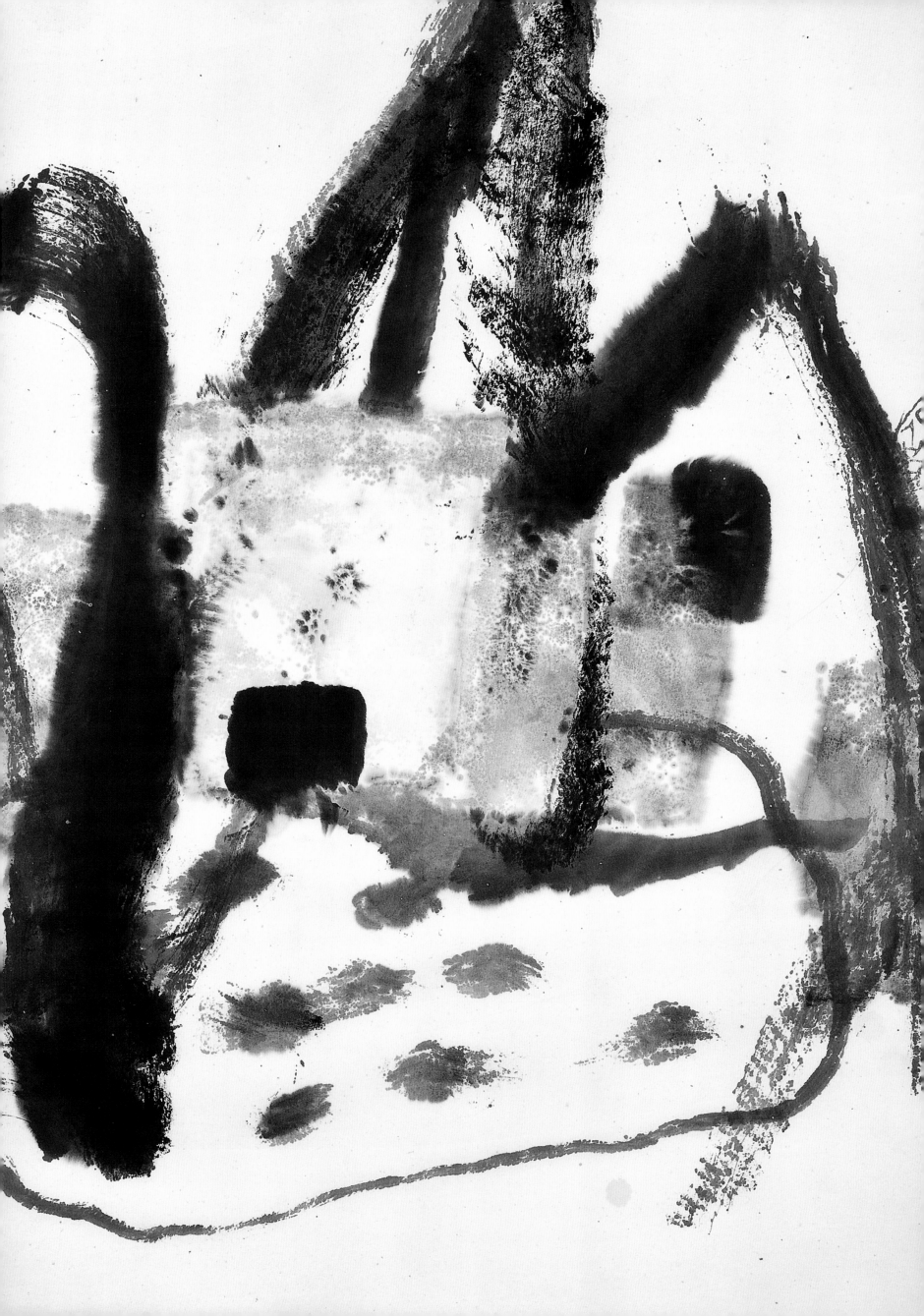

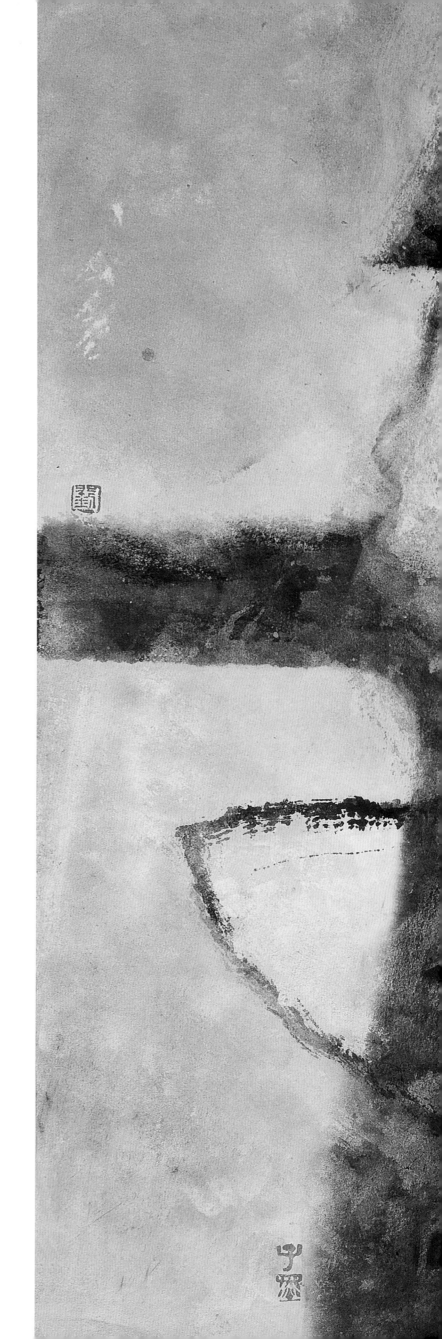

腾　80cm×80cm　纸本设色　2008

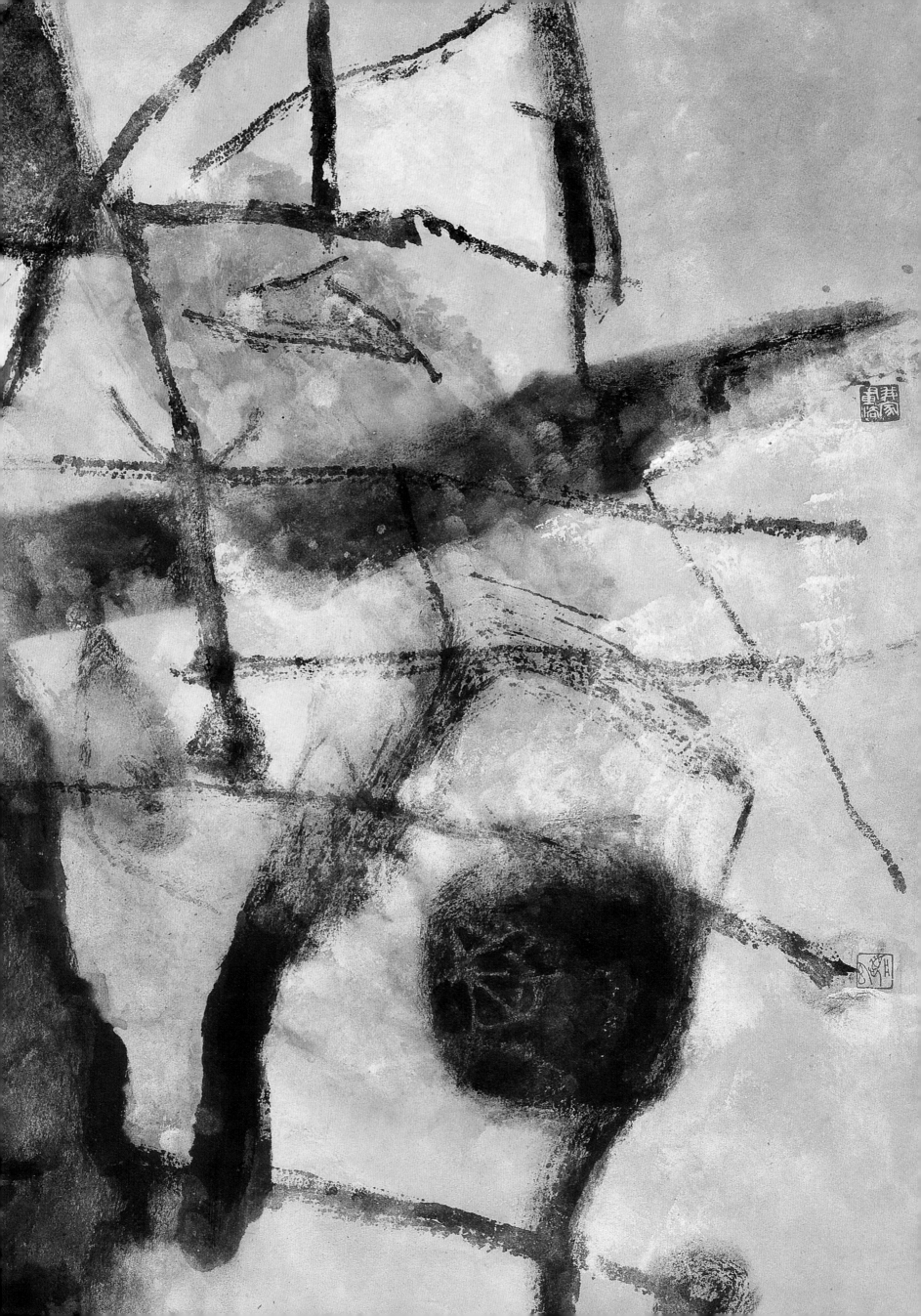

眷恋　80cm×80cm　纸本设色　2009

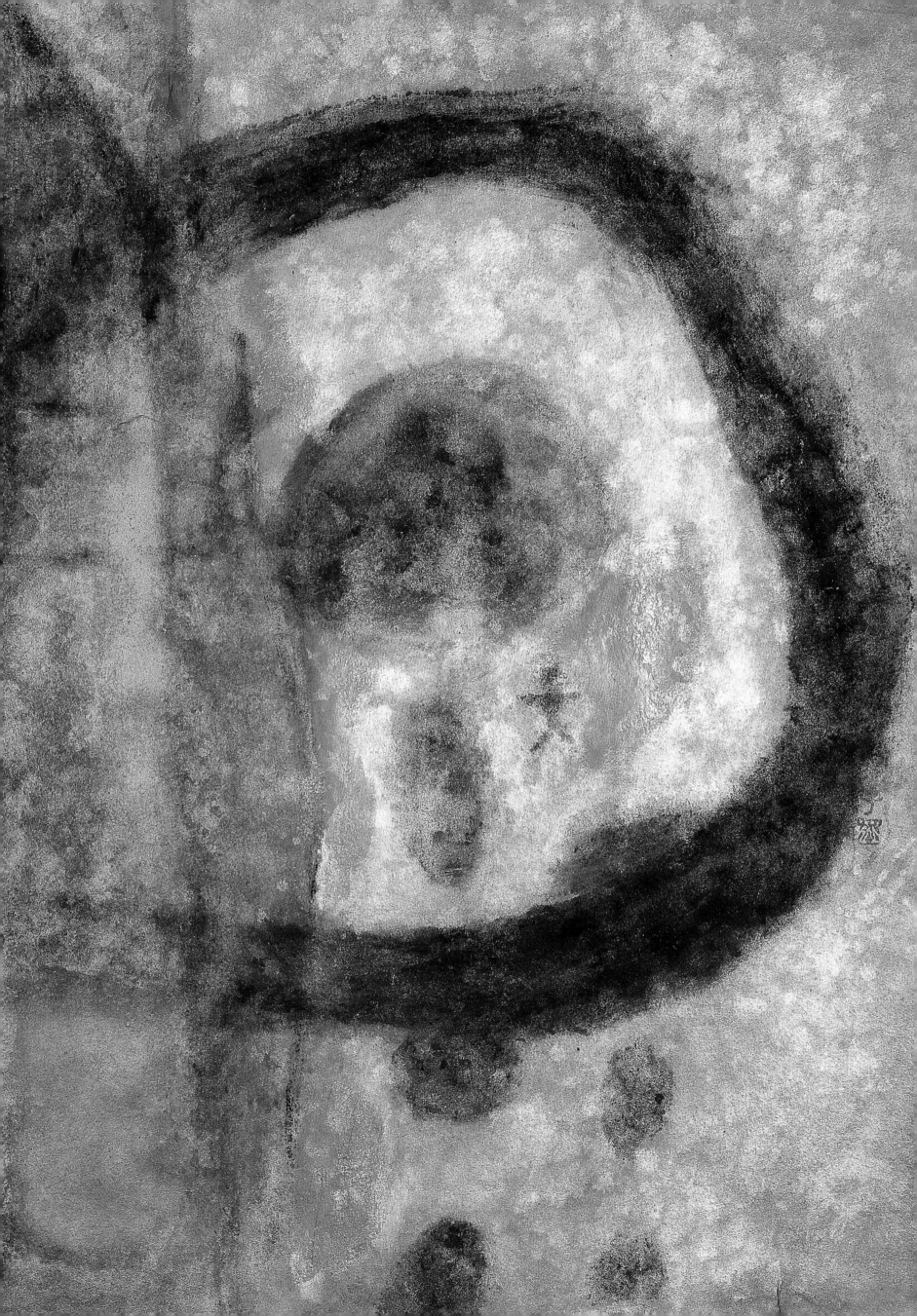

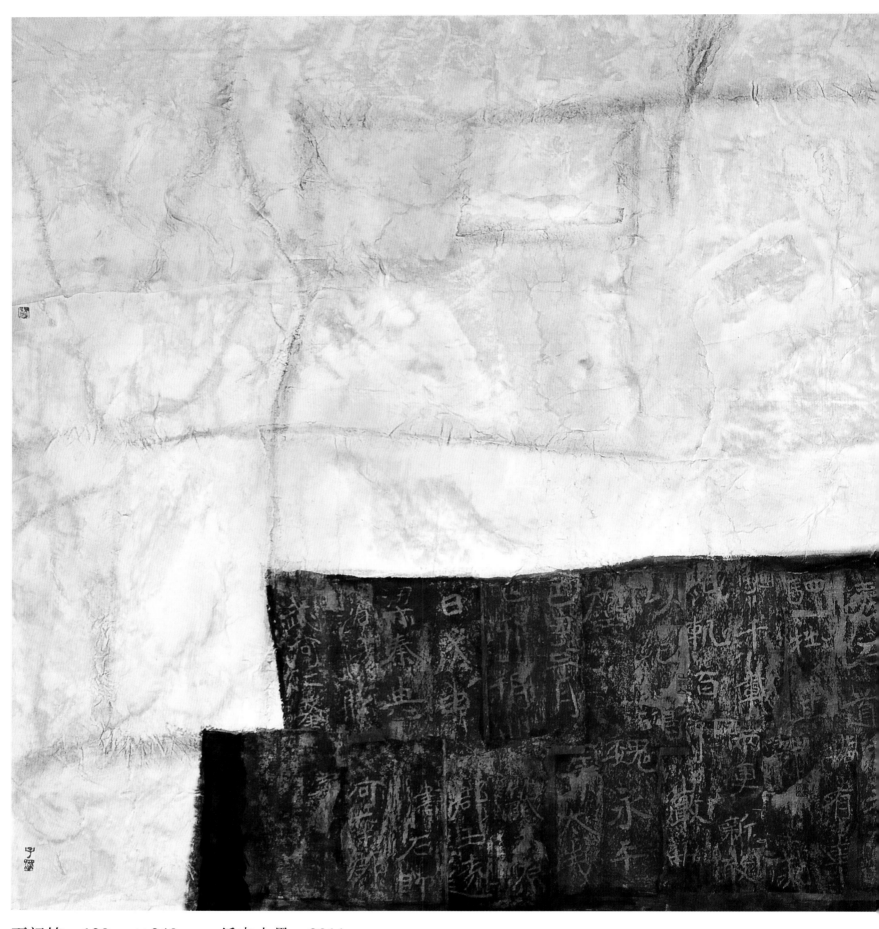

石门铭　120cm×240cm　纸本水墨　2011
石门铭（局部）　纸本水墨　2011（后页）

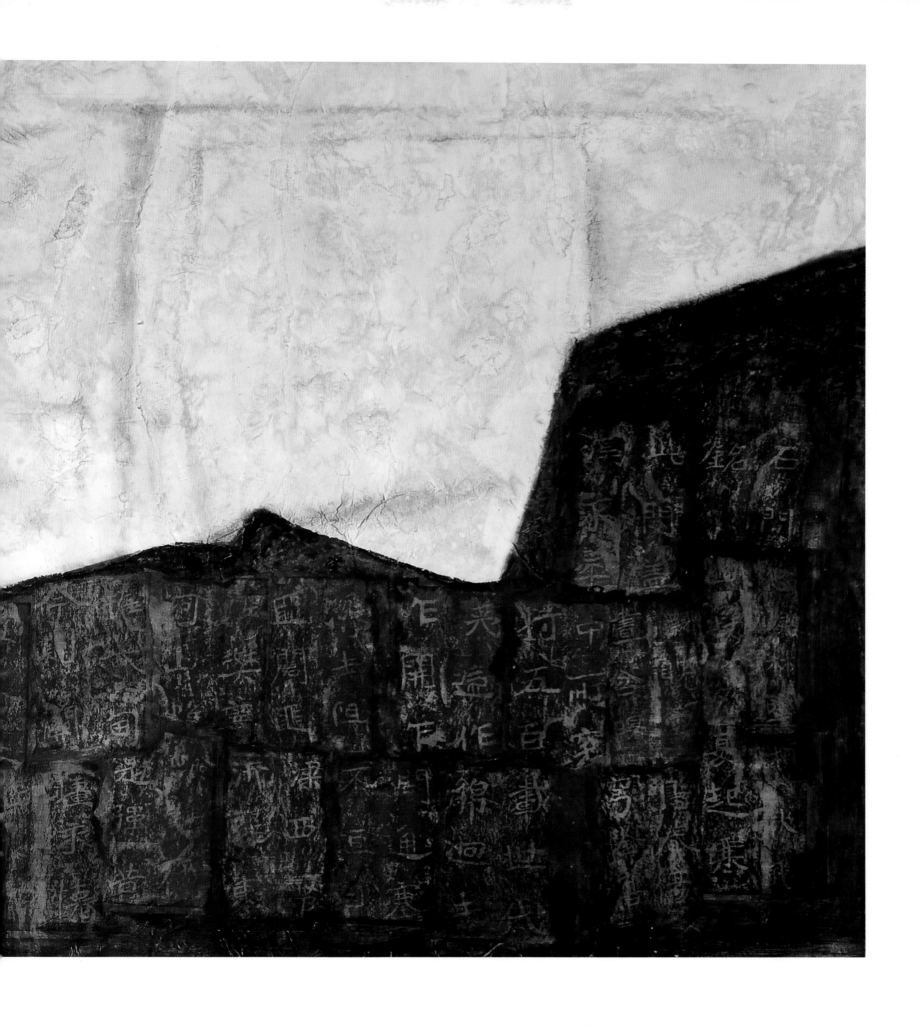

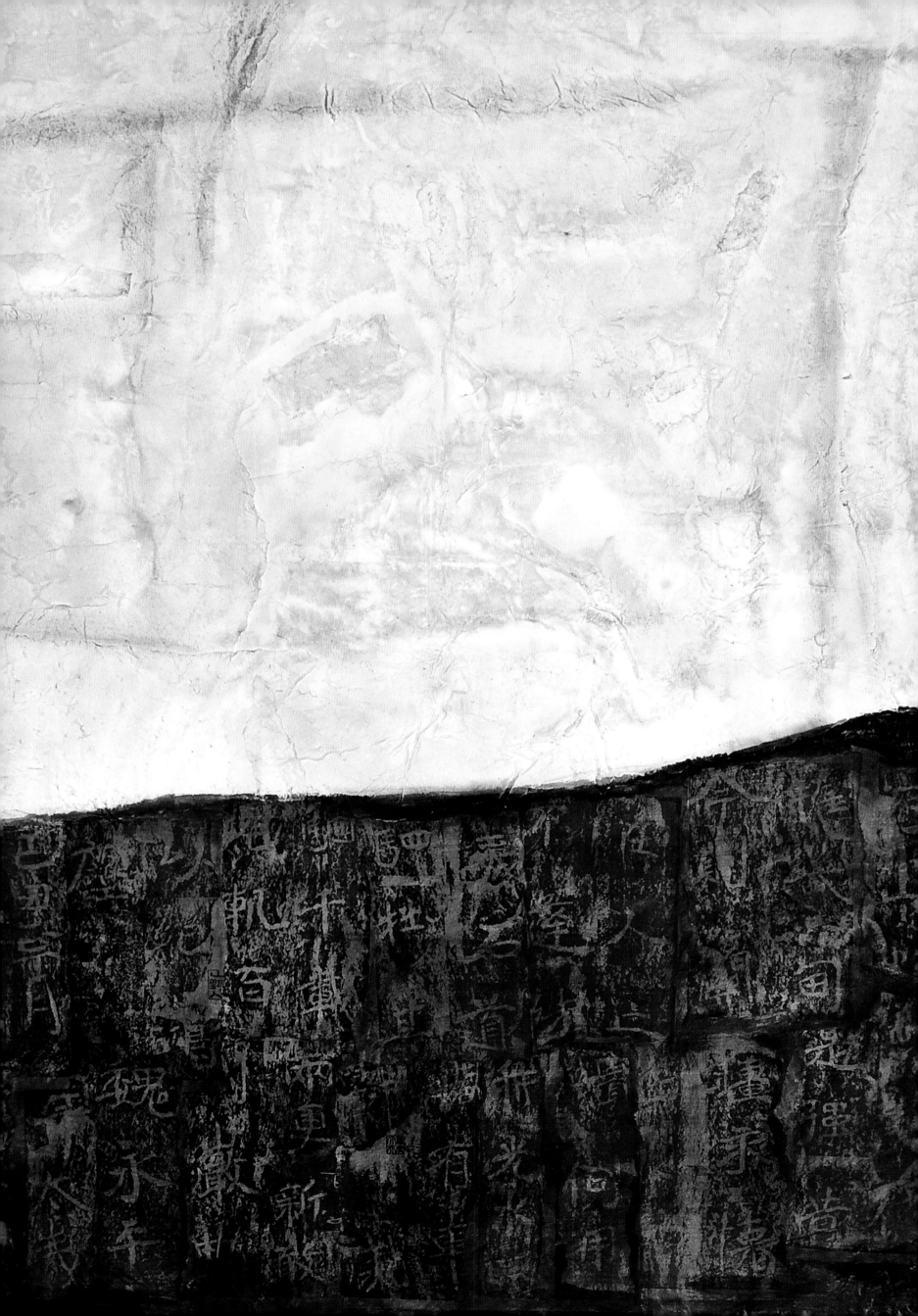

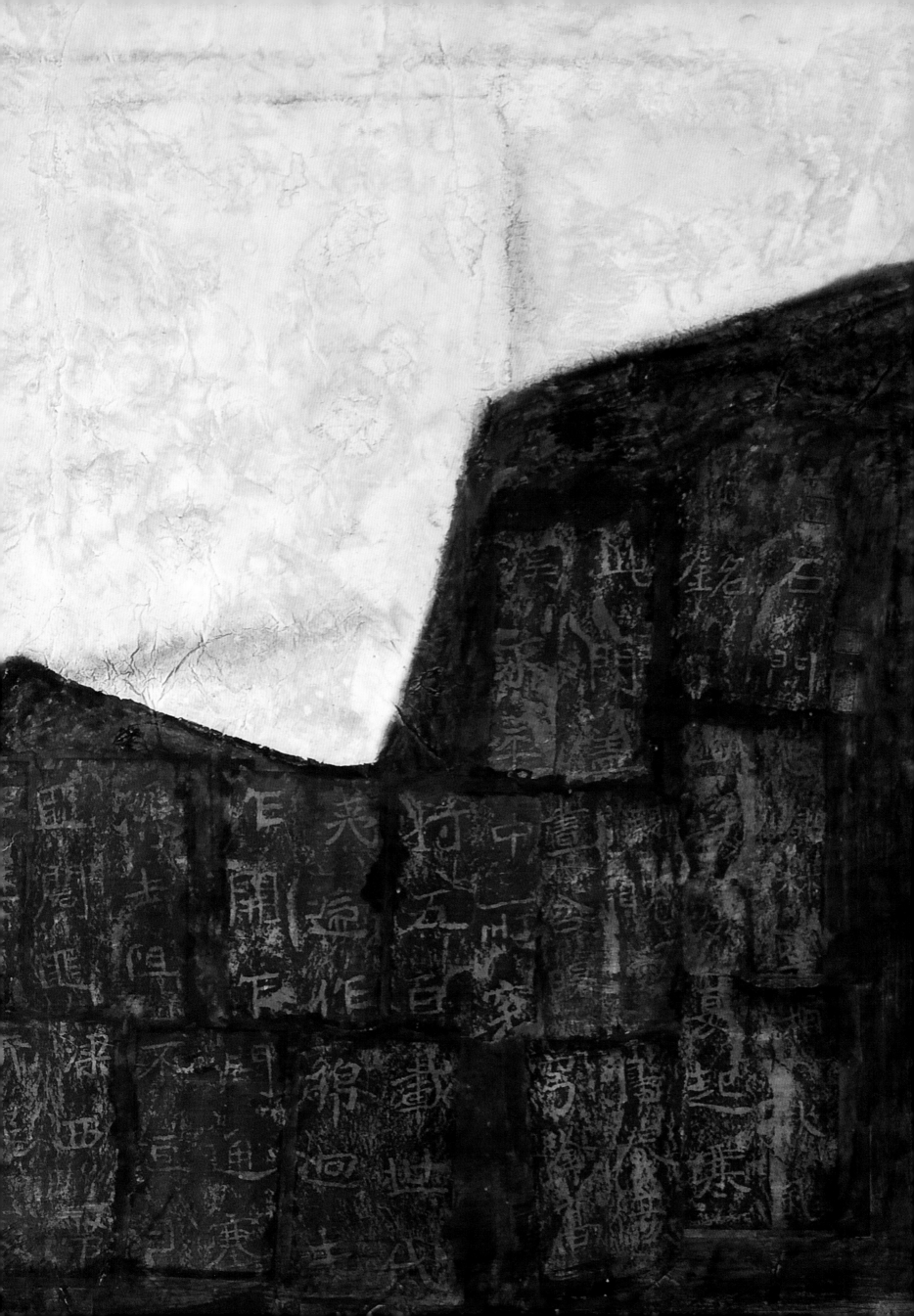

脉动　80cm×80cm　纸本设色　2008

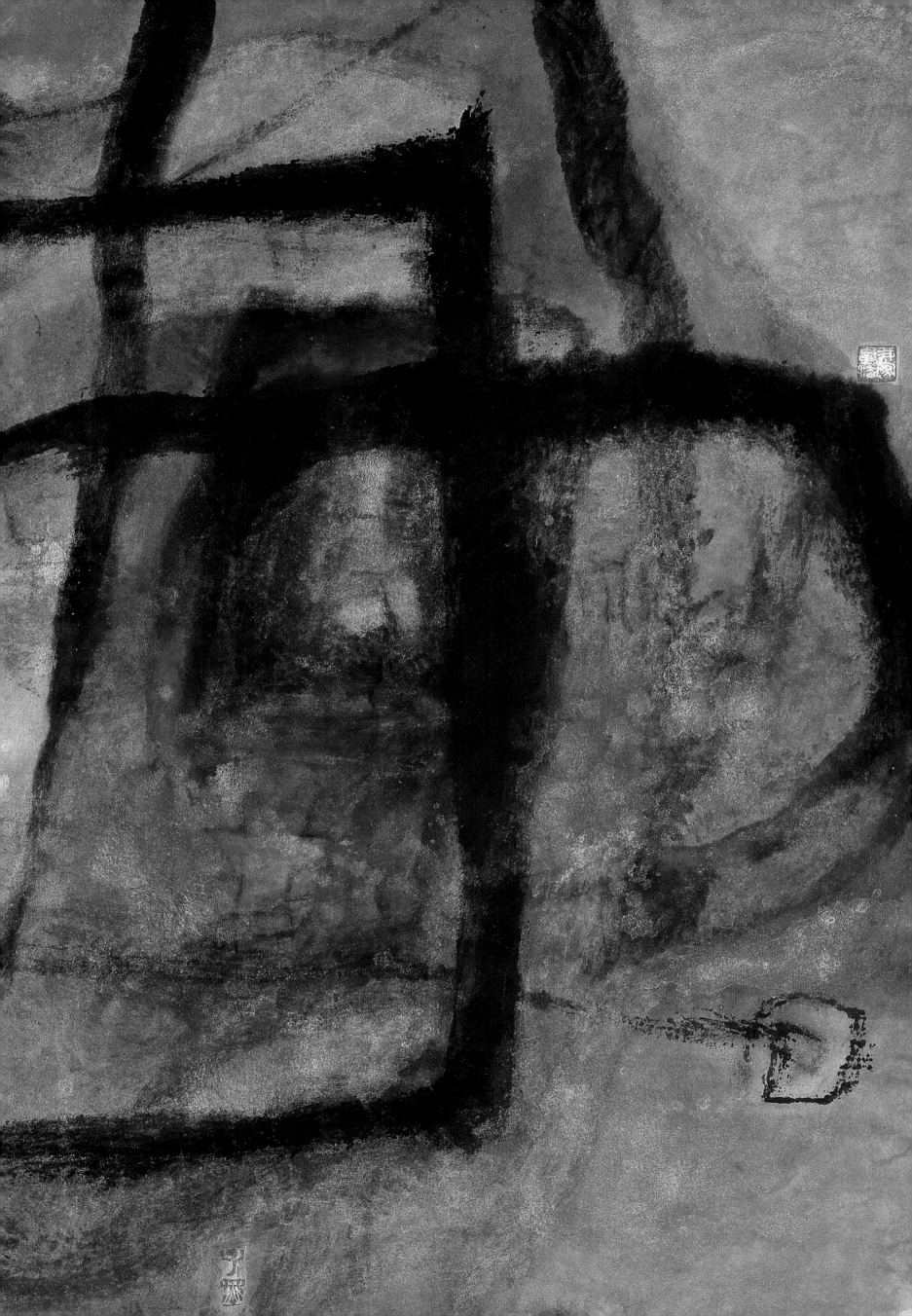

瞳　80cm×80cm　纸本设色　2010

静观玄机　80cm×80cm　纸本设色　2010

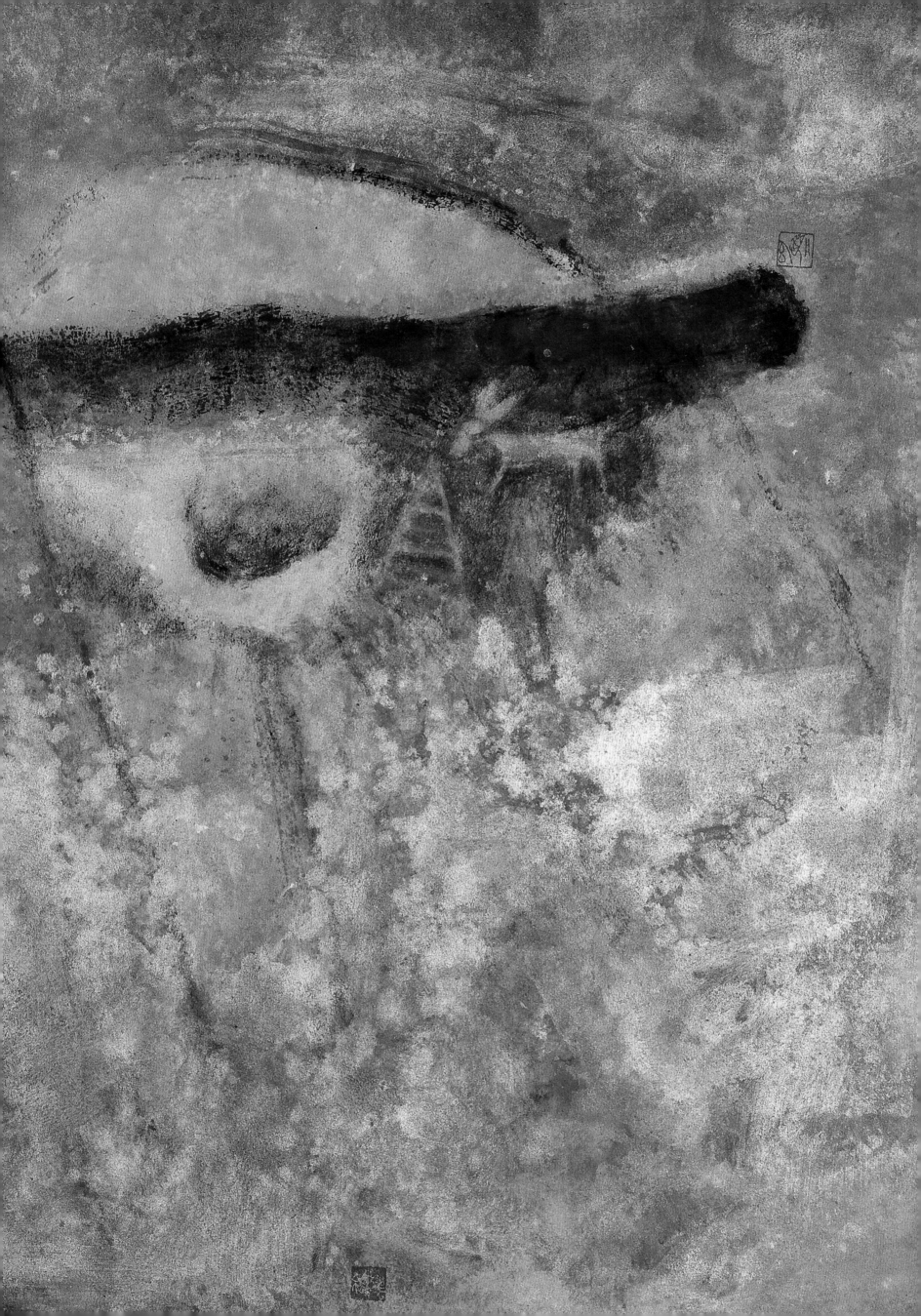

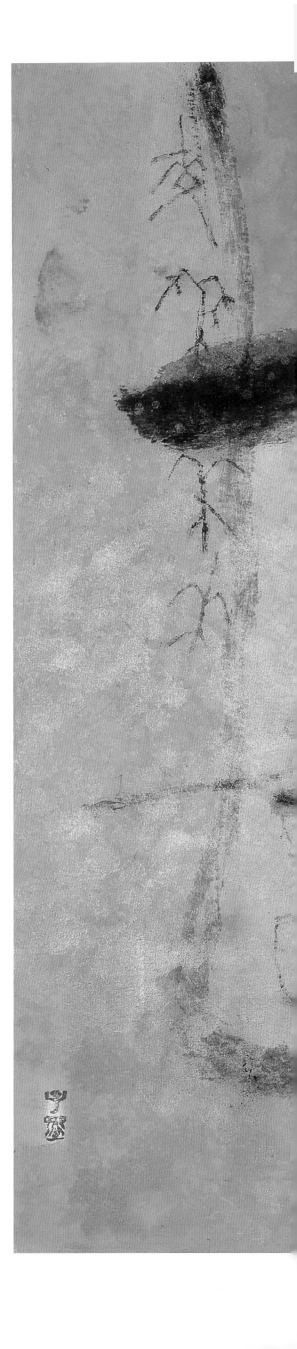

收获　80cm×80cm　纸本设色　2007

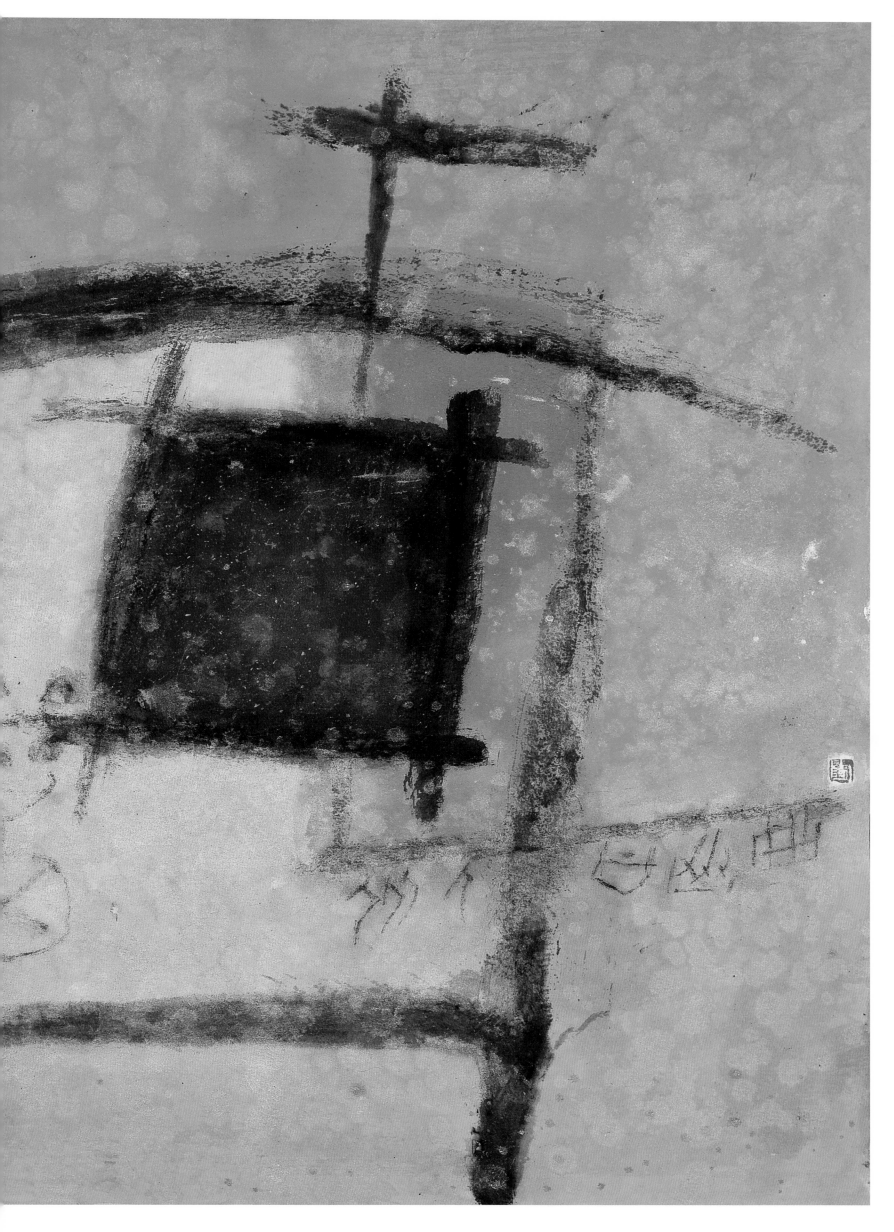

49

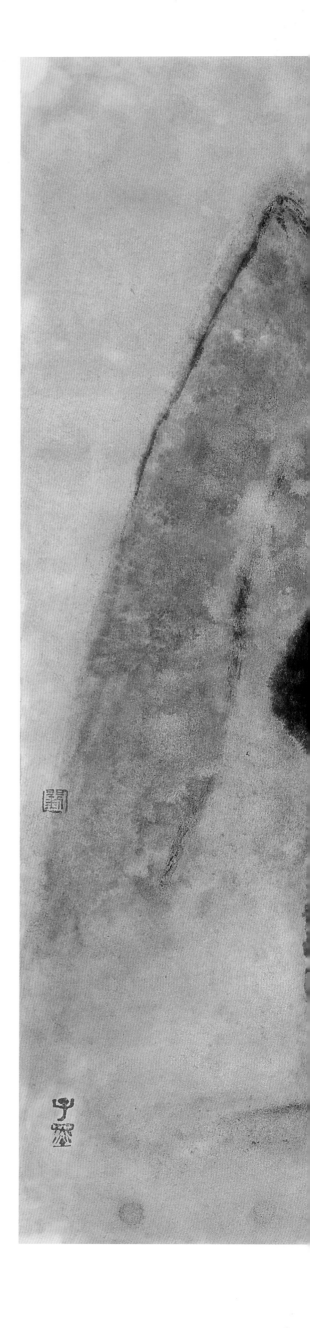

安阳小屯　80cm×80cm　纸本设色　2008

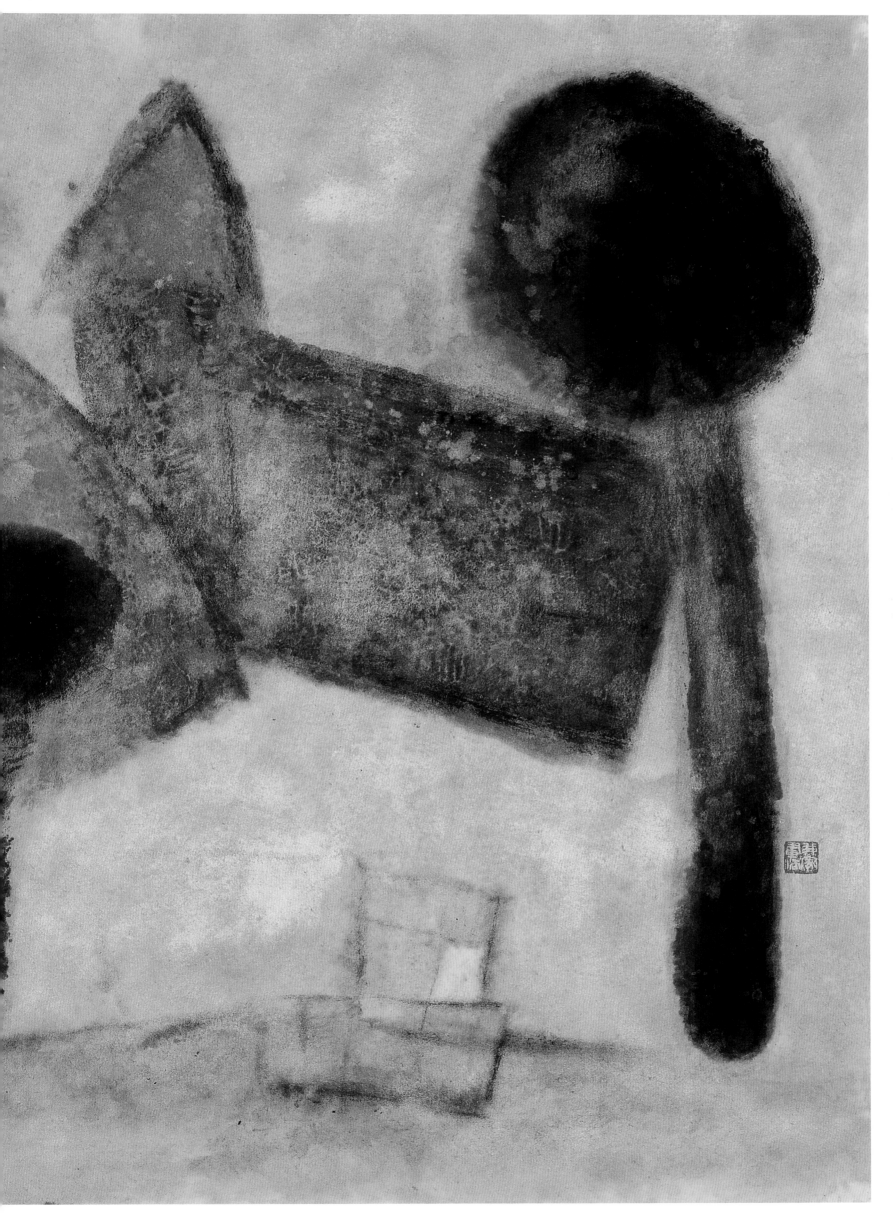

车水马龙　80cm×80cm　纸本设色　2009

筮盘　80cm×80cm　纸本设色　2010

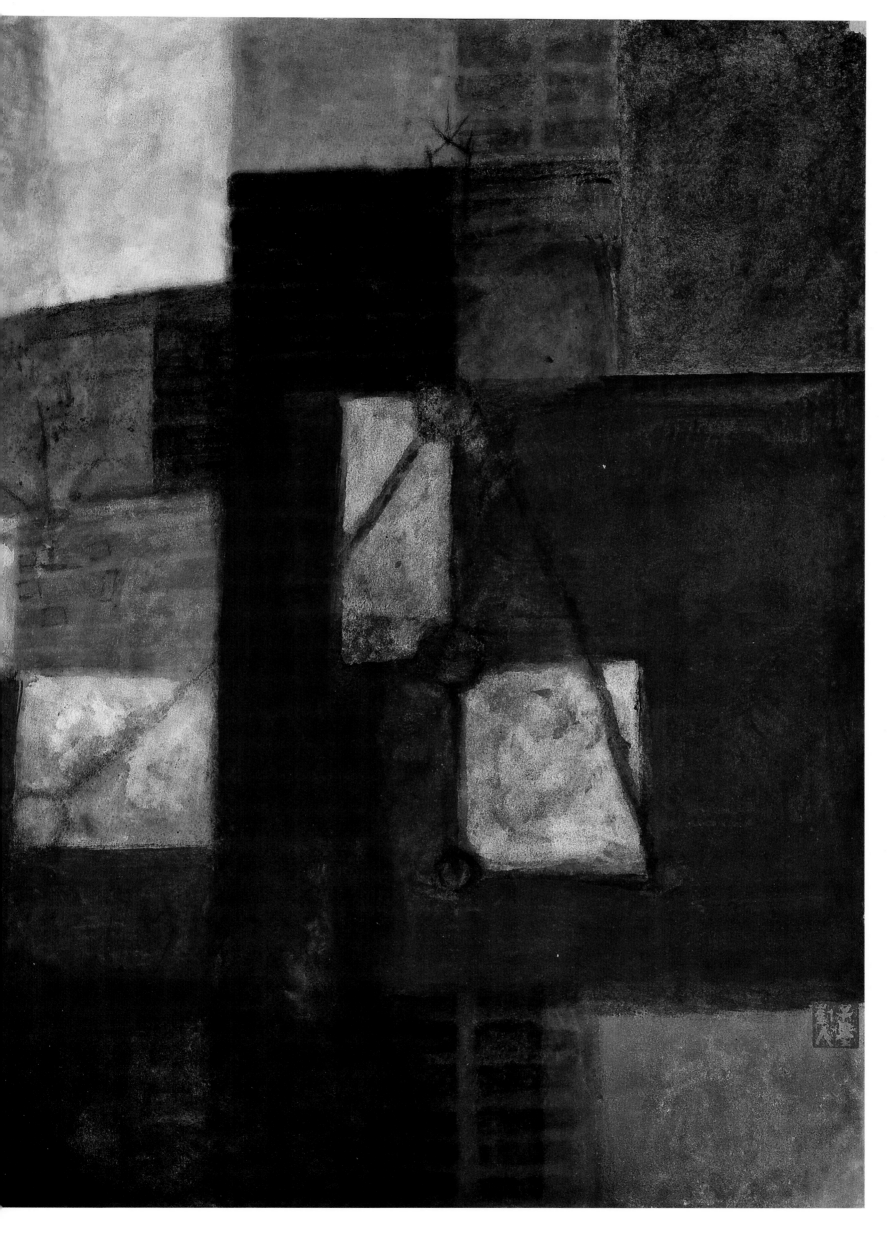

踪迹011　80cm×80cm　纸本设色　2010

弦道场　80cm×80cm　纸本设色　2008

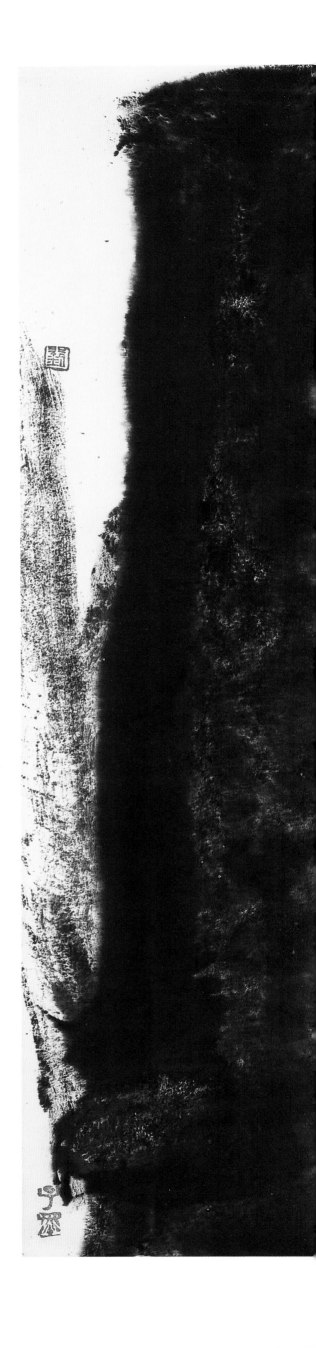

卦象－火　80cm×80cm　纸本设色　2008

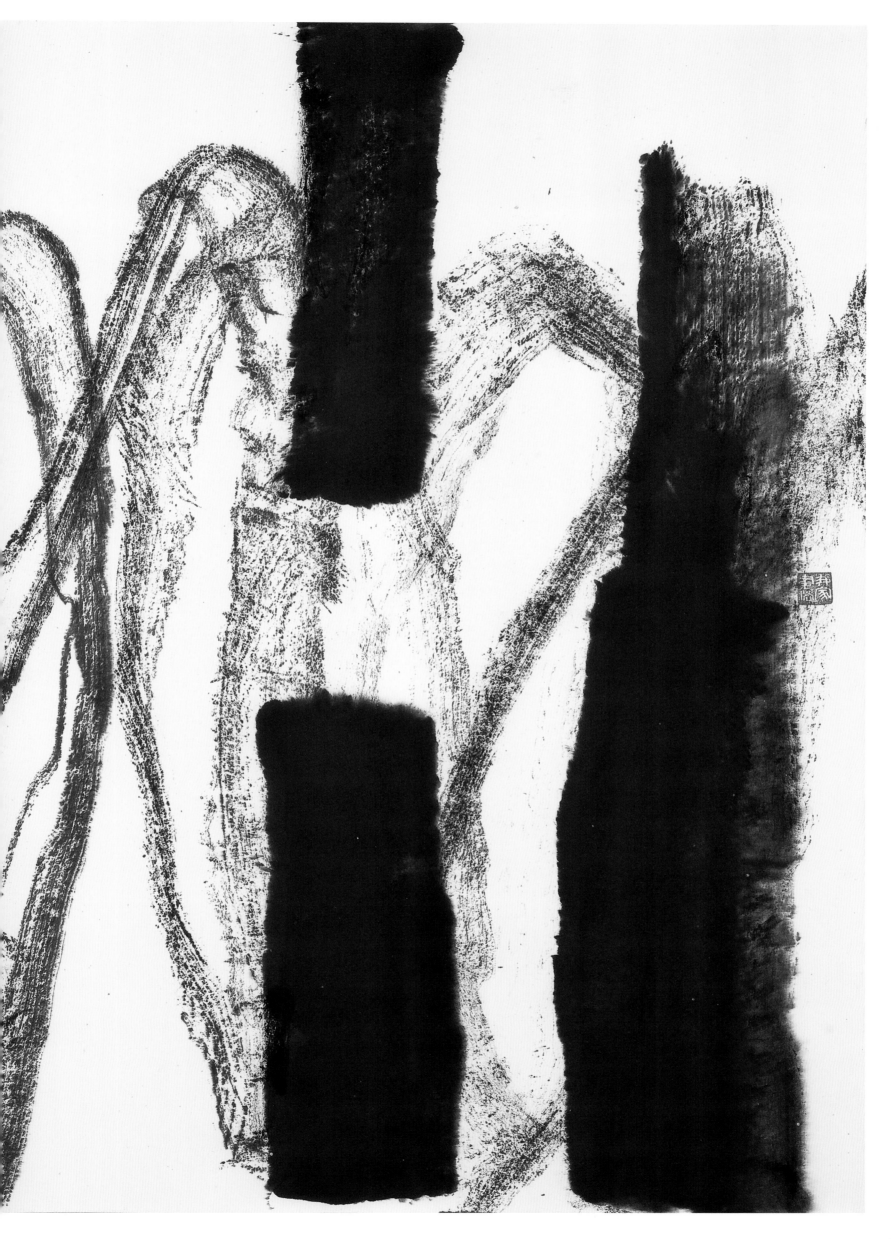

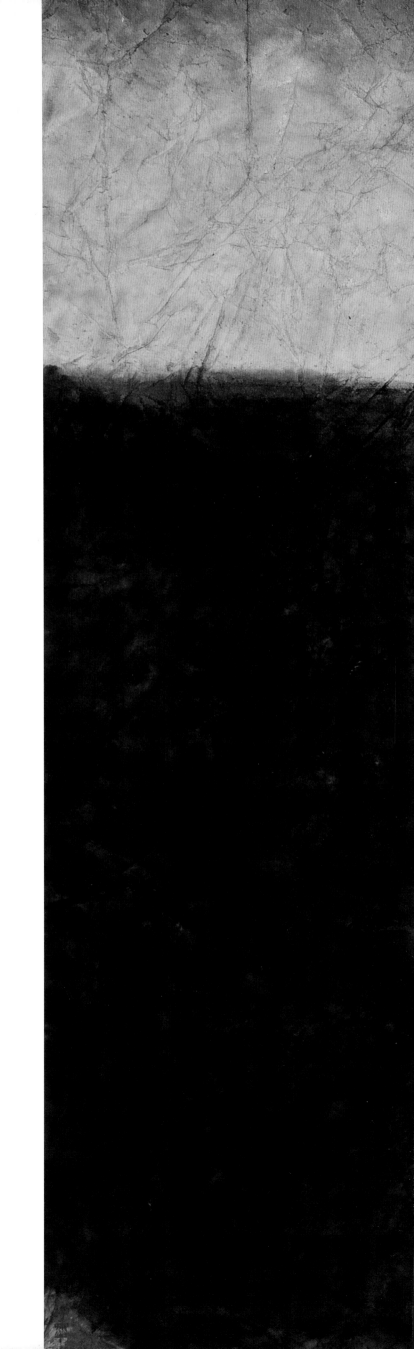

阴中有阳　阳中有阴　　160cm×160cm　　纸本水墨　　2011

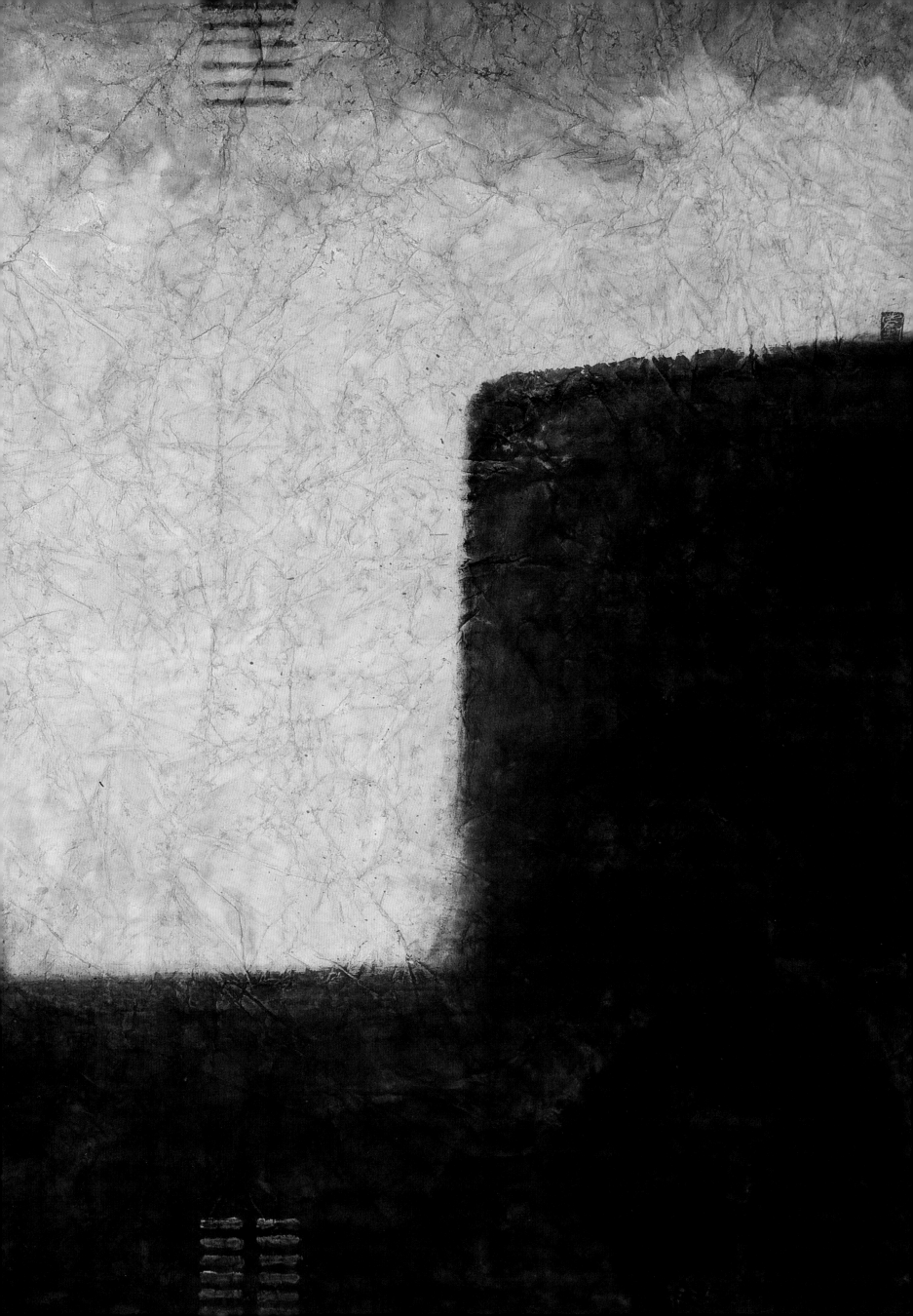

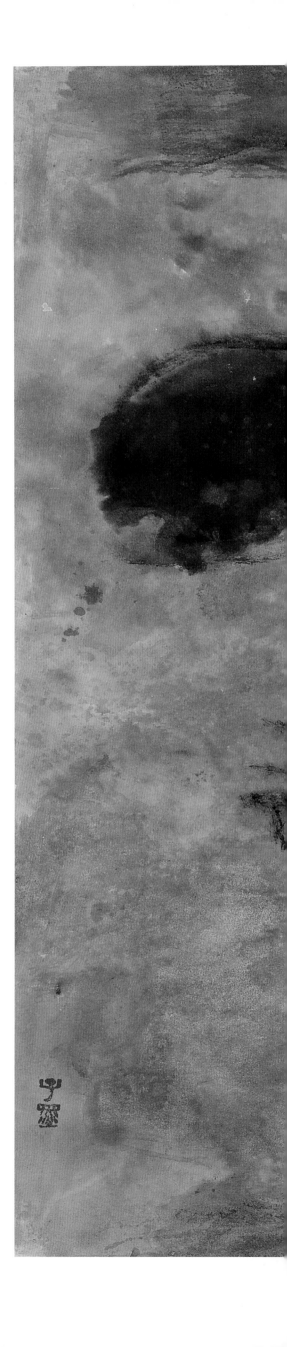

畅　80cm×80cm　纸本设色　2011

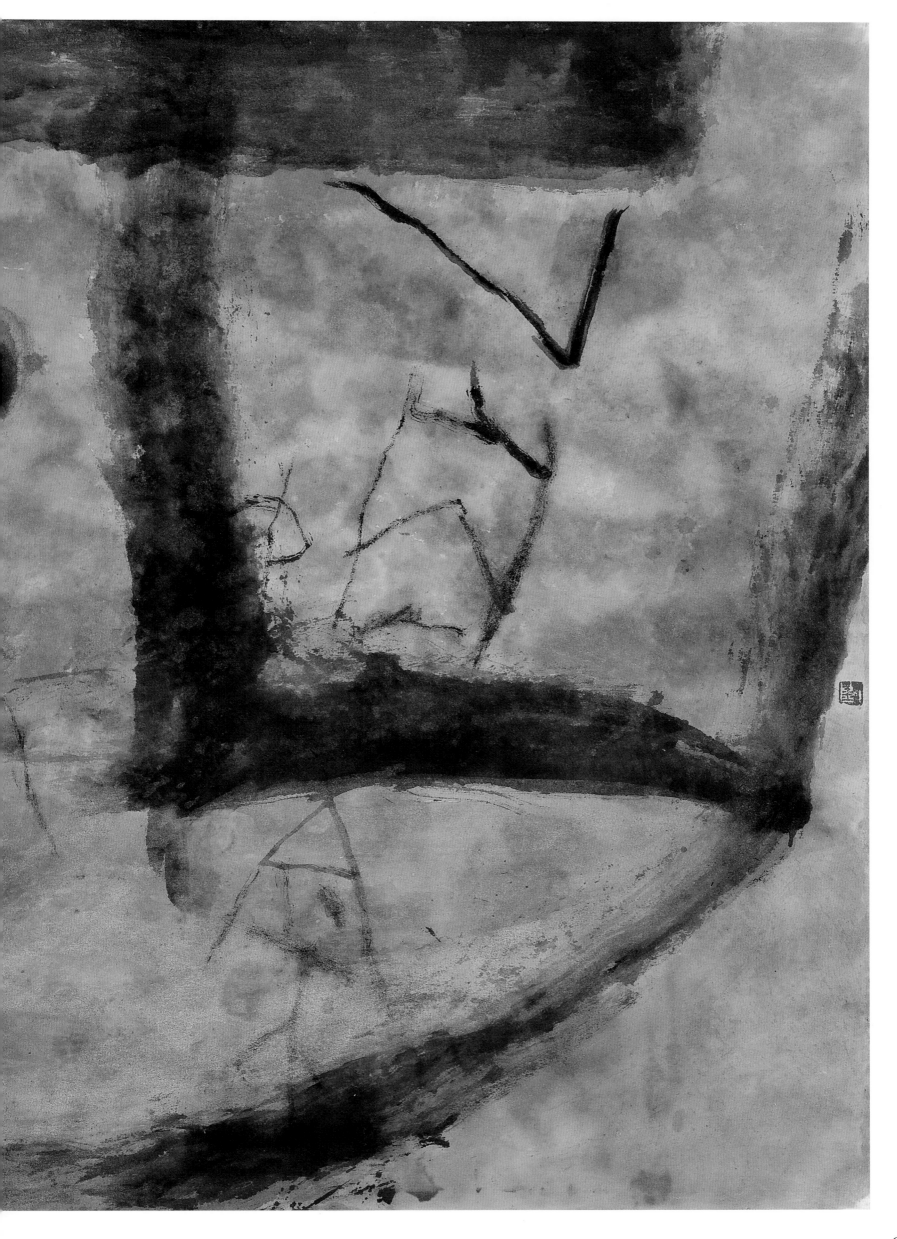

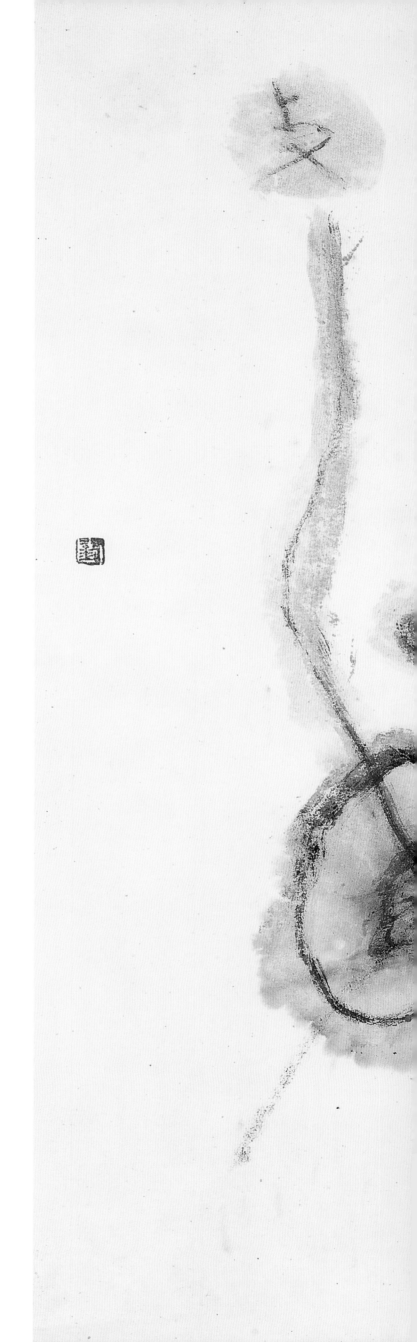

铄石流金　80cm×80cm　纸本设色　2010

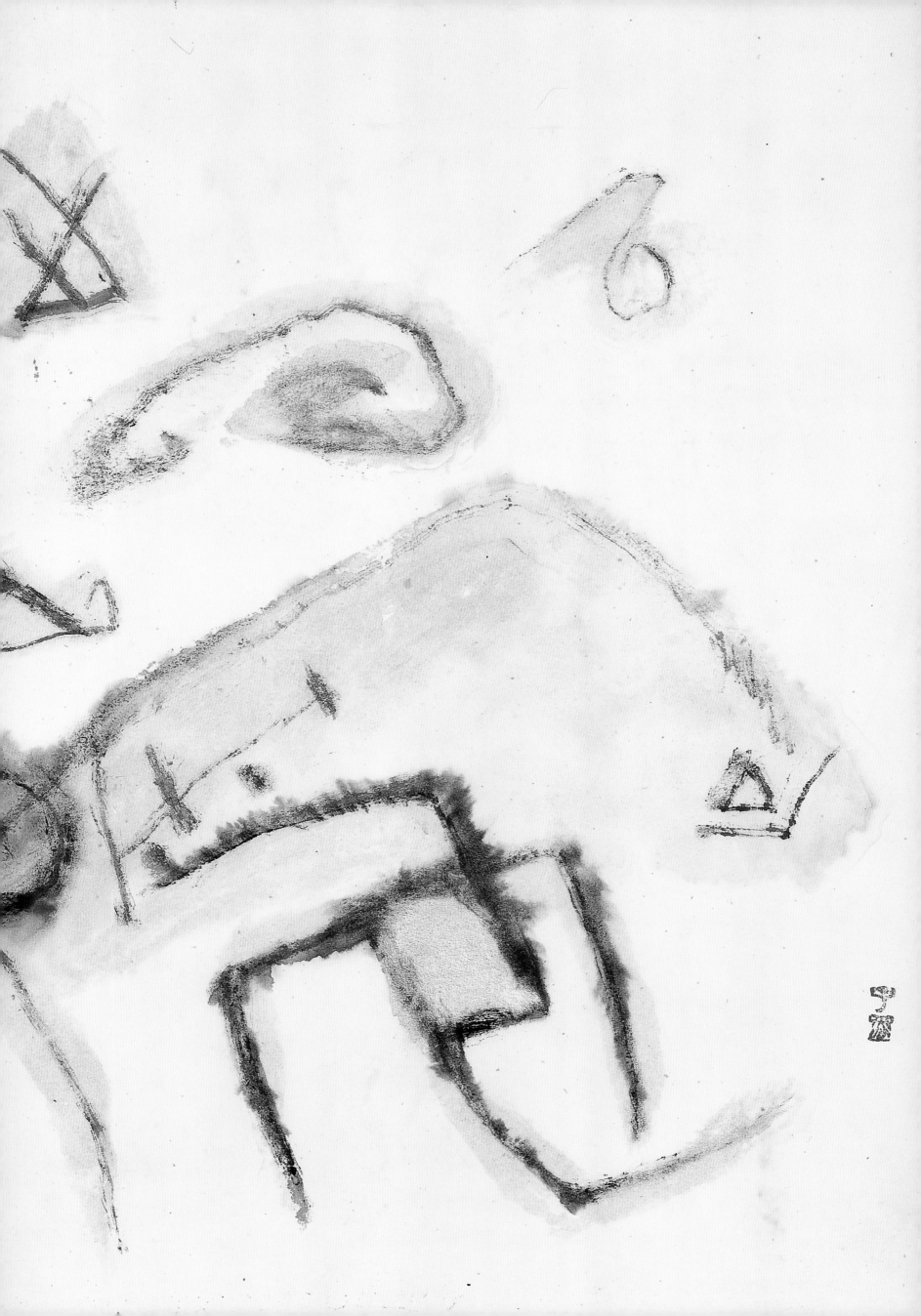

残存的陶片　80cm×80cm　纸本设色　2009

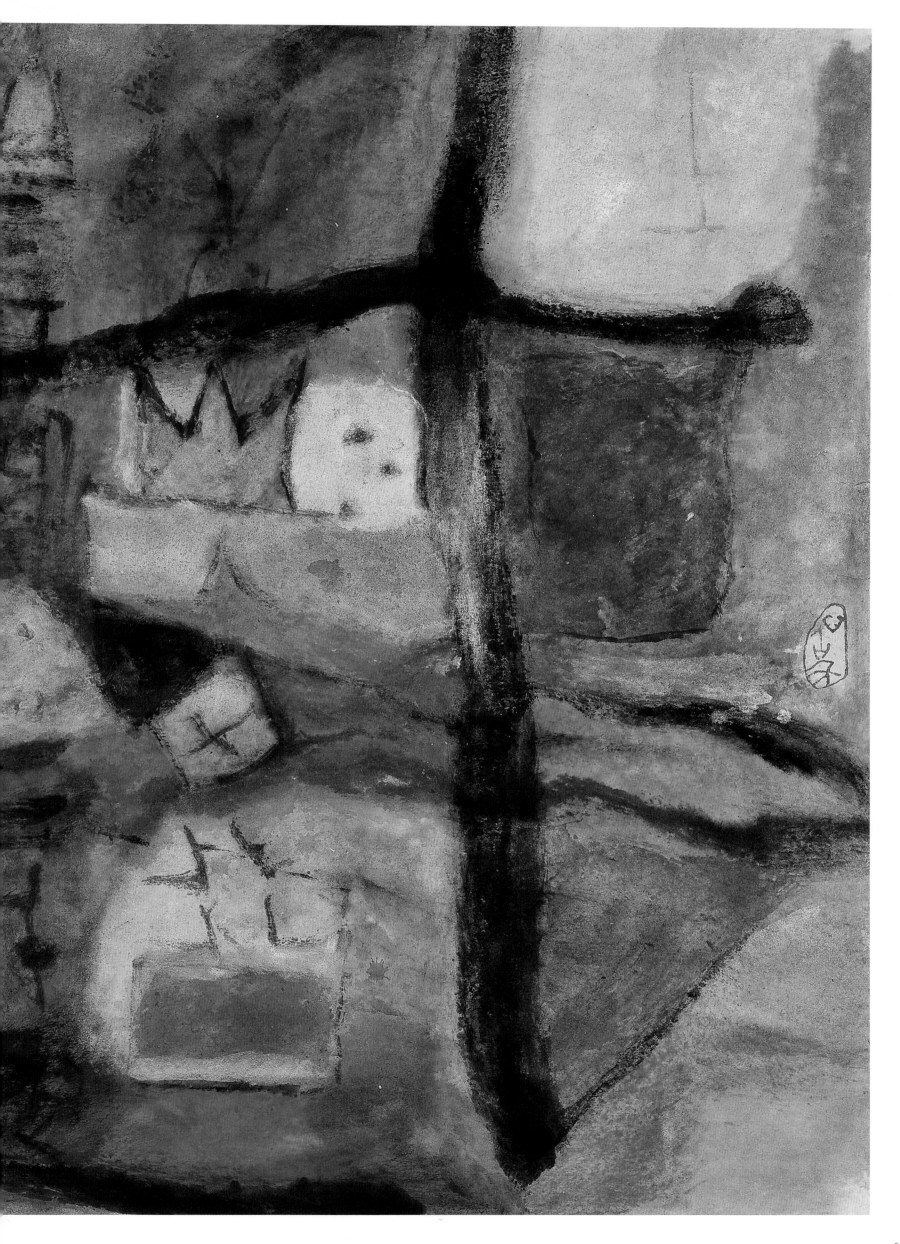

69

眩　80cm×80cm　纸本设色　2009

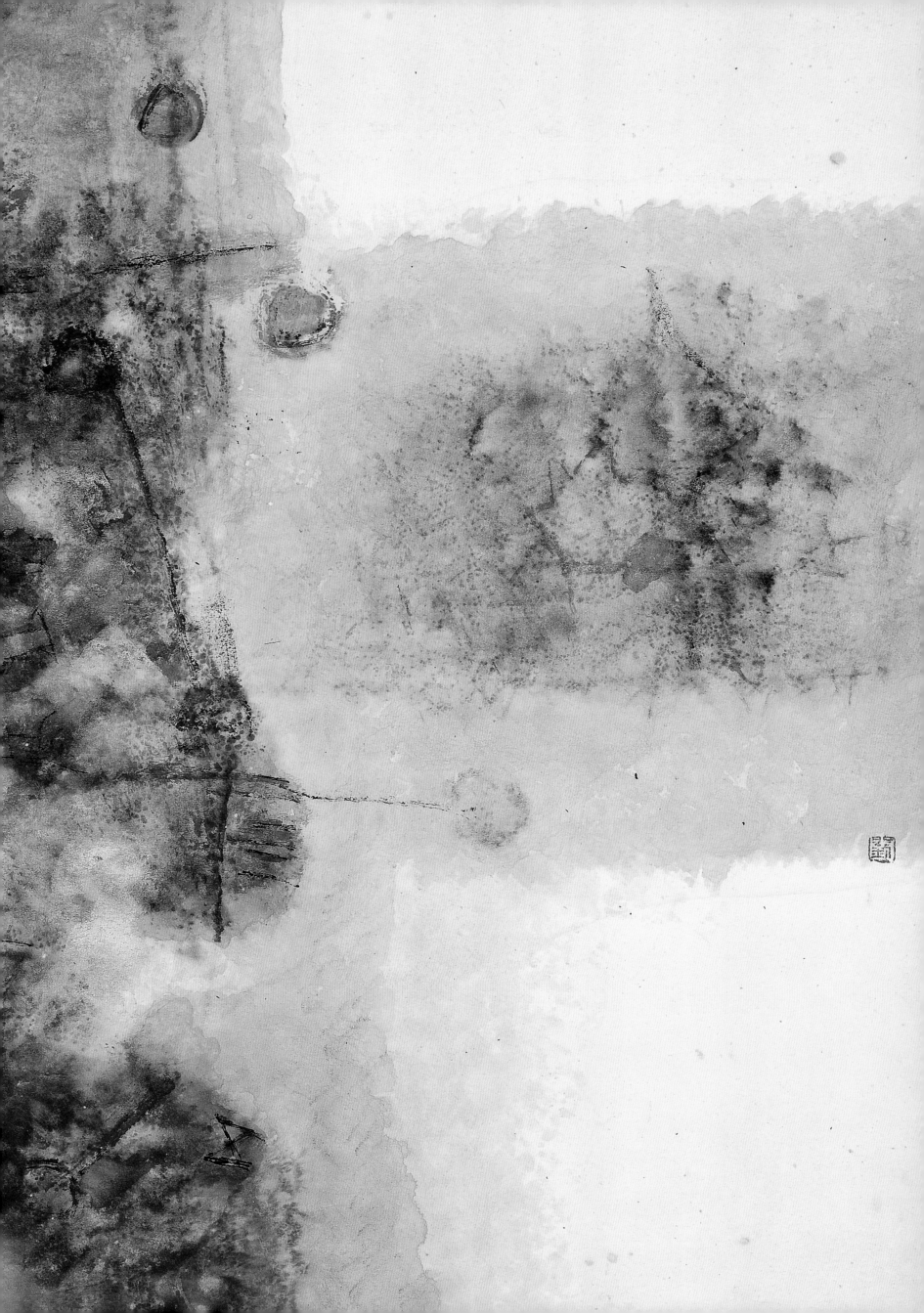

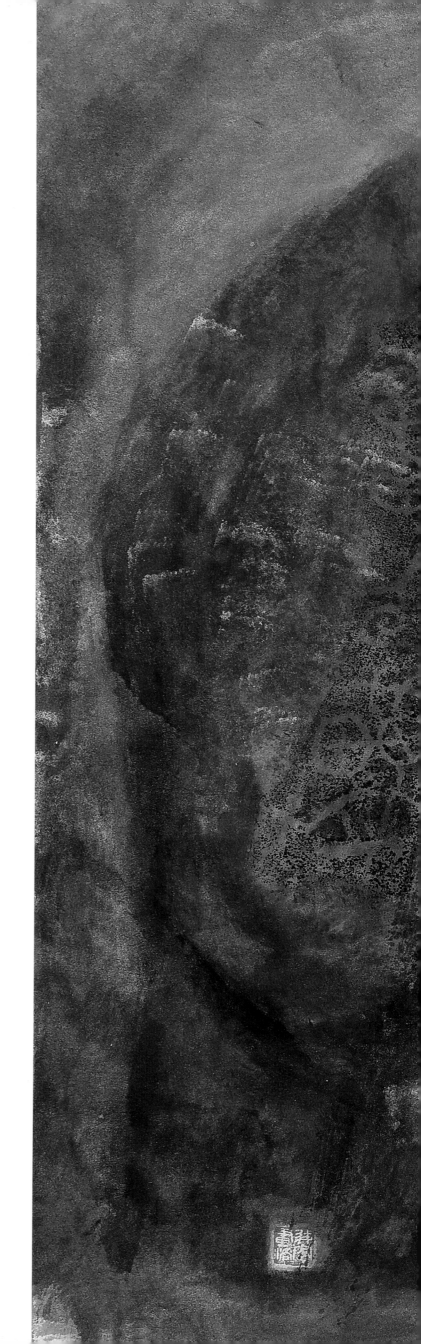

库藏宝　80cm×80cm　纸本设色　2009

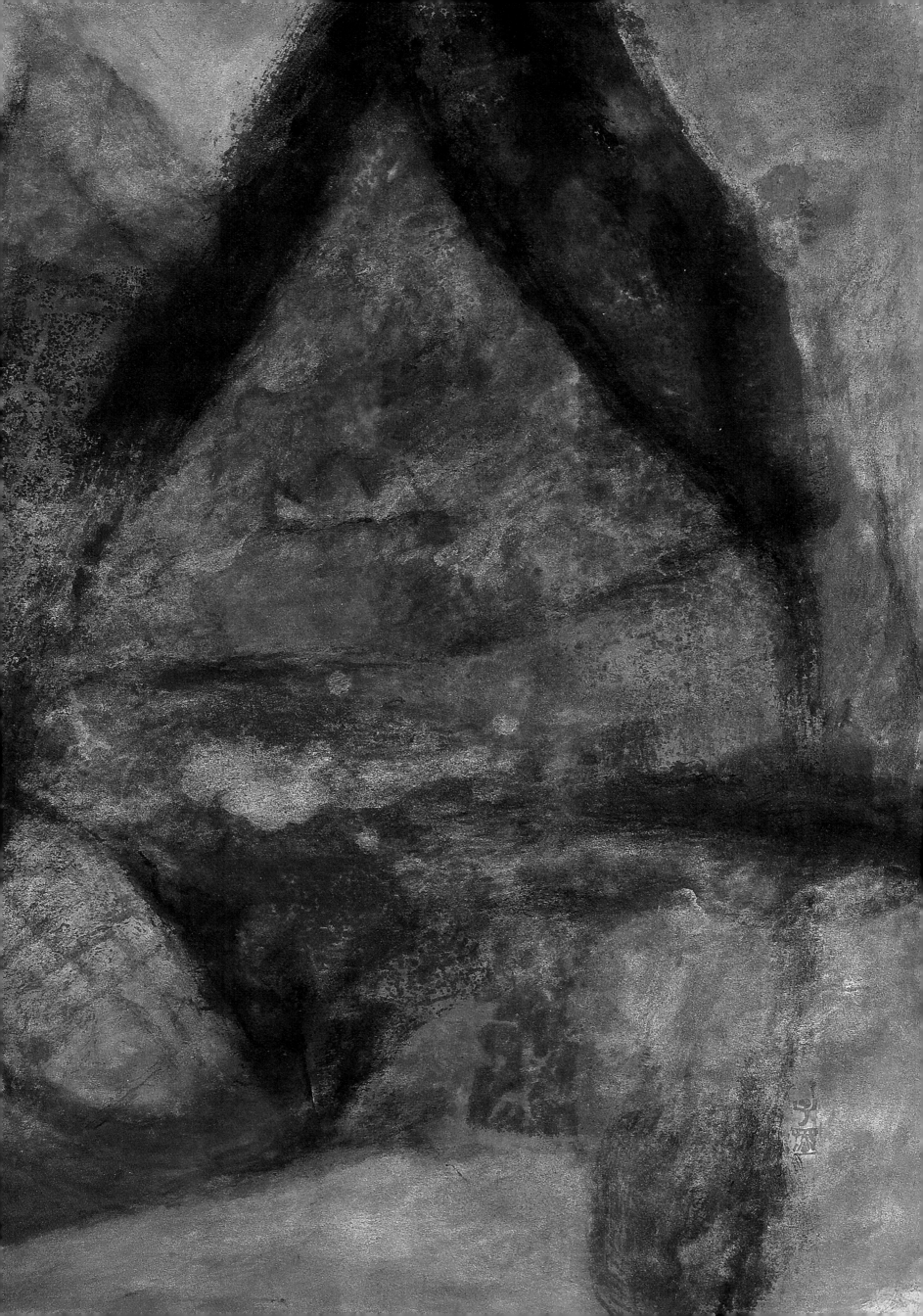

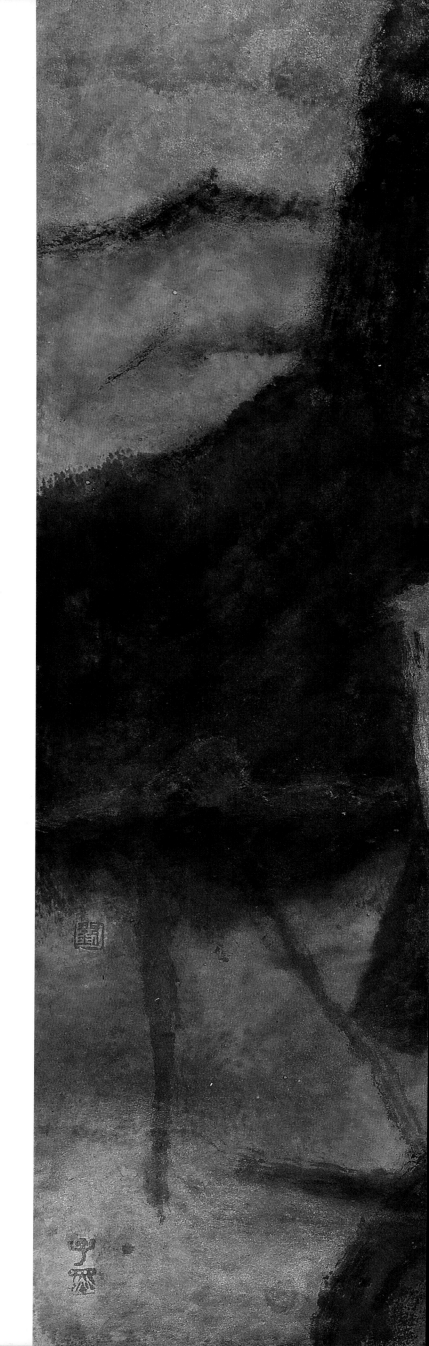

亦梦亦幻　80cm×80cm　纸本设色　2008

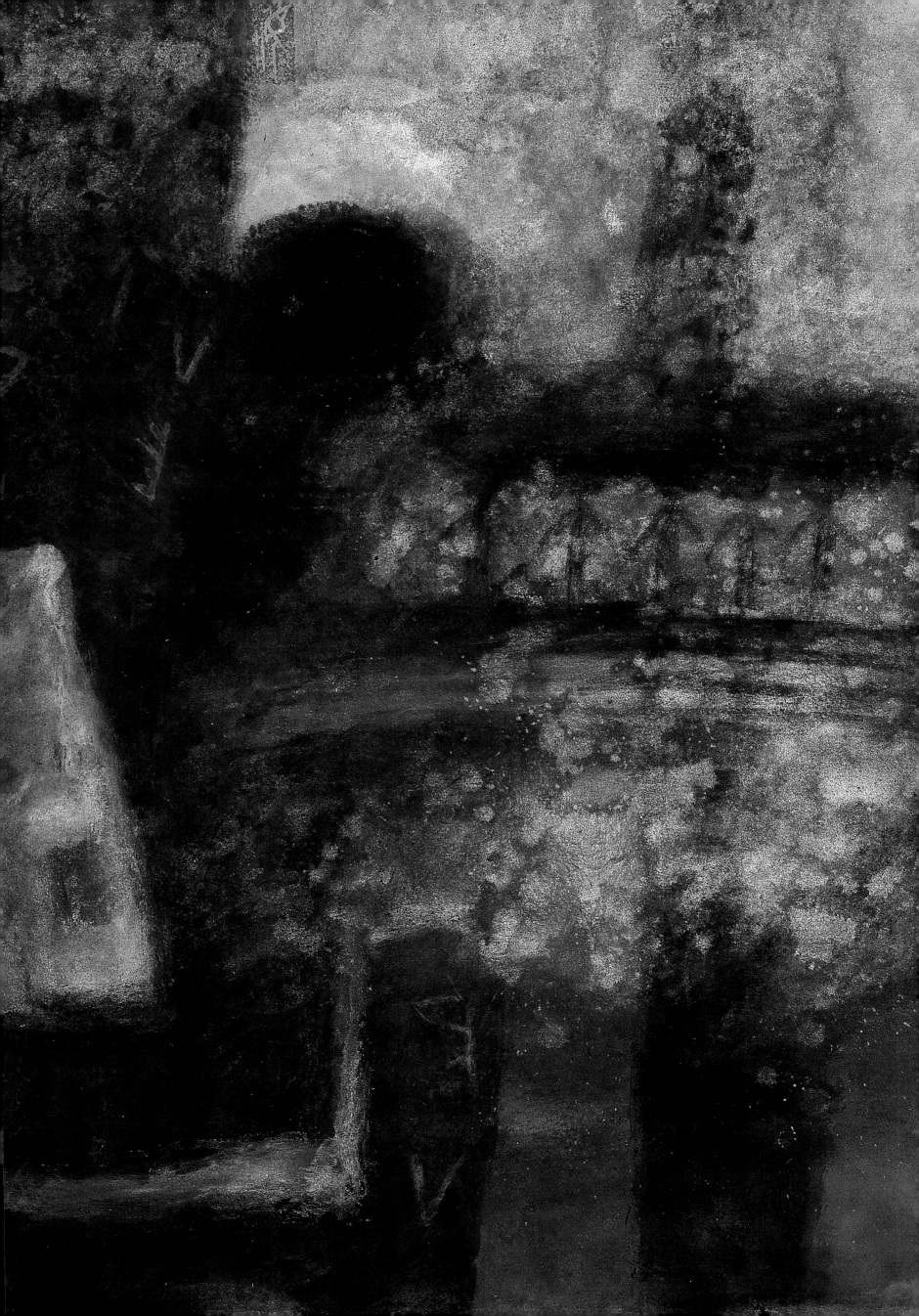

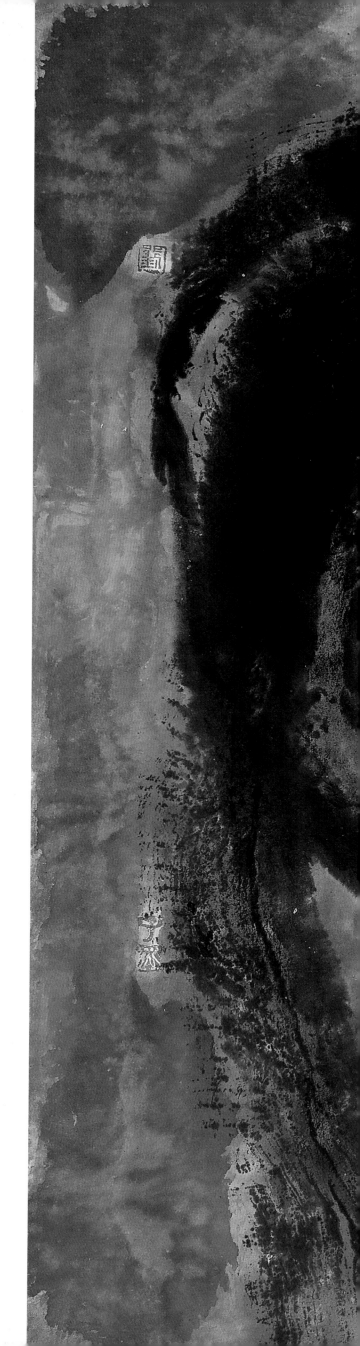

惟恍惟惚　80cm×80cm　纸本设色　2007

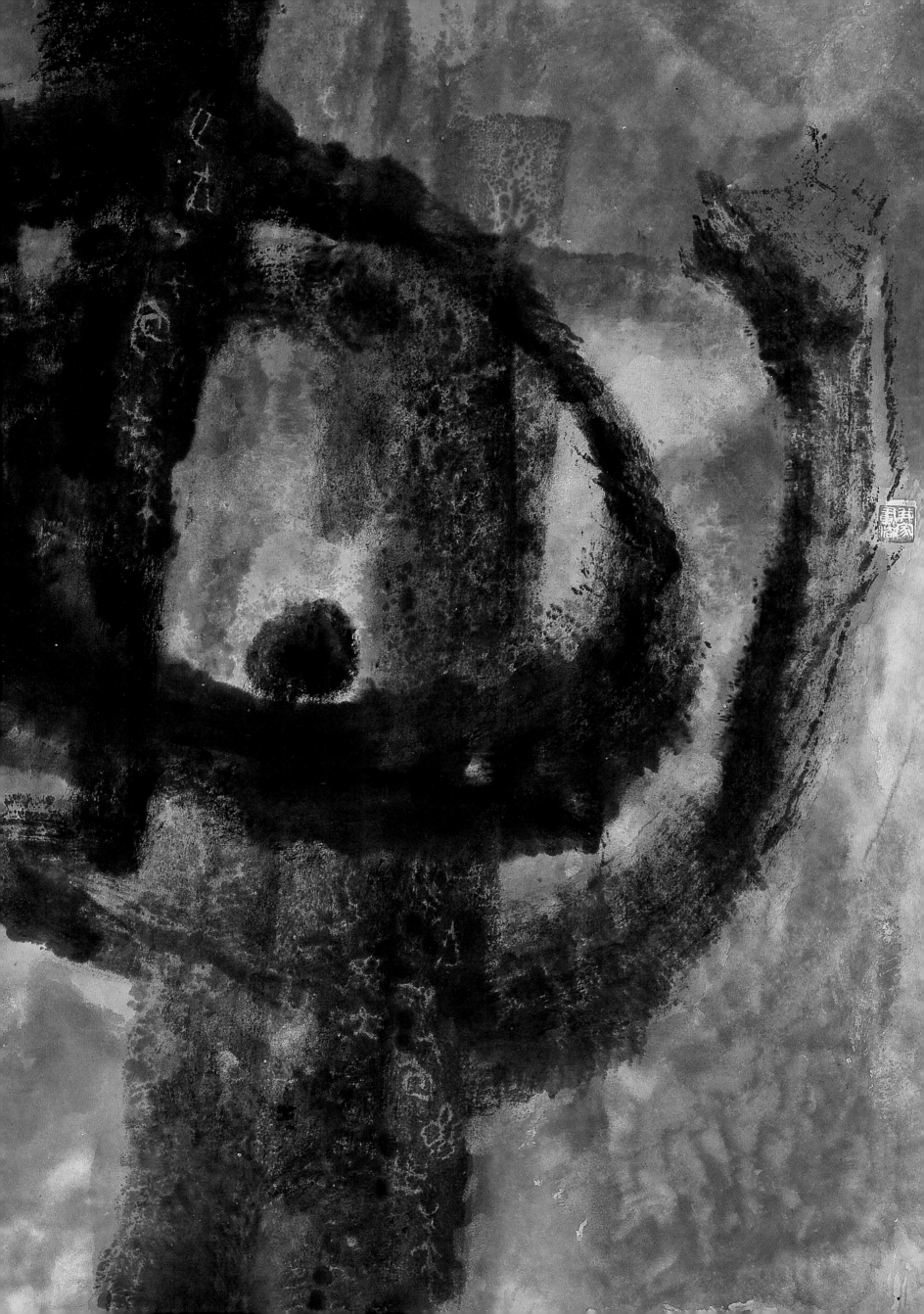

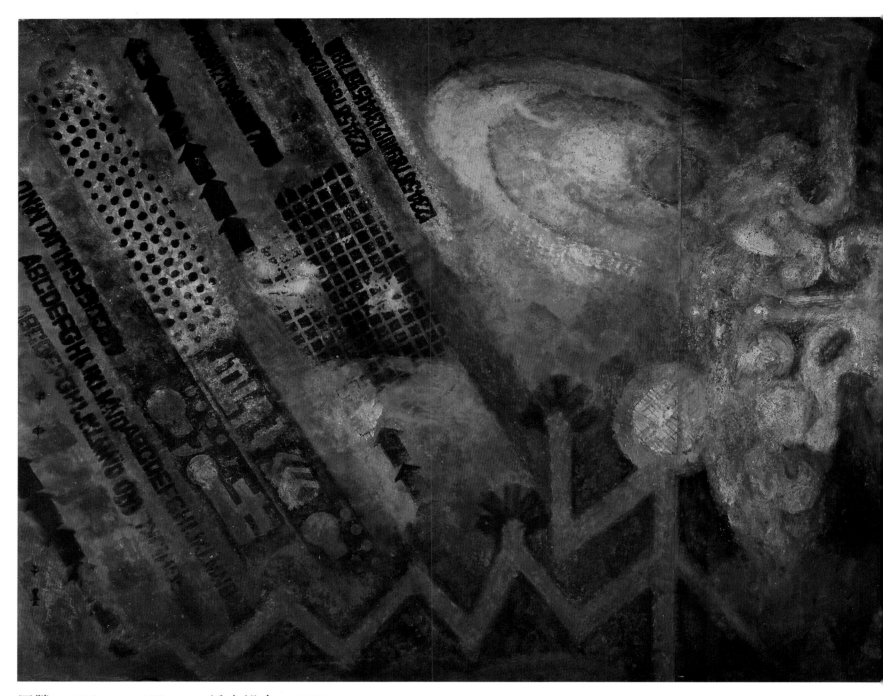

图腾　165cm×400cm　纸本设色　2009
图腾（局部）　纸本设色　2009（后页）

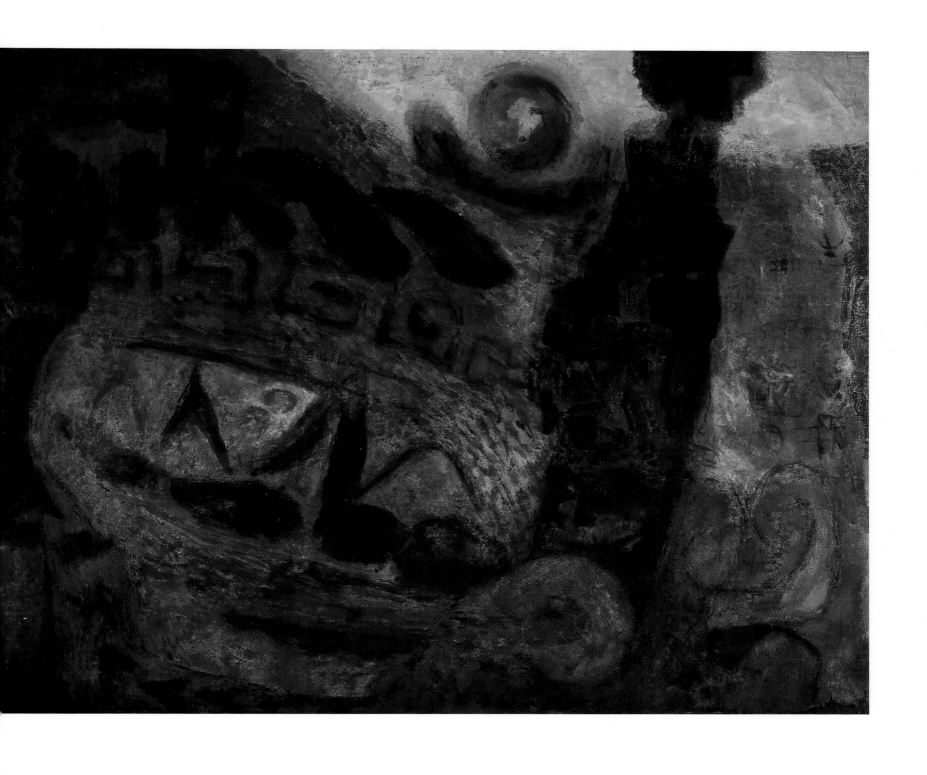

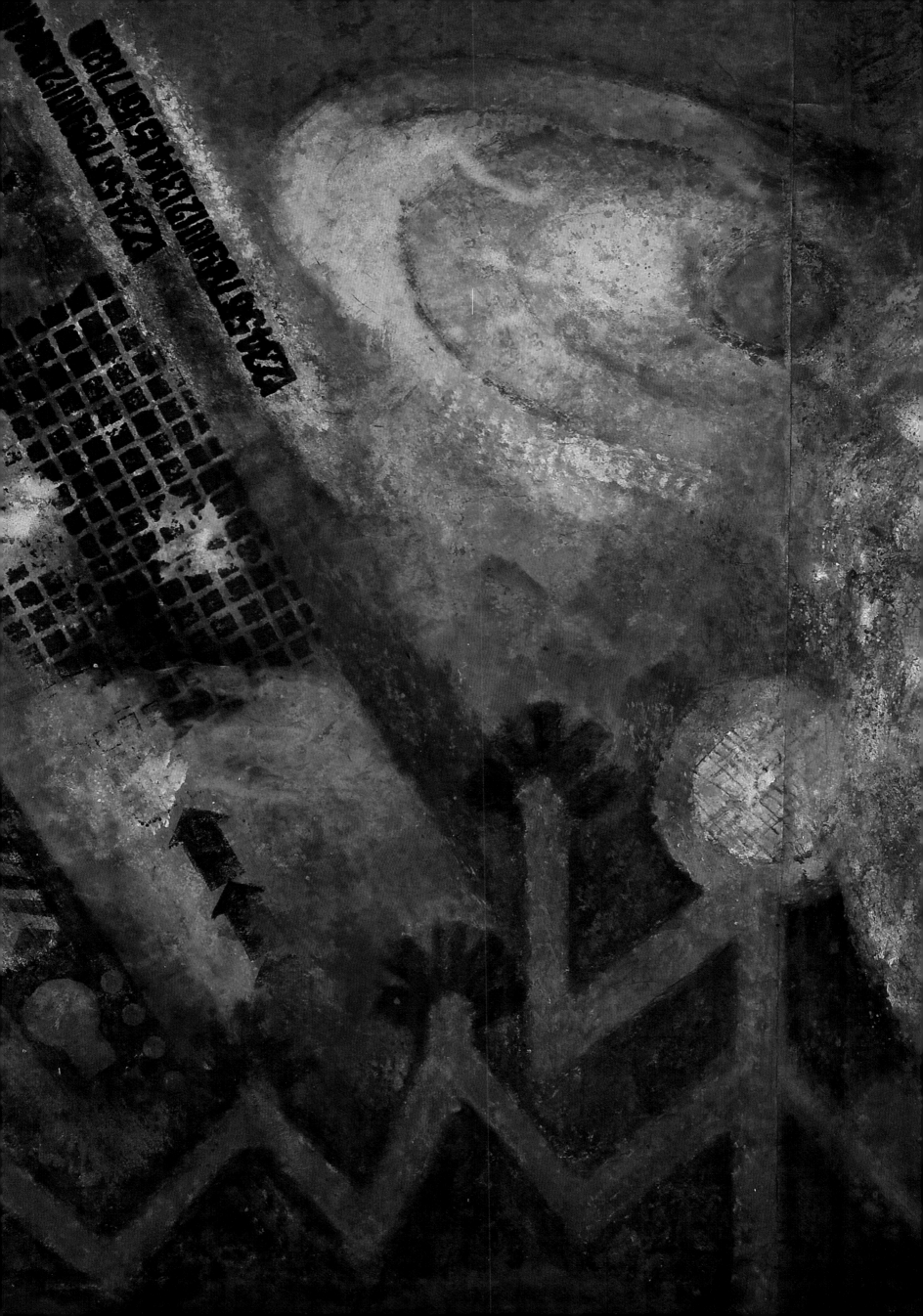

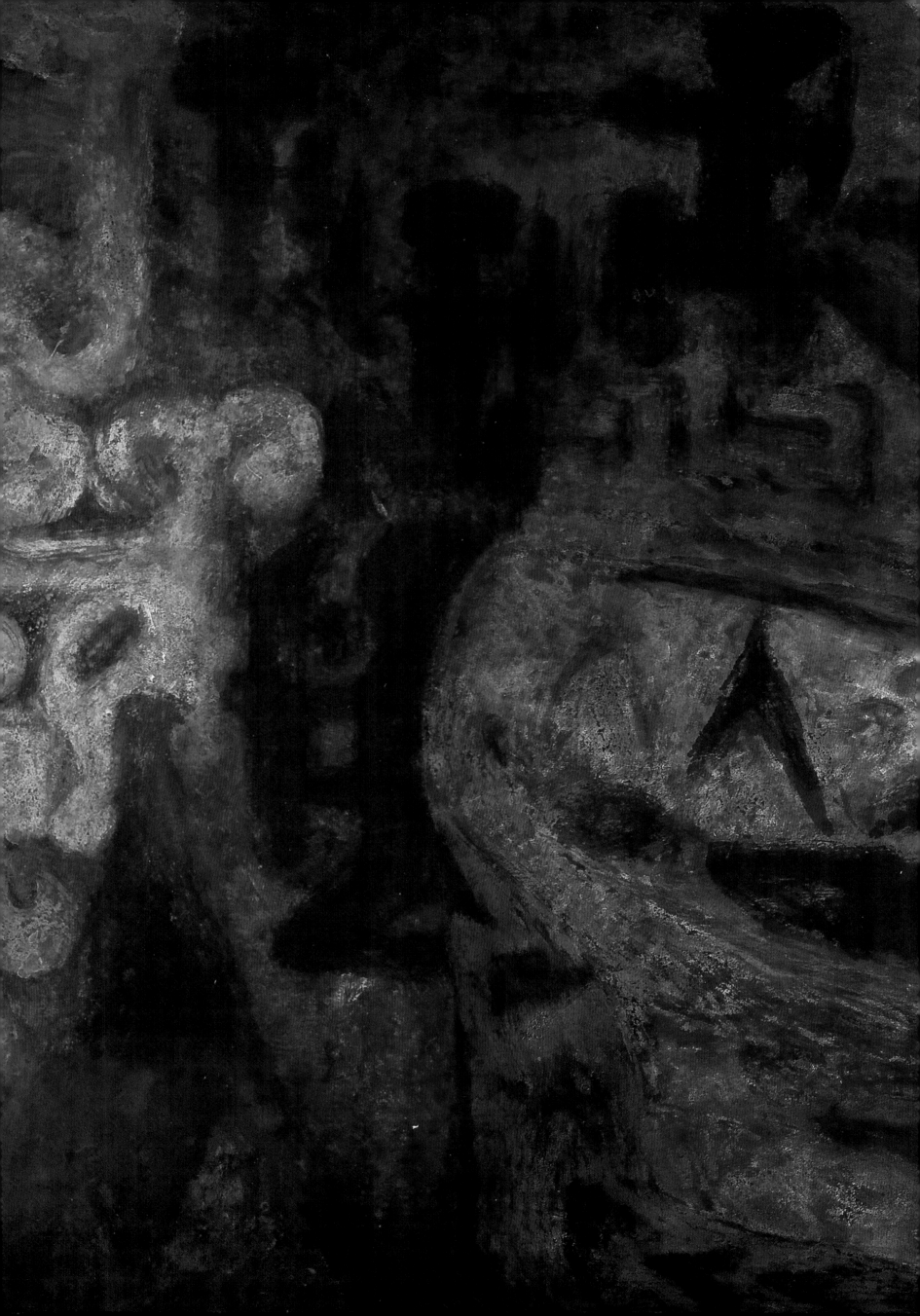

日月轮回　80cm×80cm　纸本设色　2011

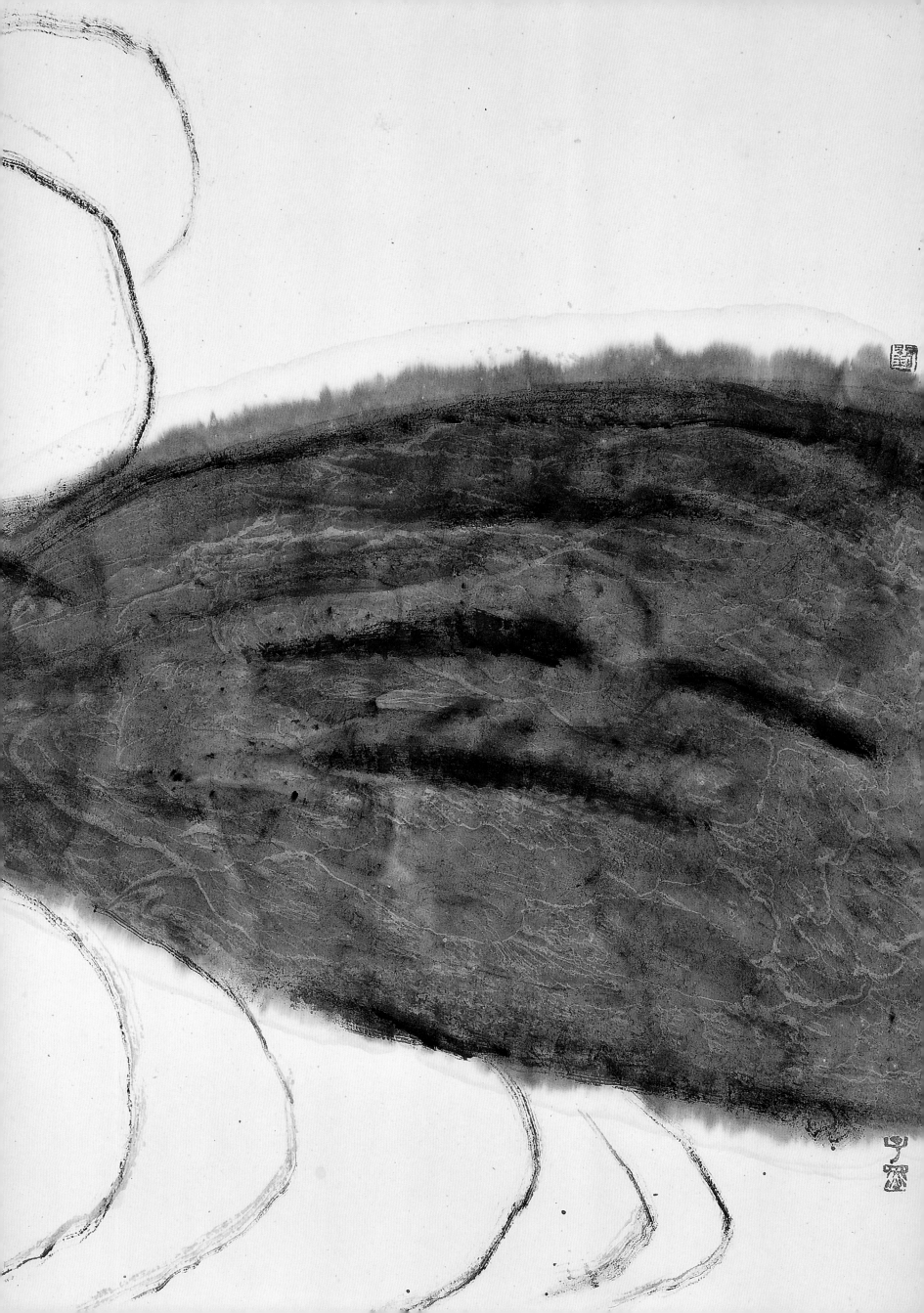

虚幻　80cm×80cm　纸本设色　2009

抒怀　80cm×80cm　纸本水墨　2010

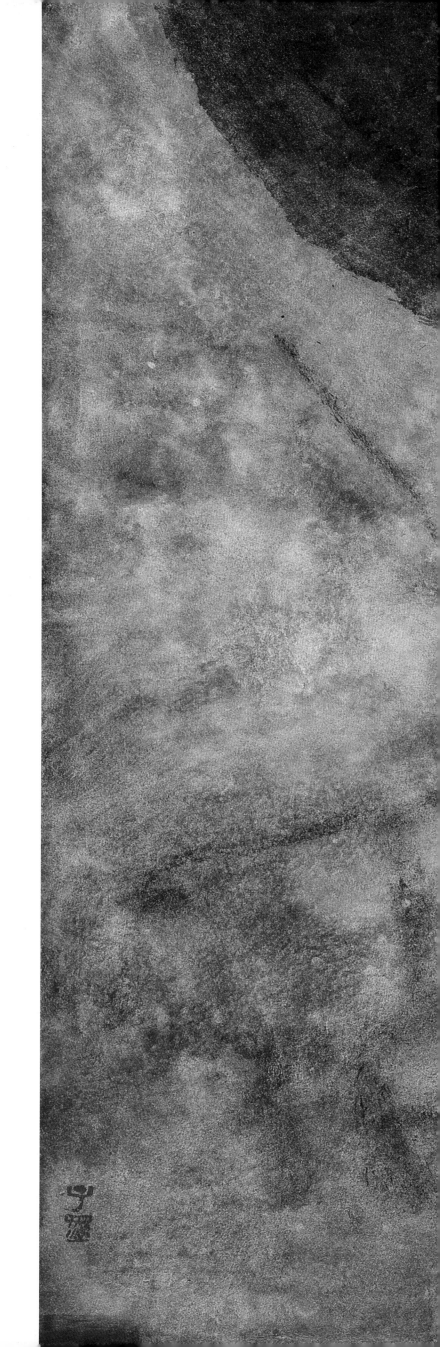

恍兮惚兮　80cm×80cm　纸本设色　2011

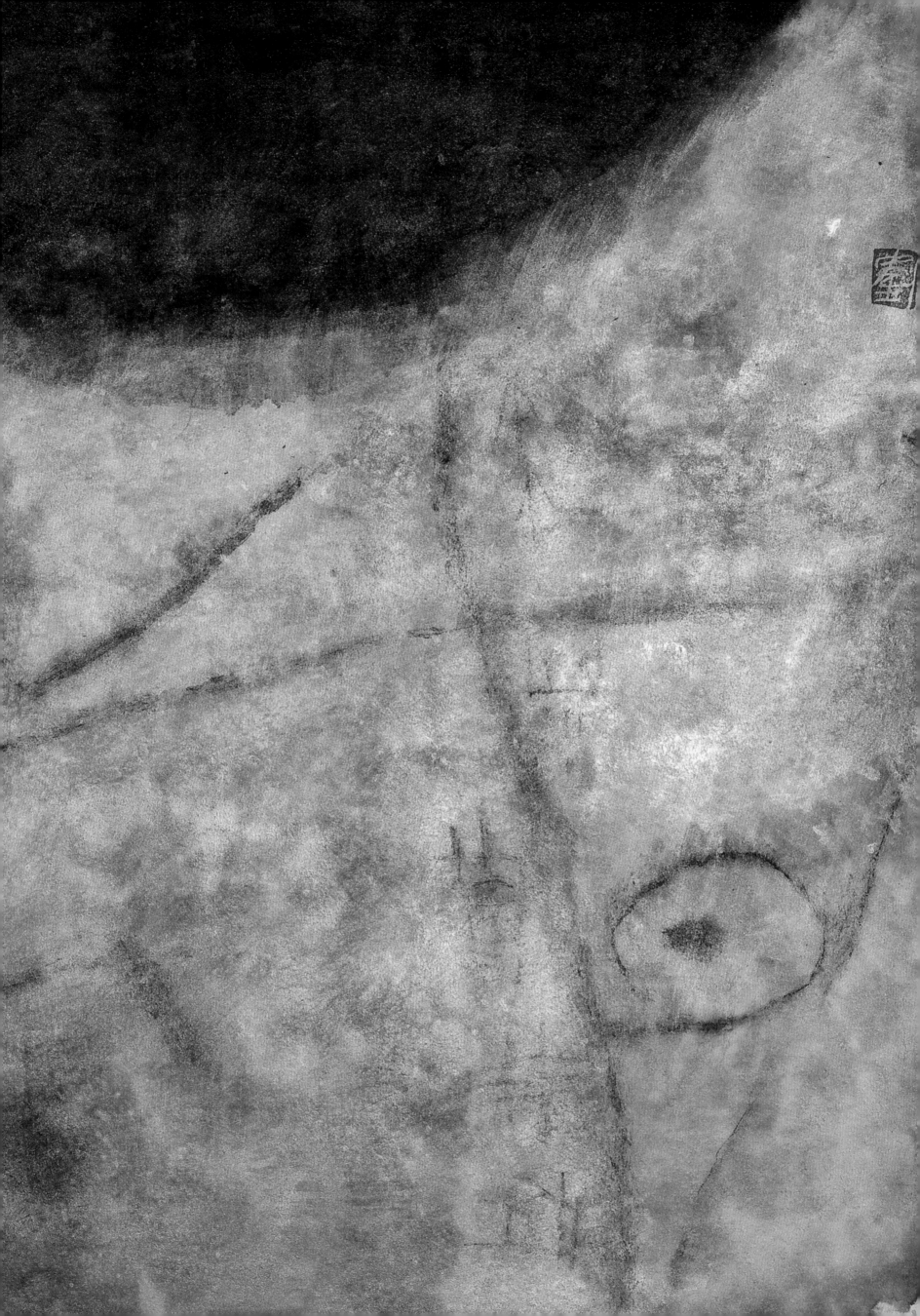

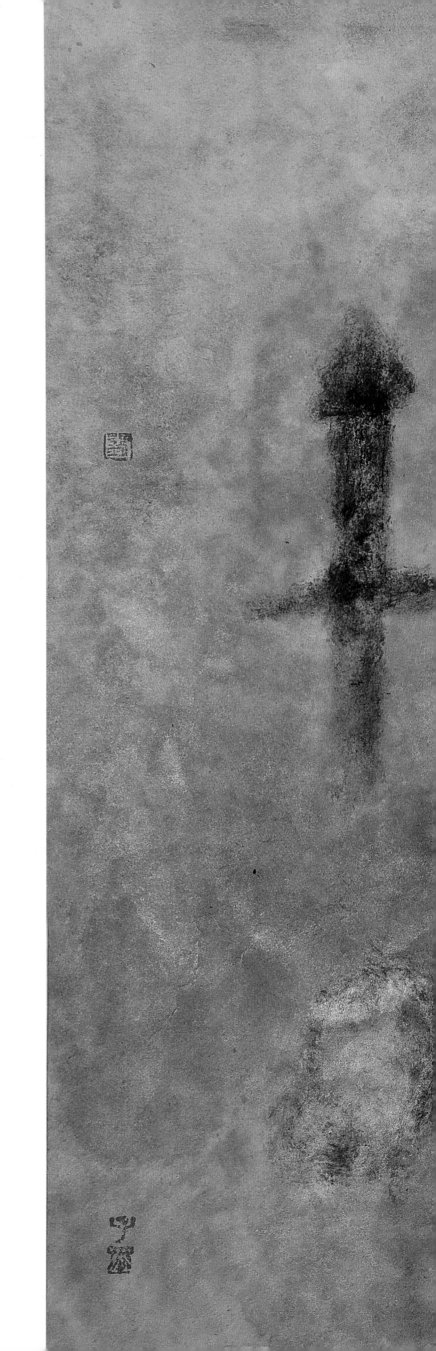

镌011　80cm×80cm　纸本设色　2011

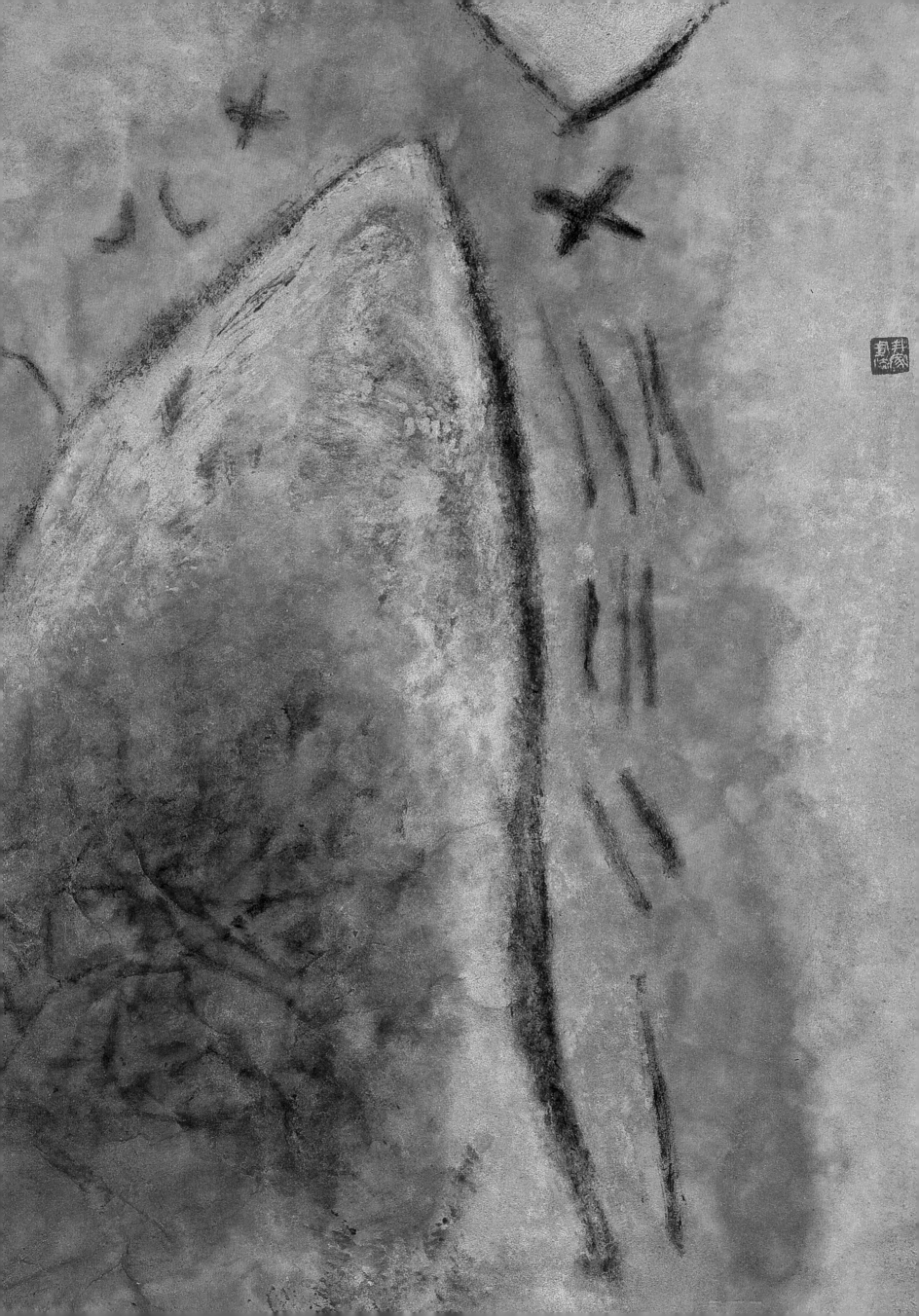

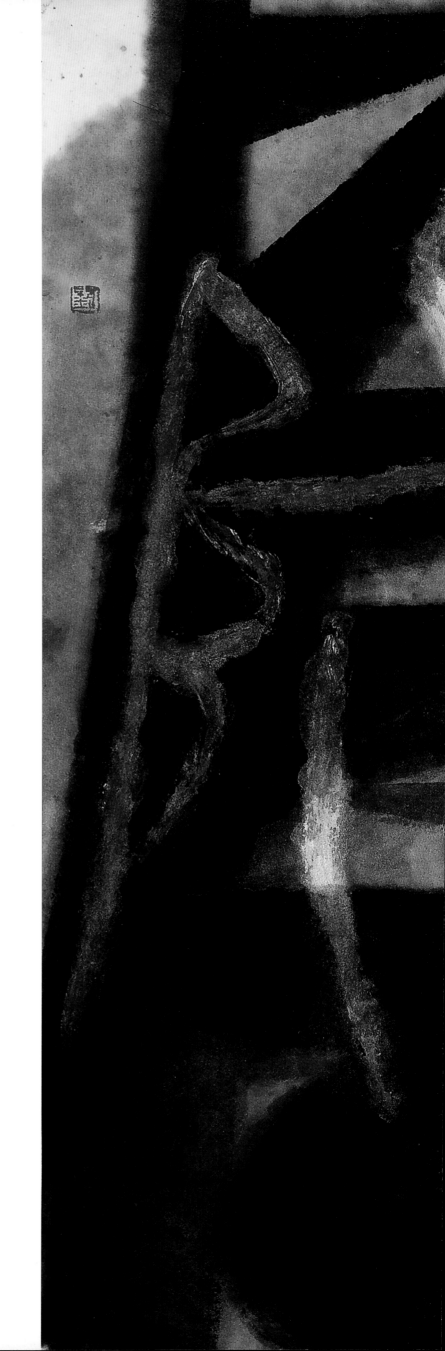

一阴一阳之谓道　80cm×80cm　纸本设色　2008

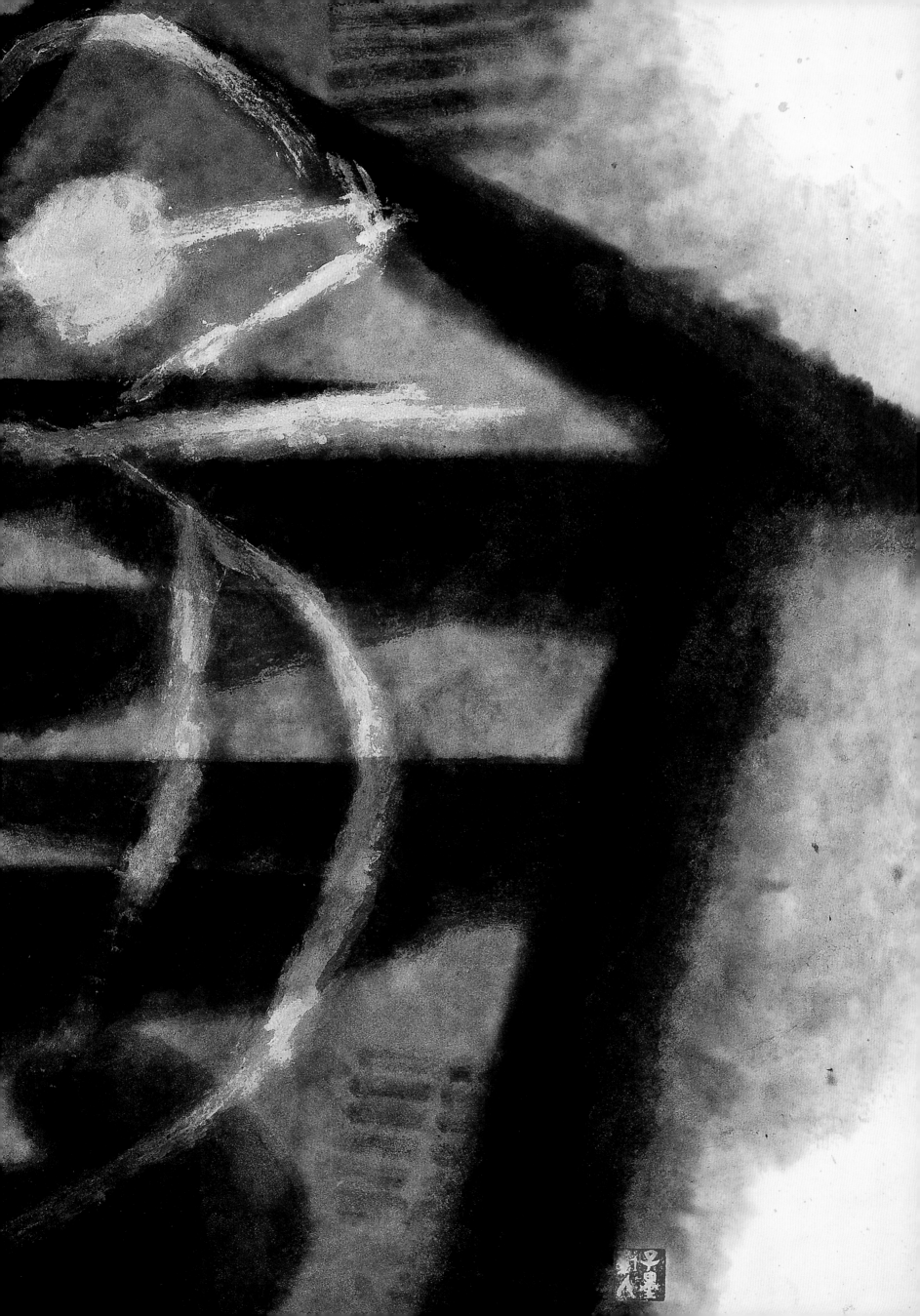

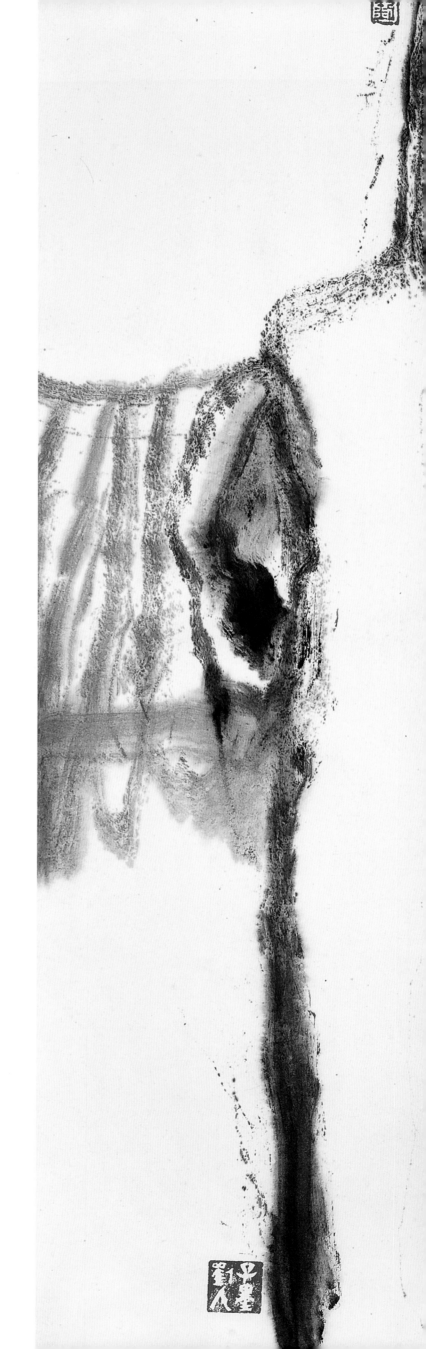

写意忘形084　　80cm×80cm　　纸本水墨　　2008

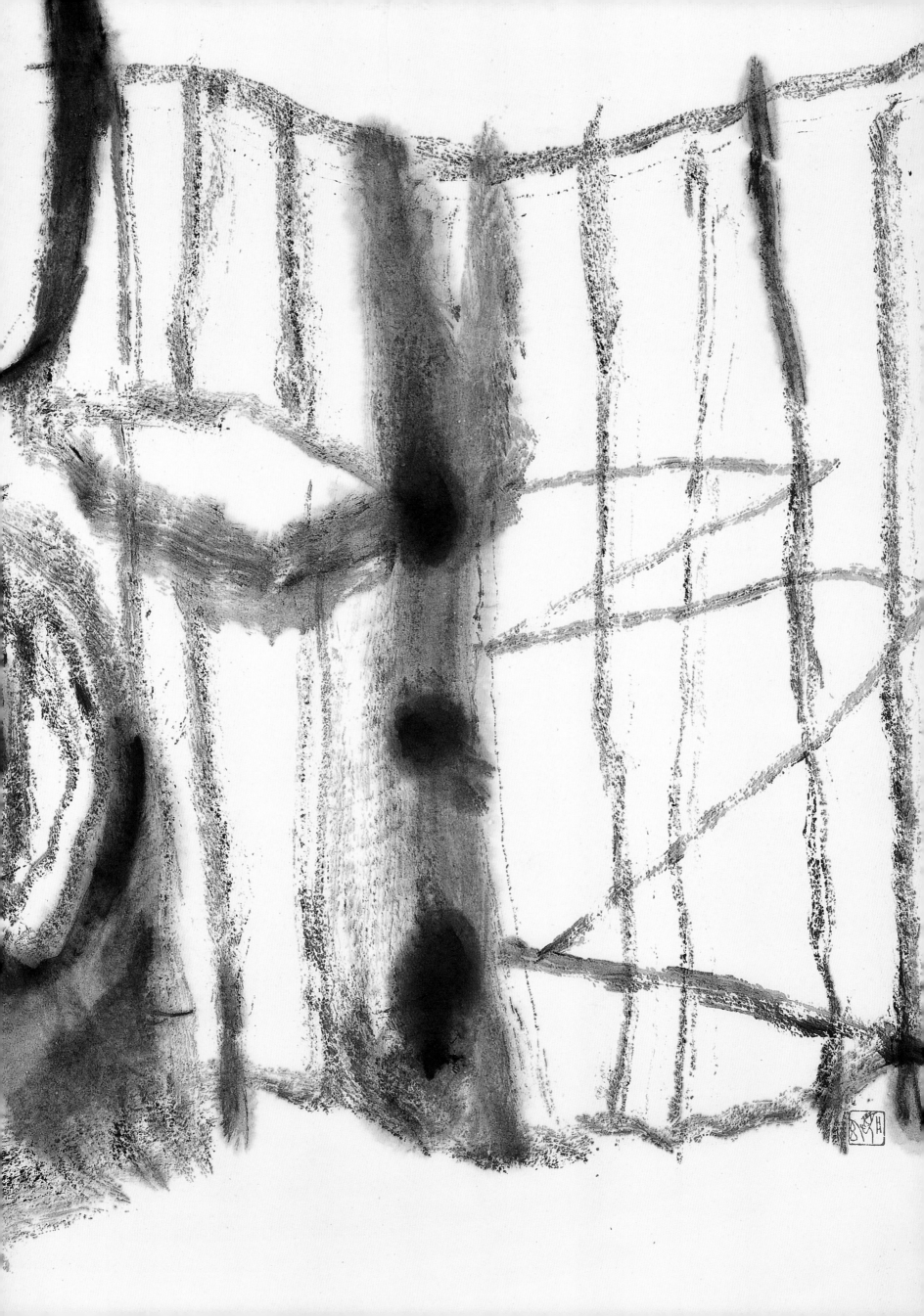

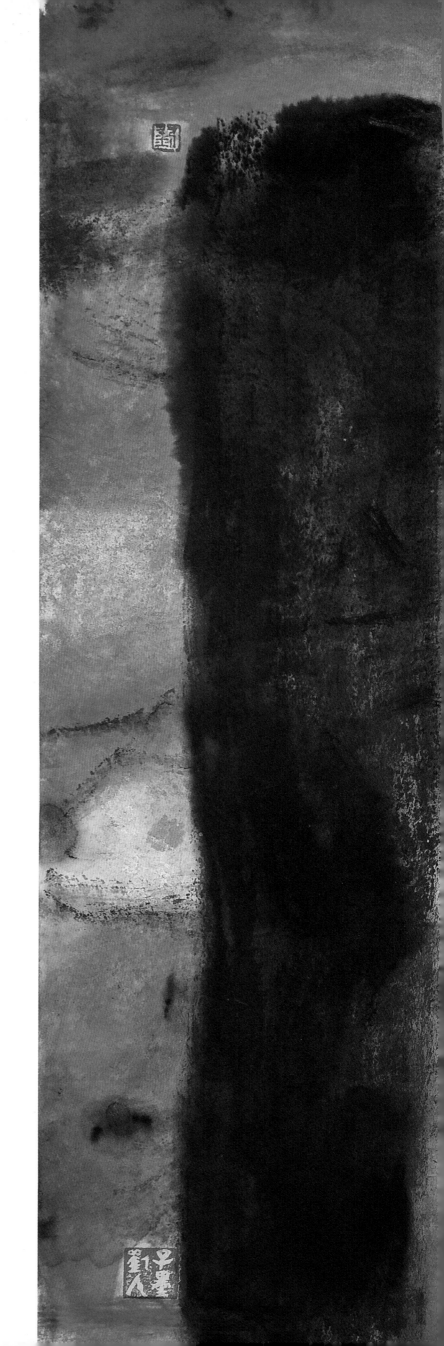

星占　80cm×80cm　纸本设色　2009

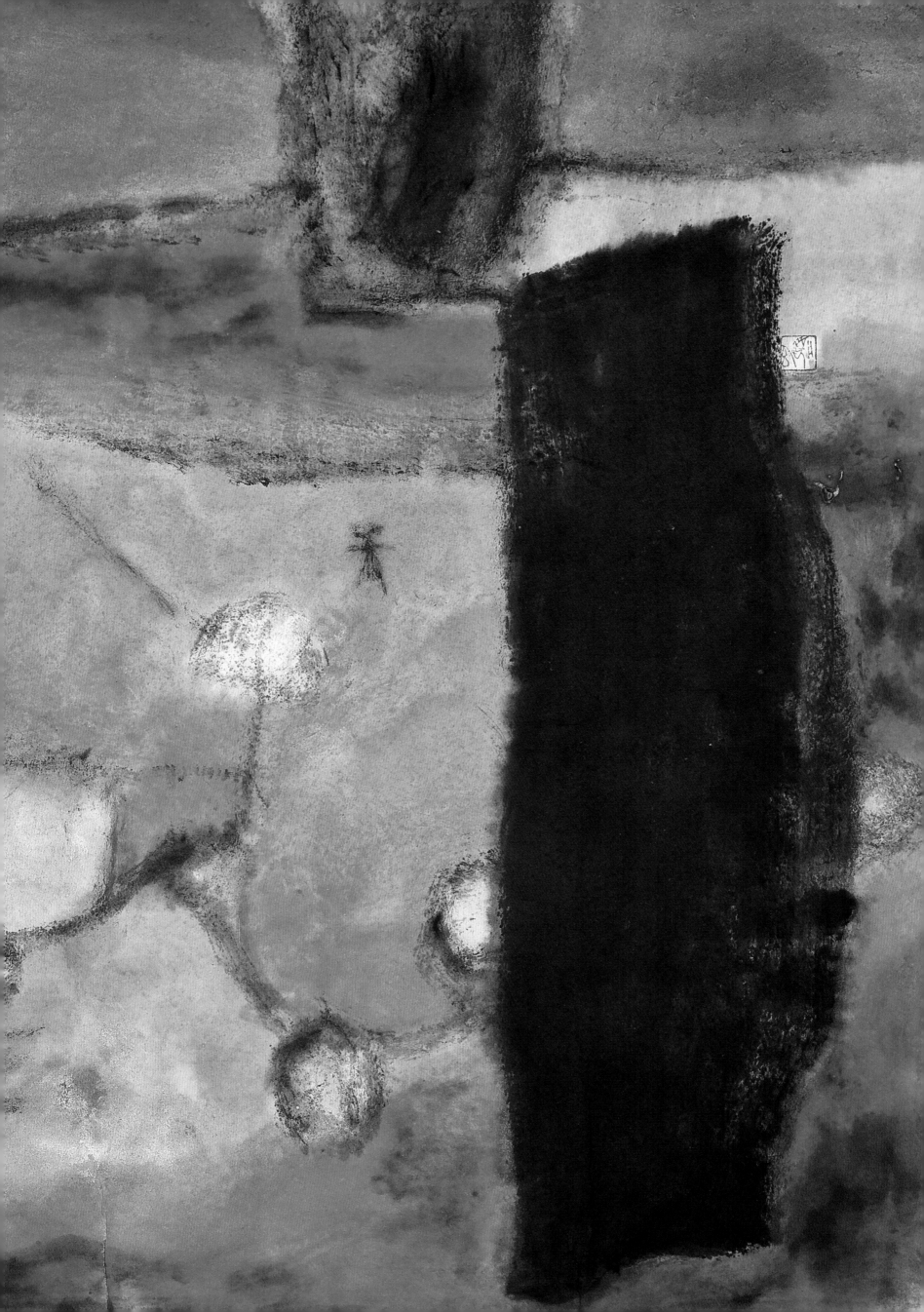

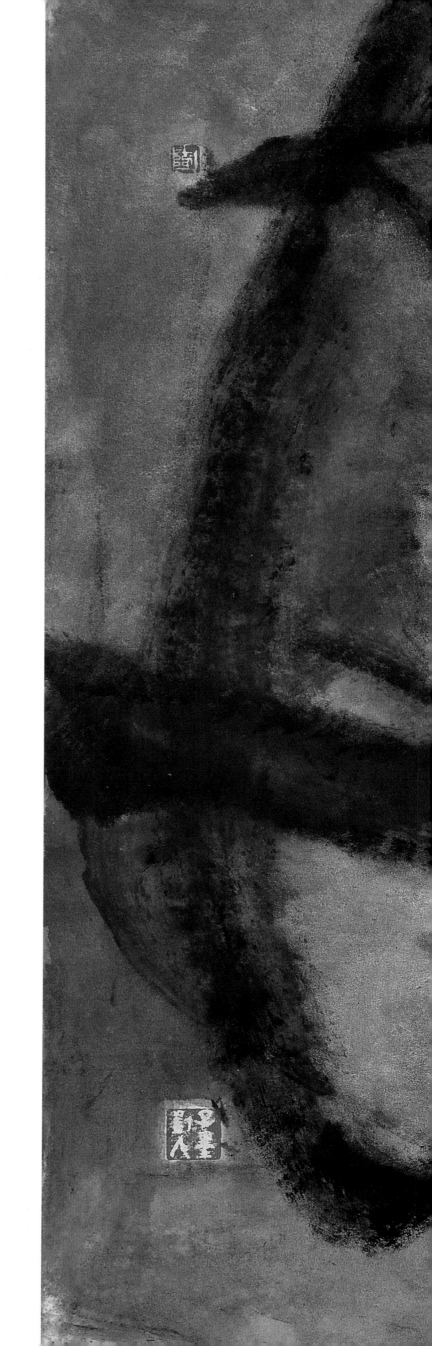

魂系华夏010　80cm×80cm　纸本设色　2010

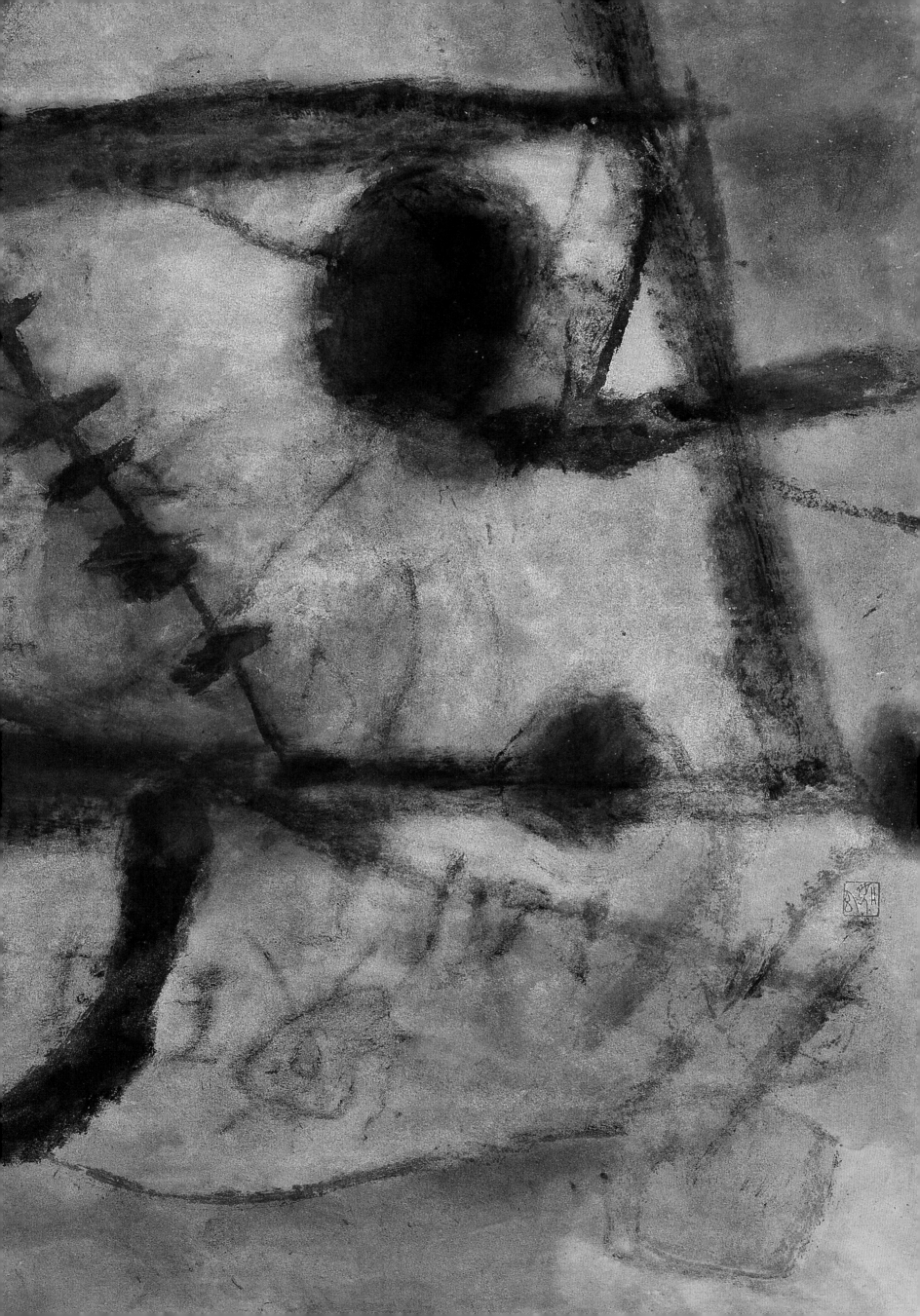

陶之符　80cm×80cm　纸本设色　2008

卦象　80cm×80cm　纸本设色　2007

踩乐舞　80cm×80cm　纸本设色　2009

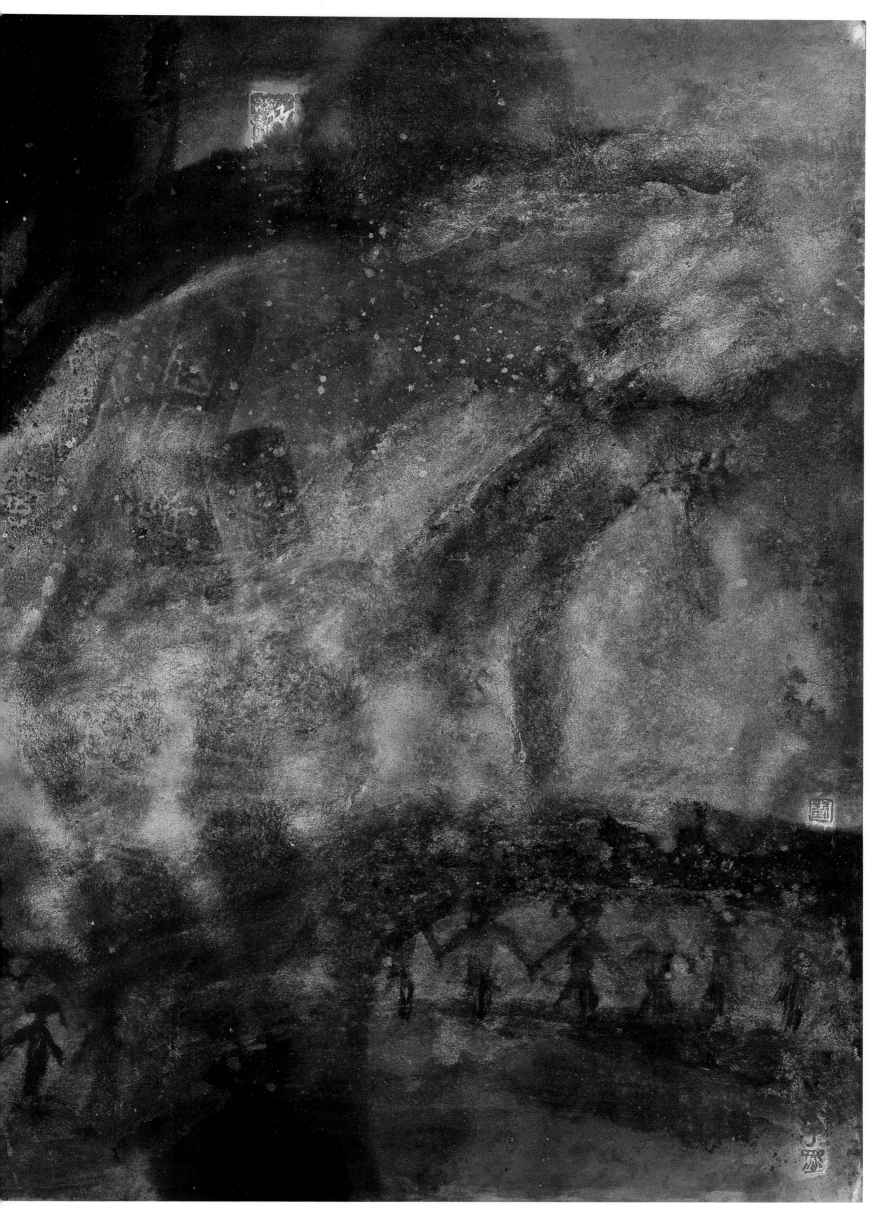

飞龙在天　238cm×160cm　纸本水墨　2011

飞龙在天（局部）　纸本水墨　2011（后页）

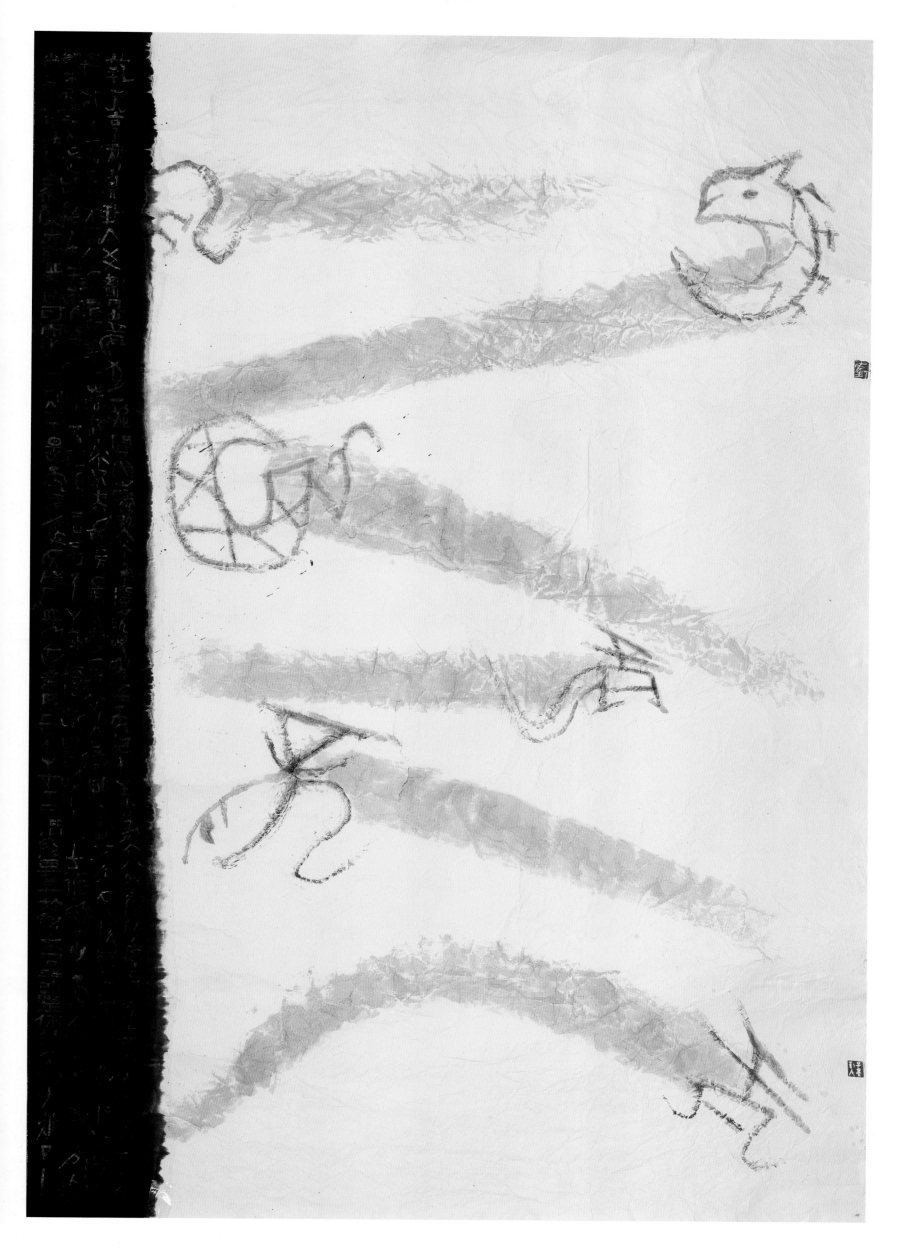

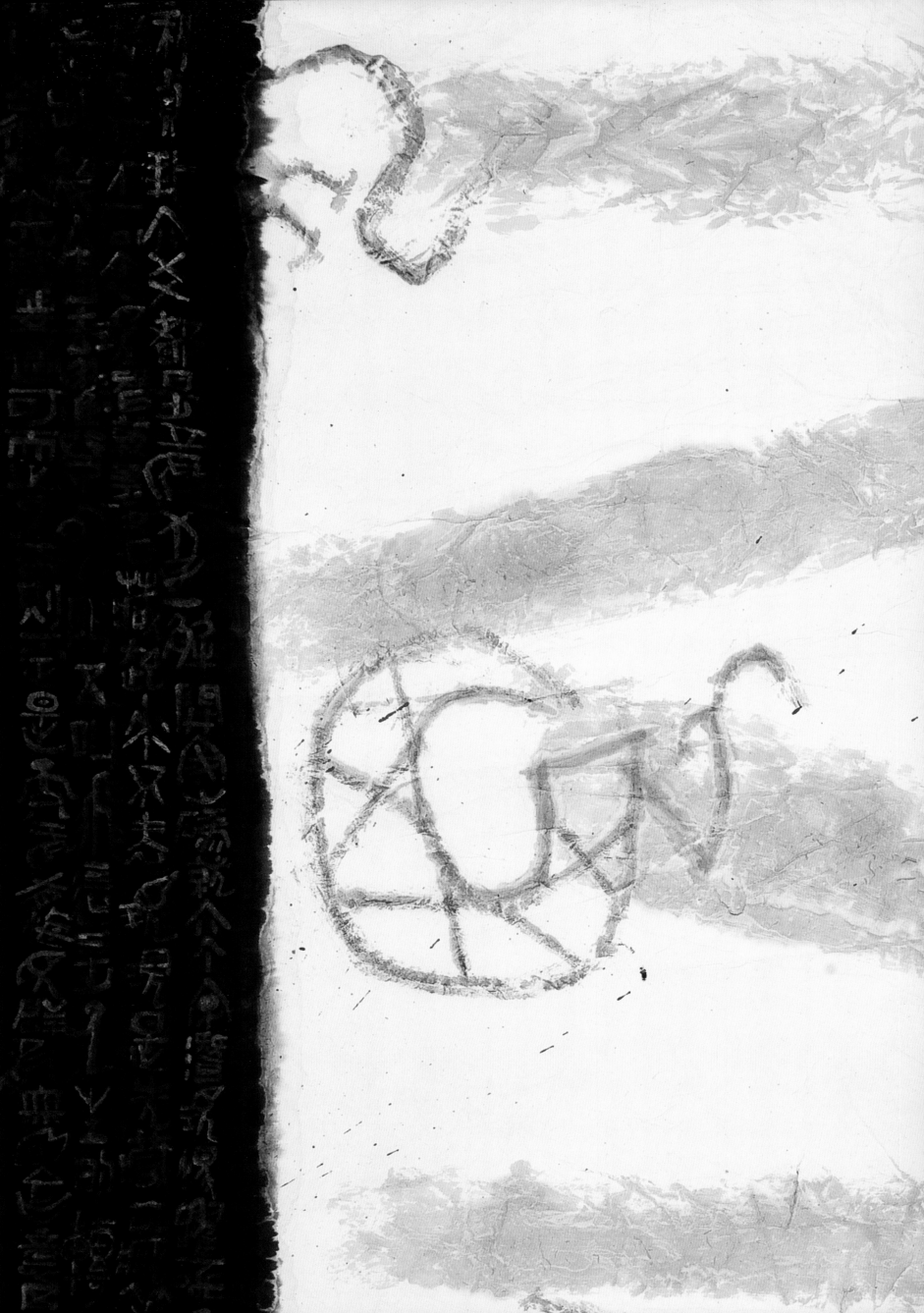

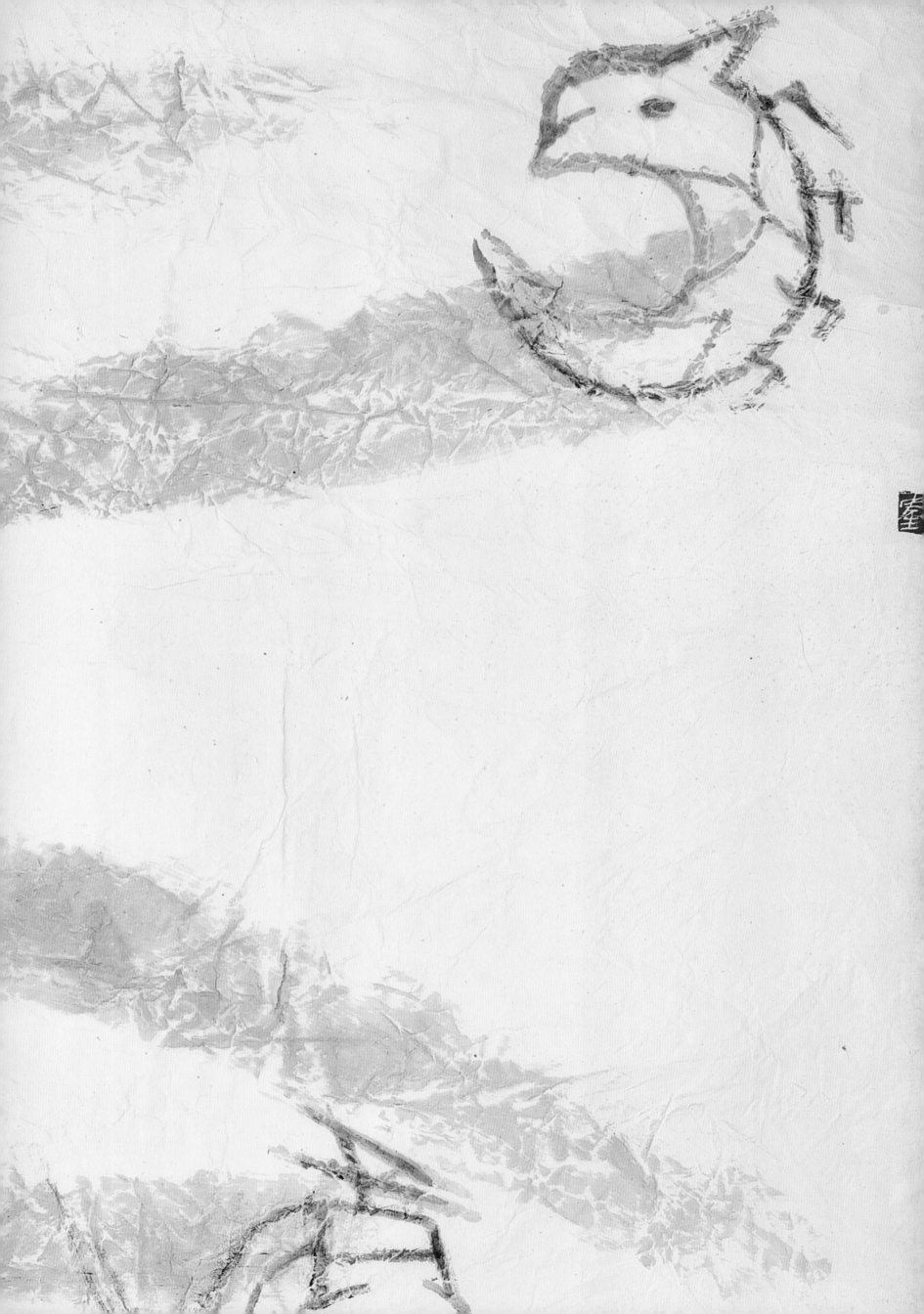

瑰丽衣衫　80cm×80cm　纸本设色　2009

如梦似幻　80cm×80cm　纸本设色　2011

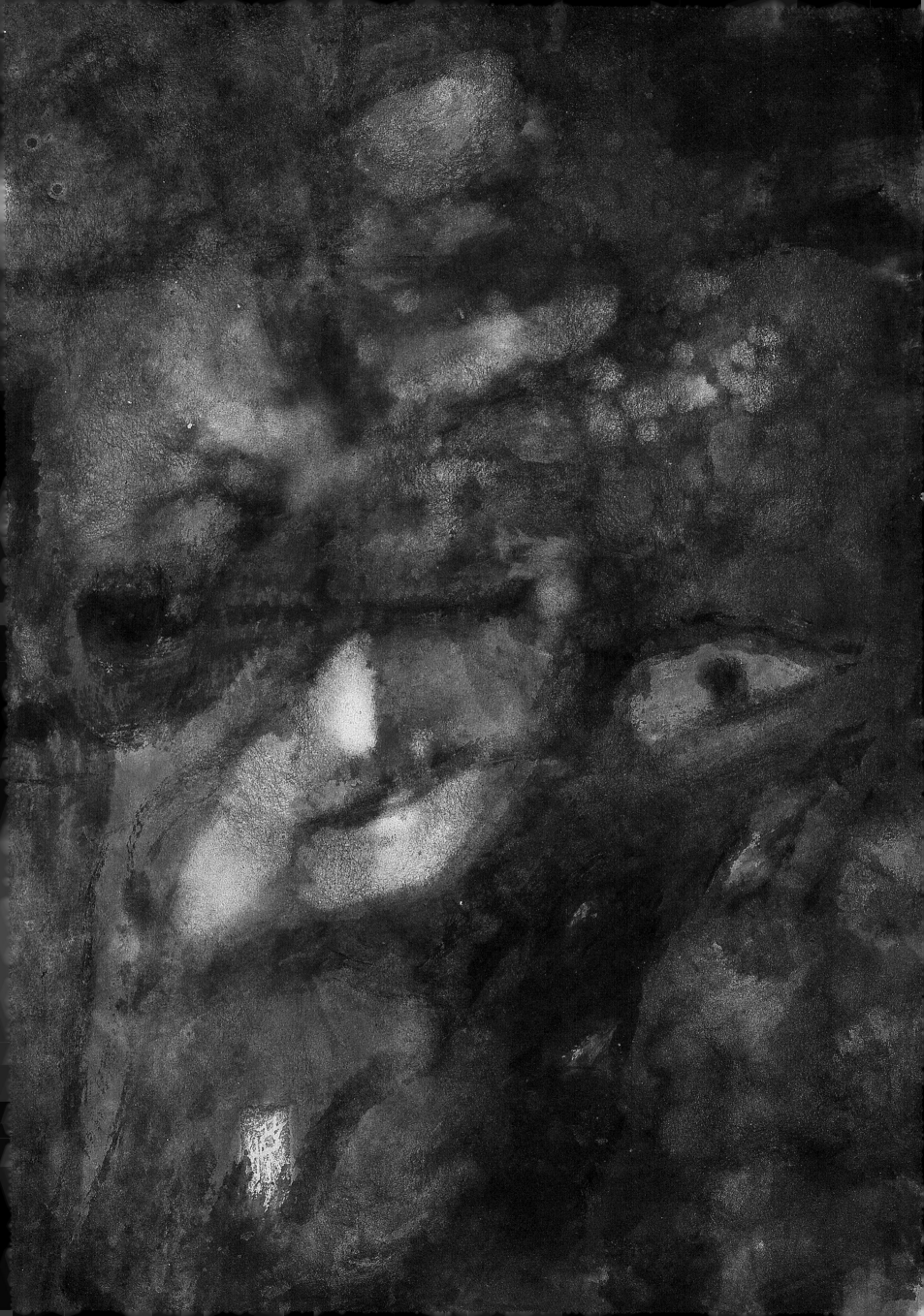

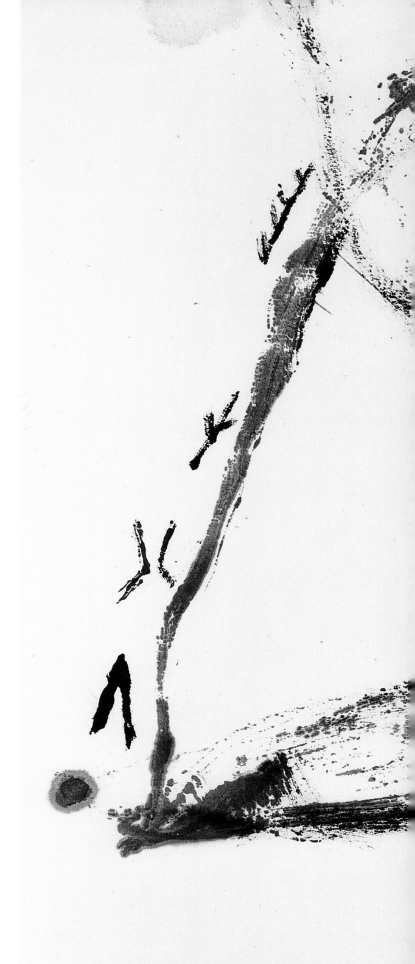

翰墨开玄012　80cm×80cm　纸本水墨　2011

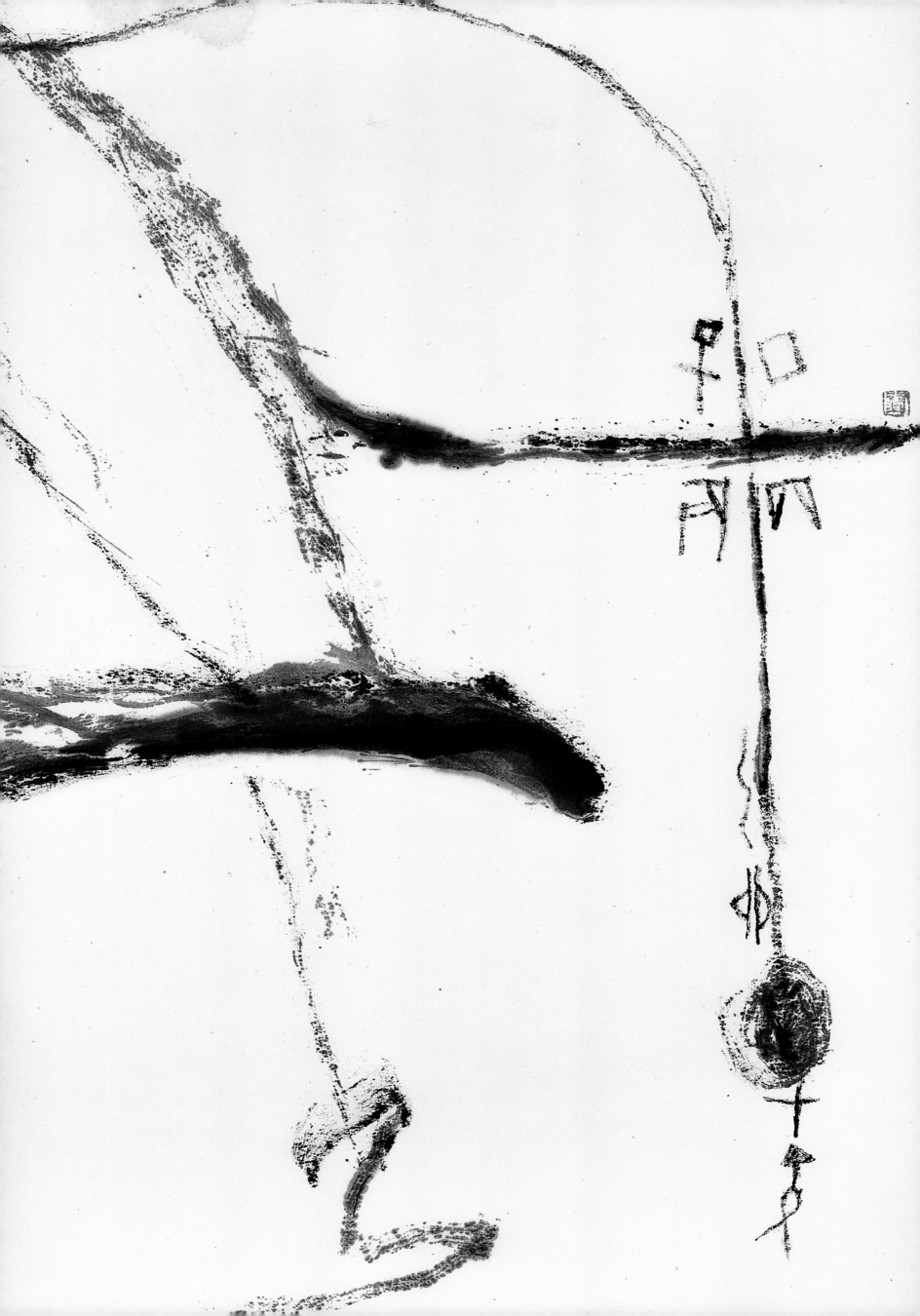

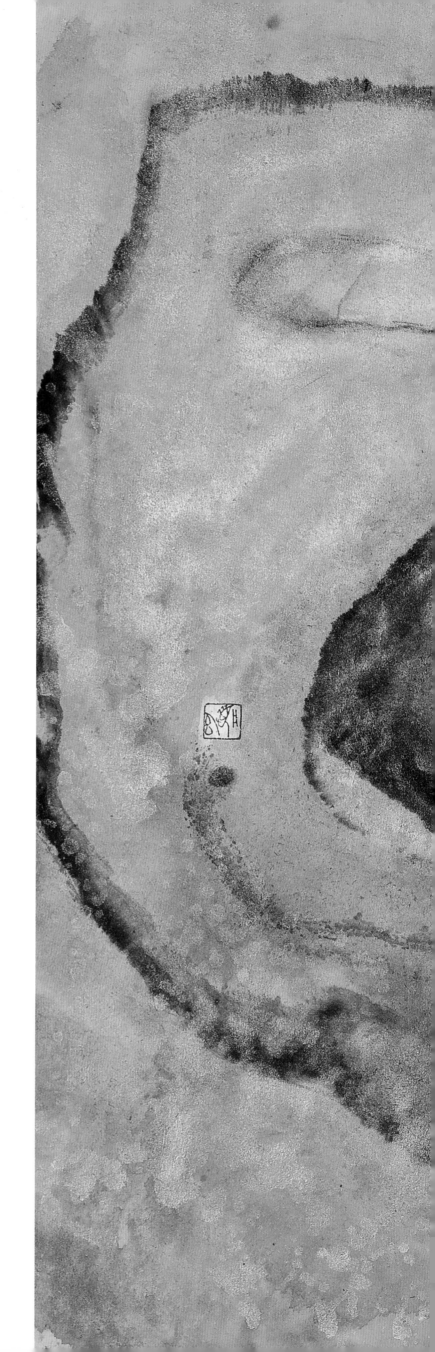

漂浮污水鱼　80cm×80cm　纸本设色　2009

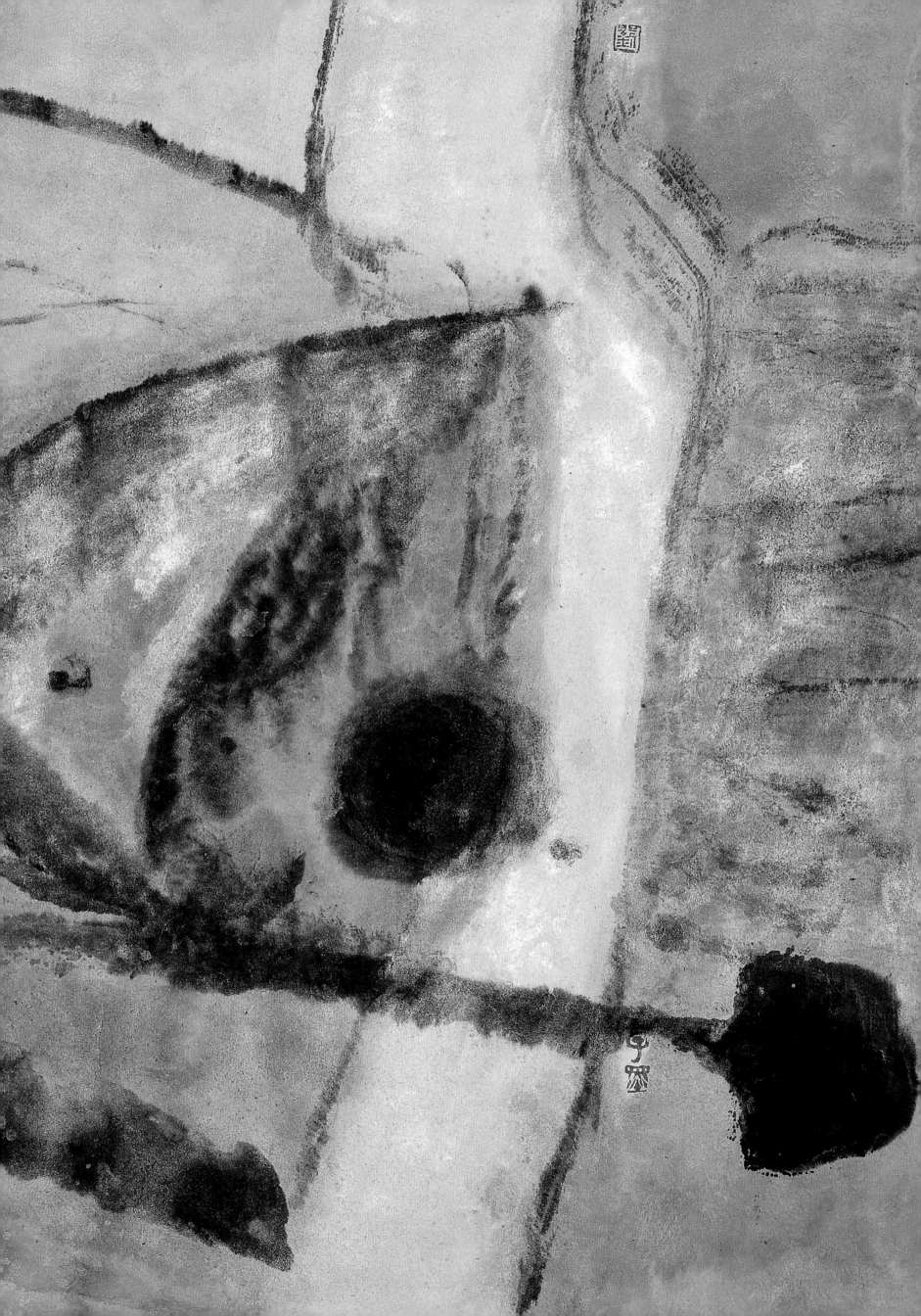

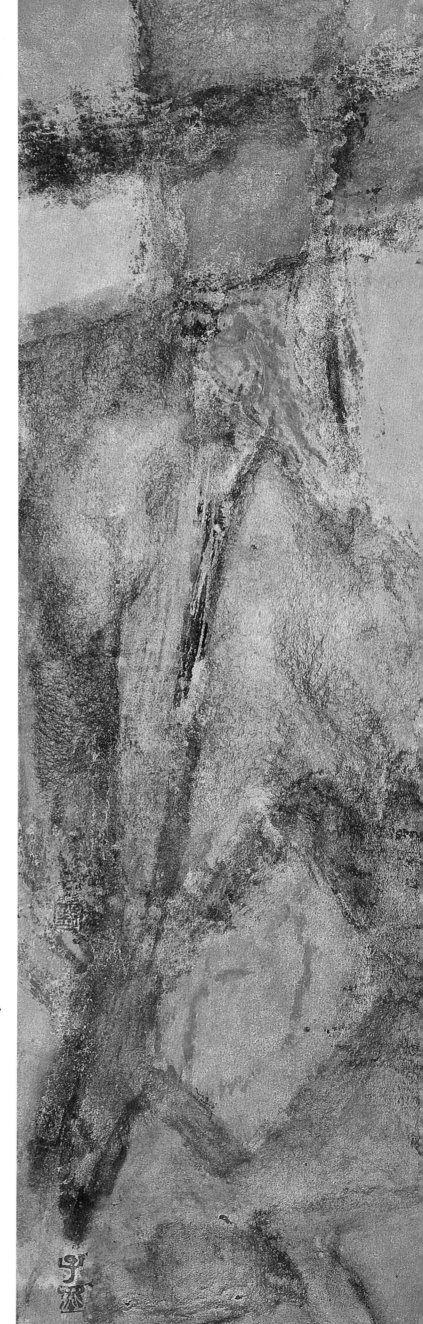

色是空里色 空是色边空　80cm×80cm　纸本设色　2007

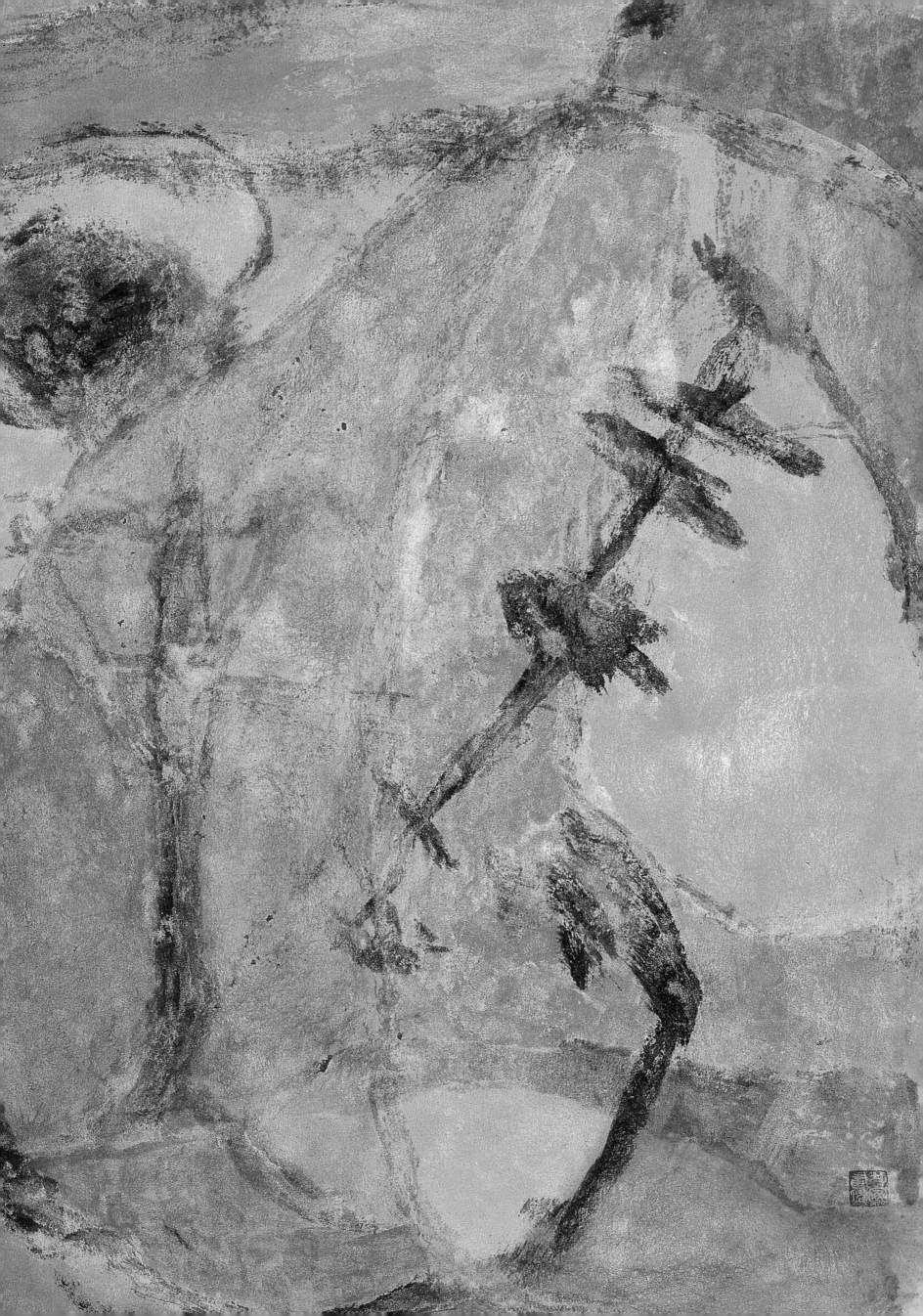

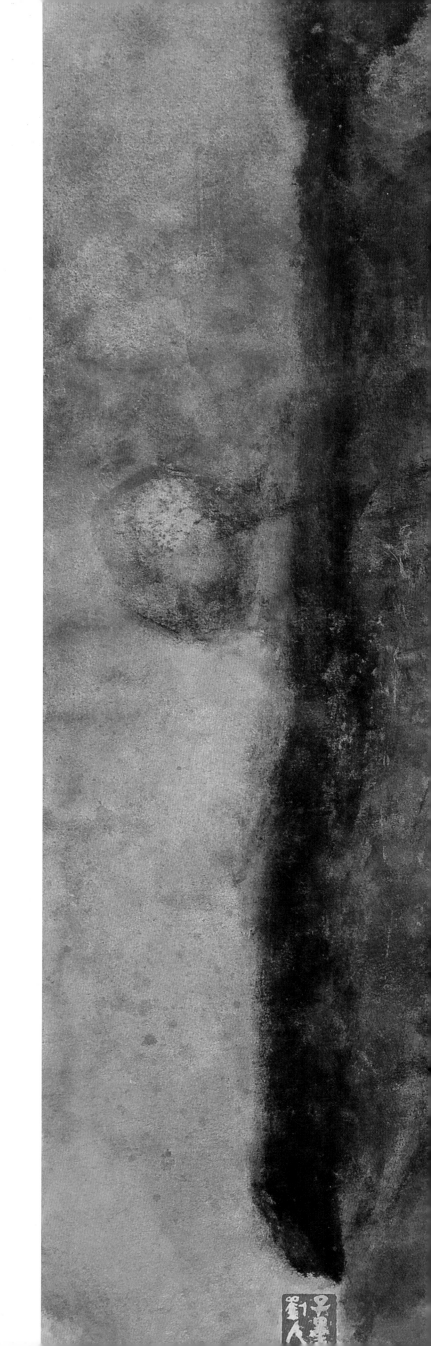

幻界　80cm×80cm　纸本设色　2009

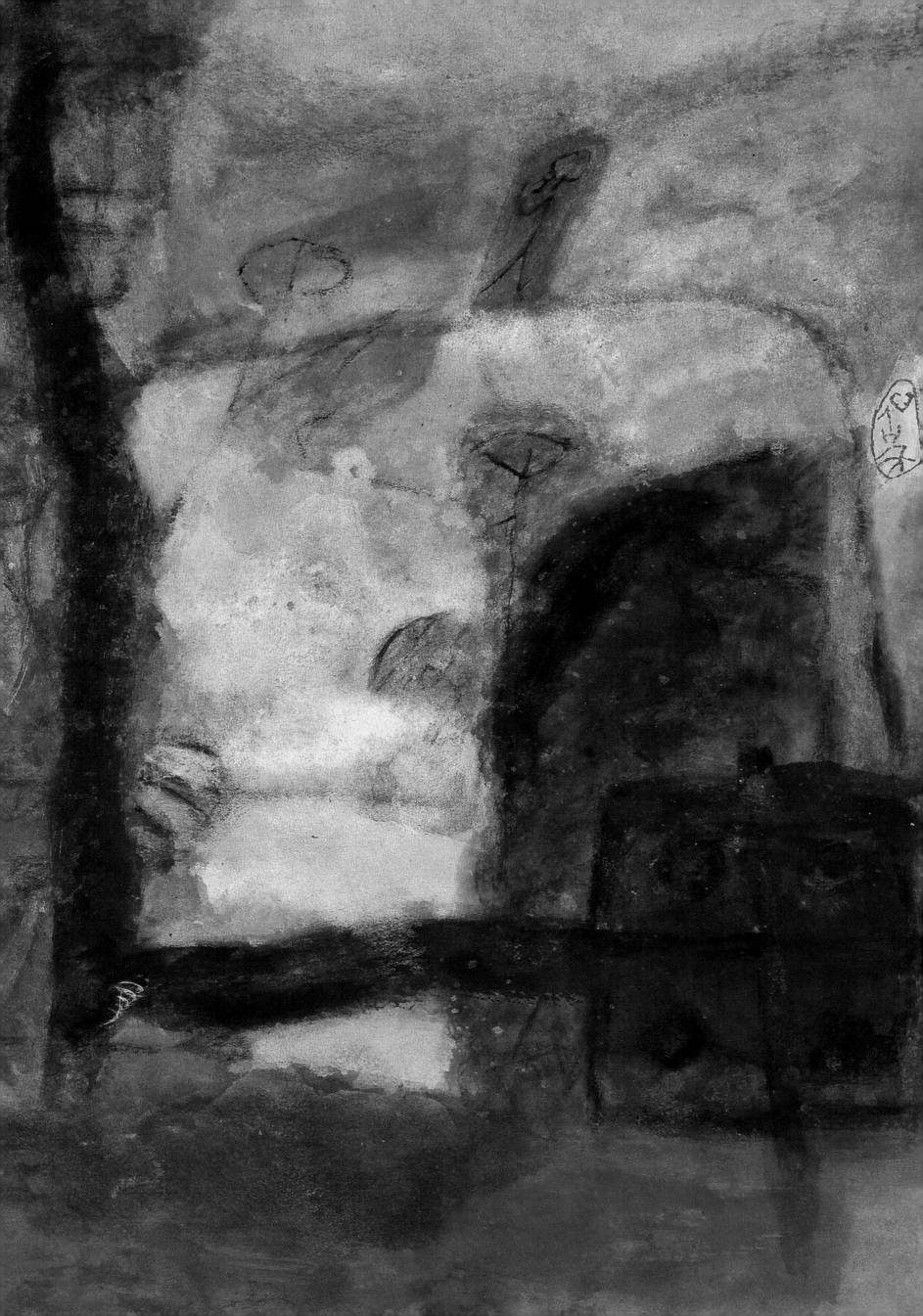

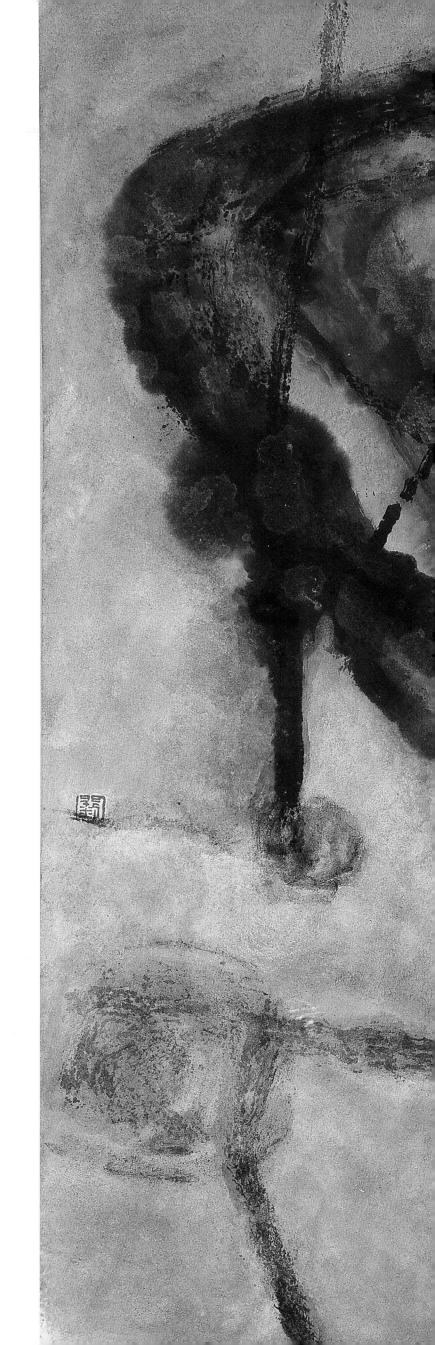

亦梦亦幻　80cm×80cm　纸本设色　2009

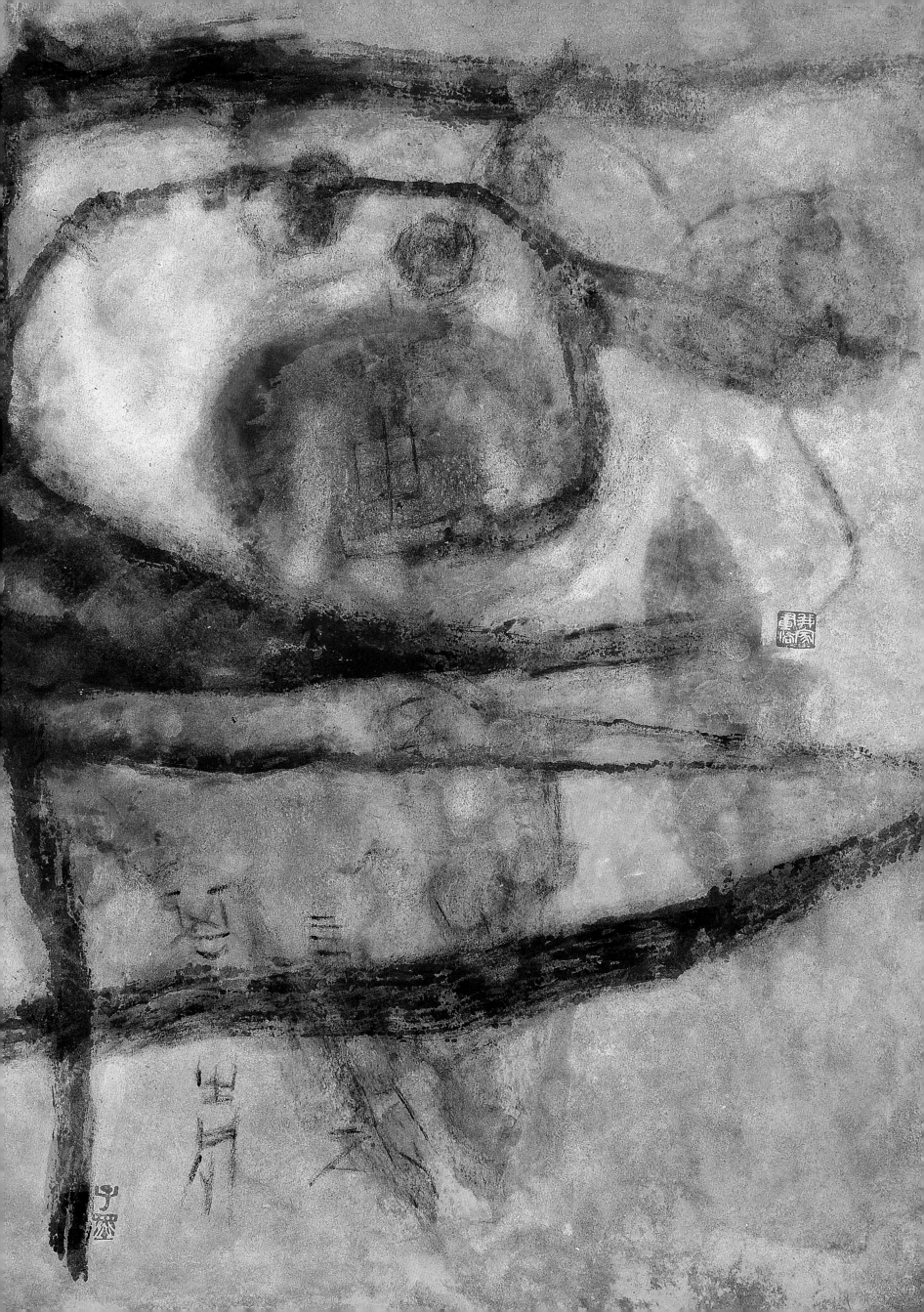

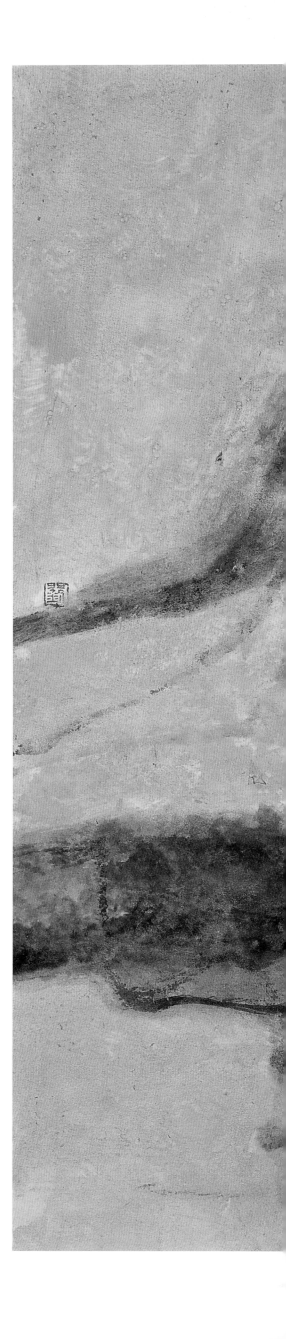

写意忘形079　80cm×80cm　纸本设色　2007

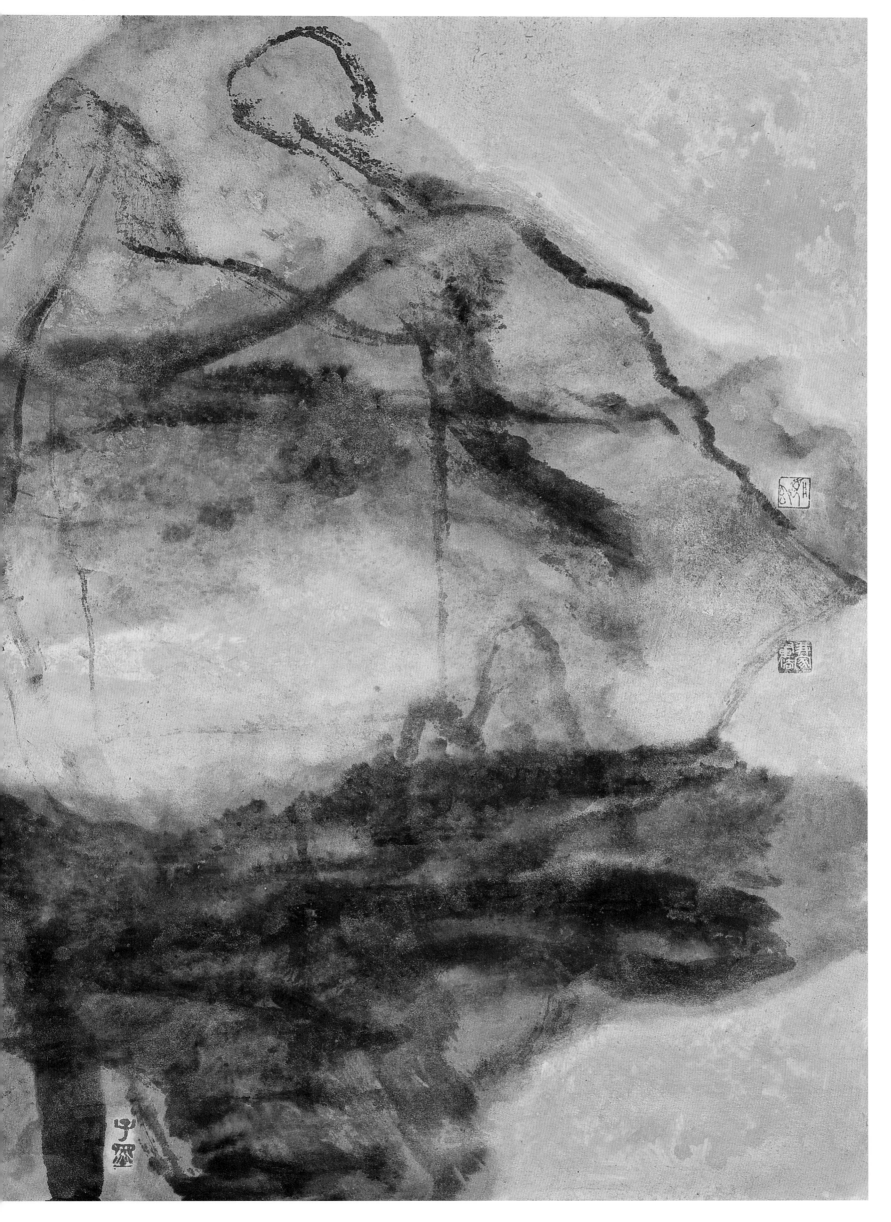

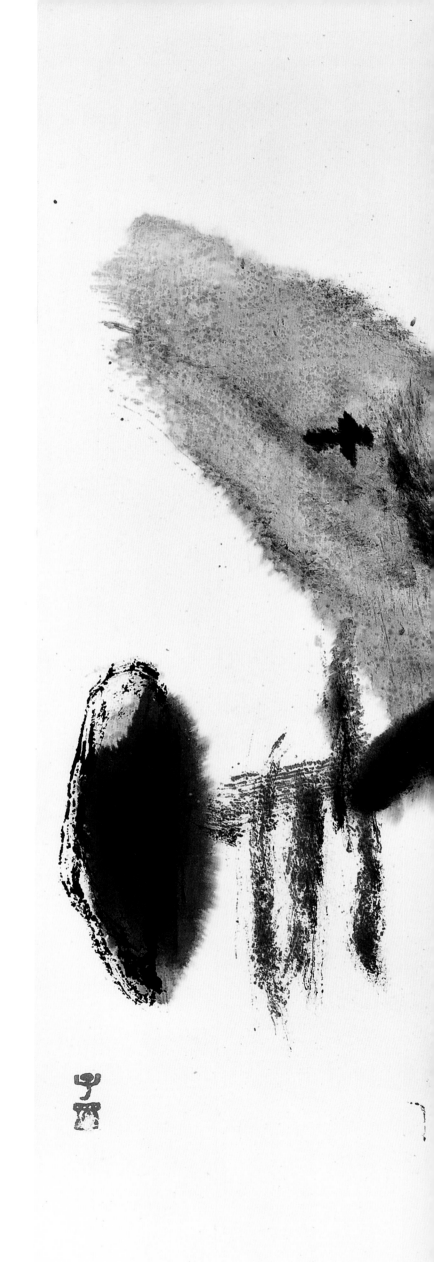

默墨开玄083　　80cm×80cm　　纸本水墨　　2008

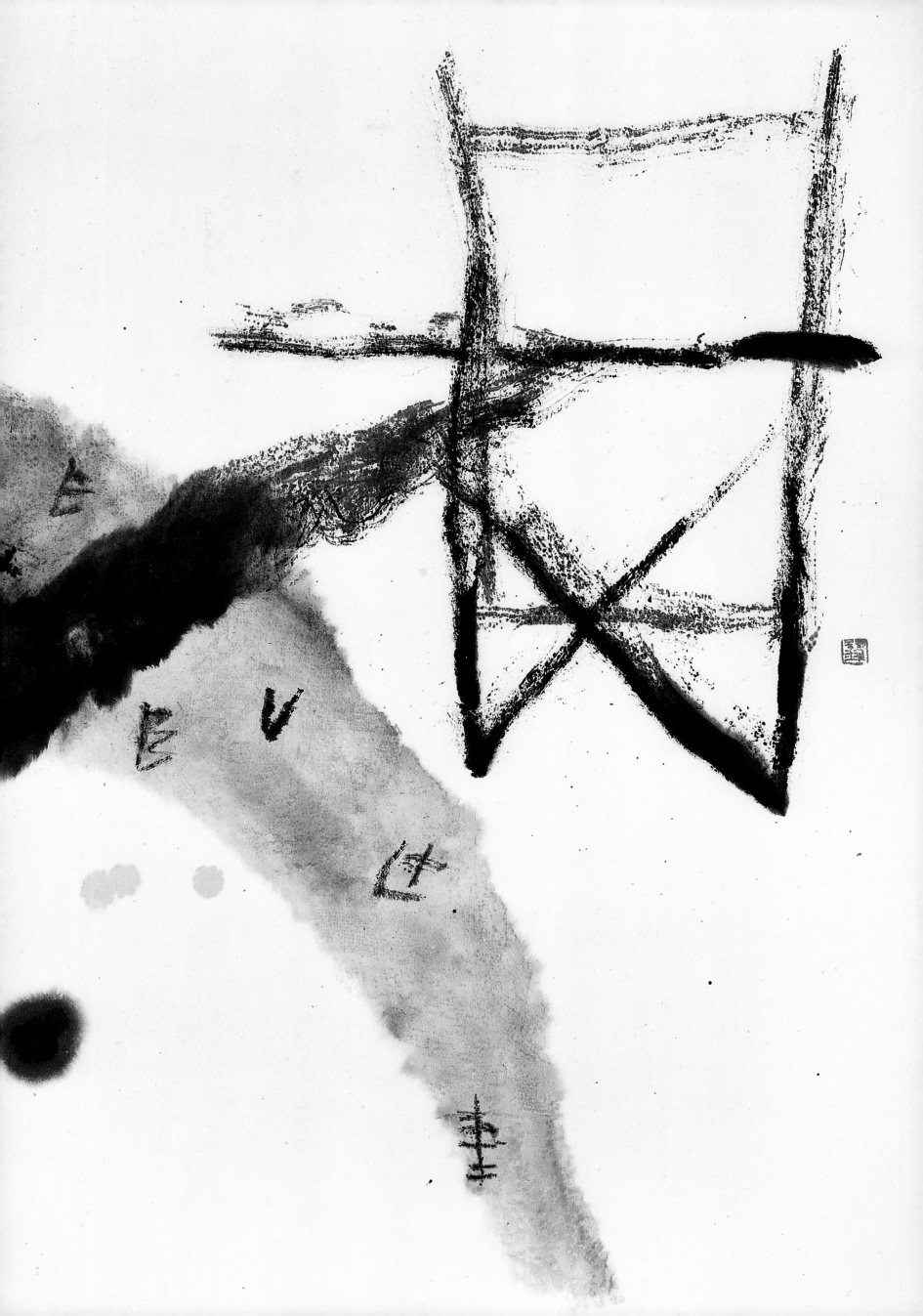

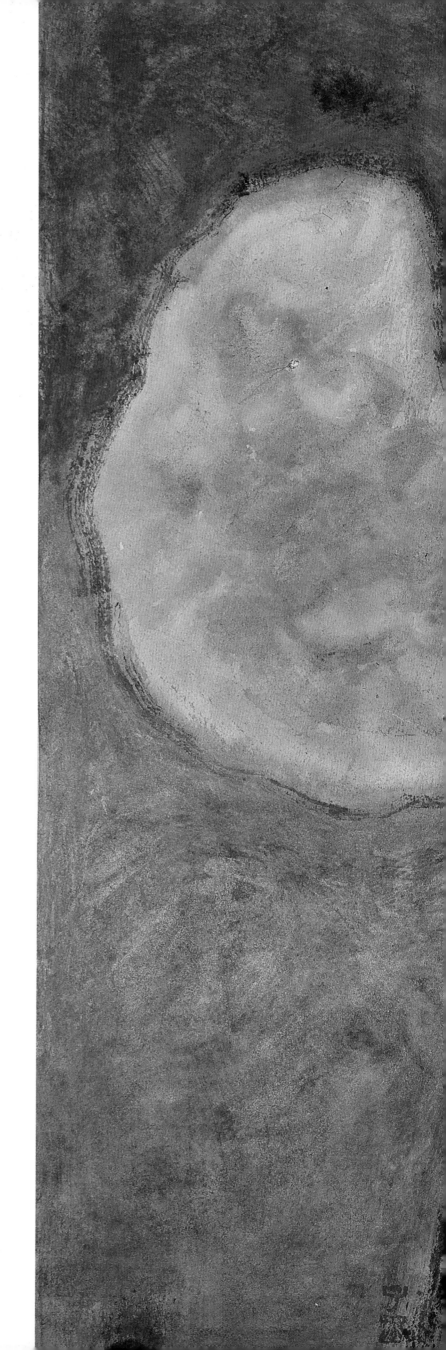

萌　80cm×80cm　纸本设色　2010

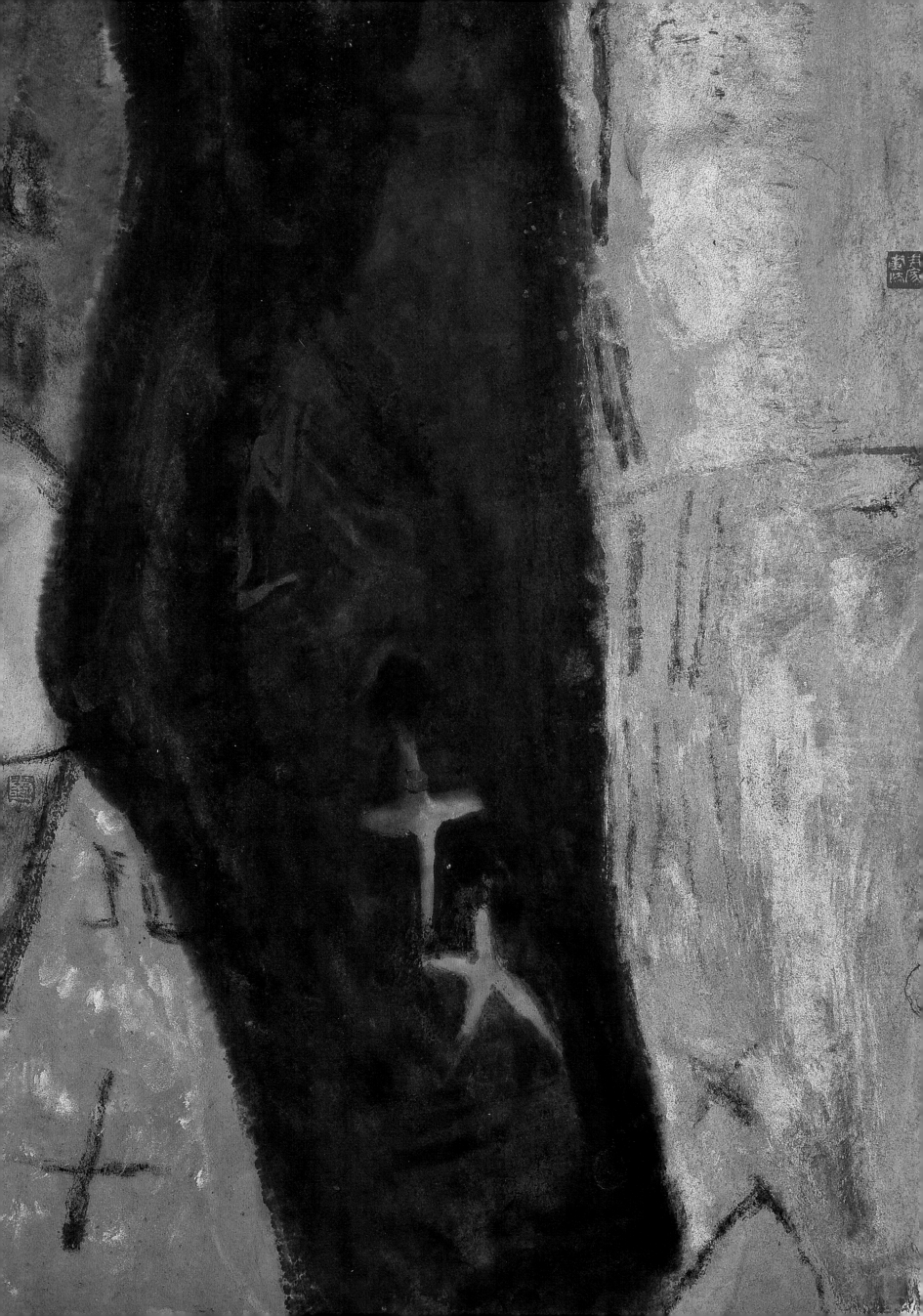

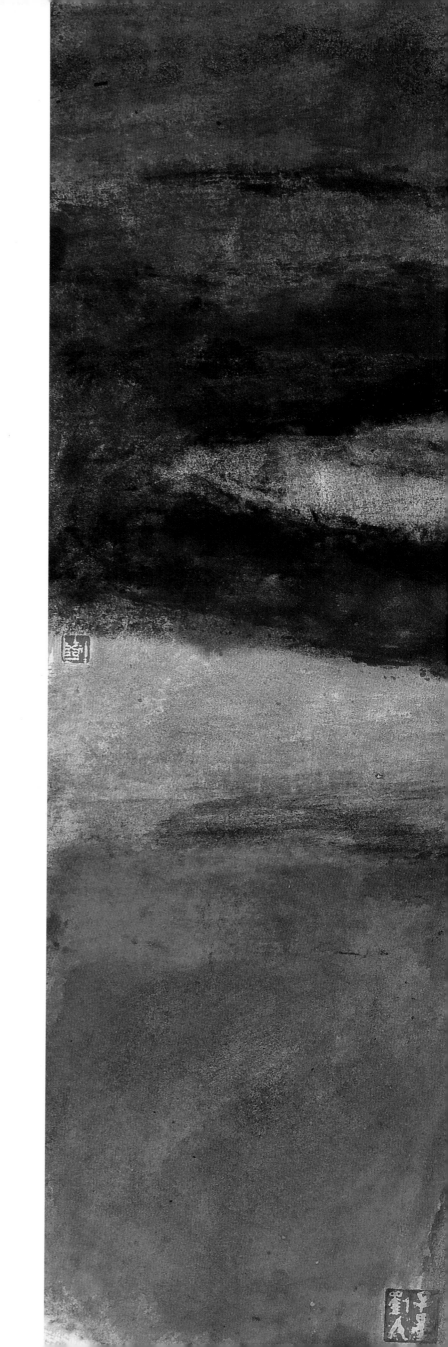

筮之符　80cm×80cm　纸本设色　2009

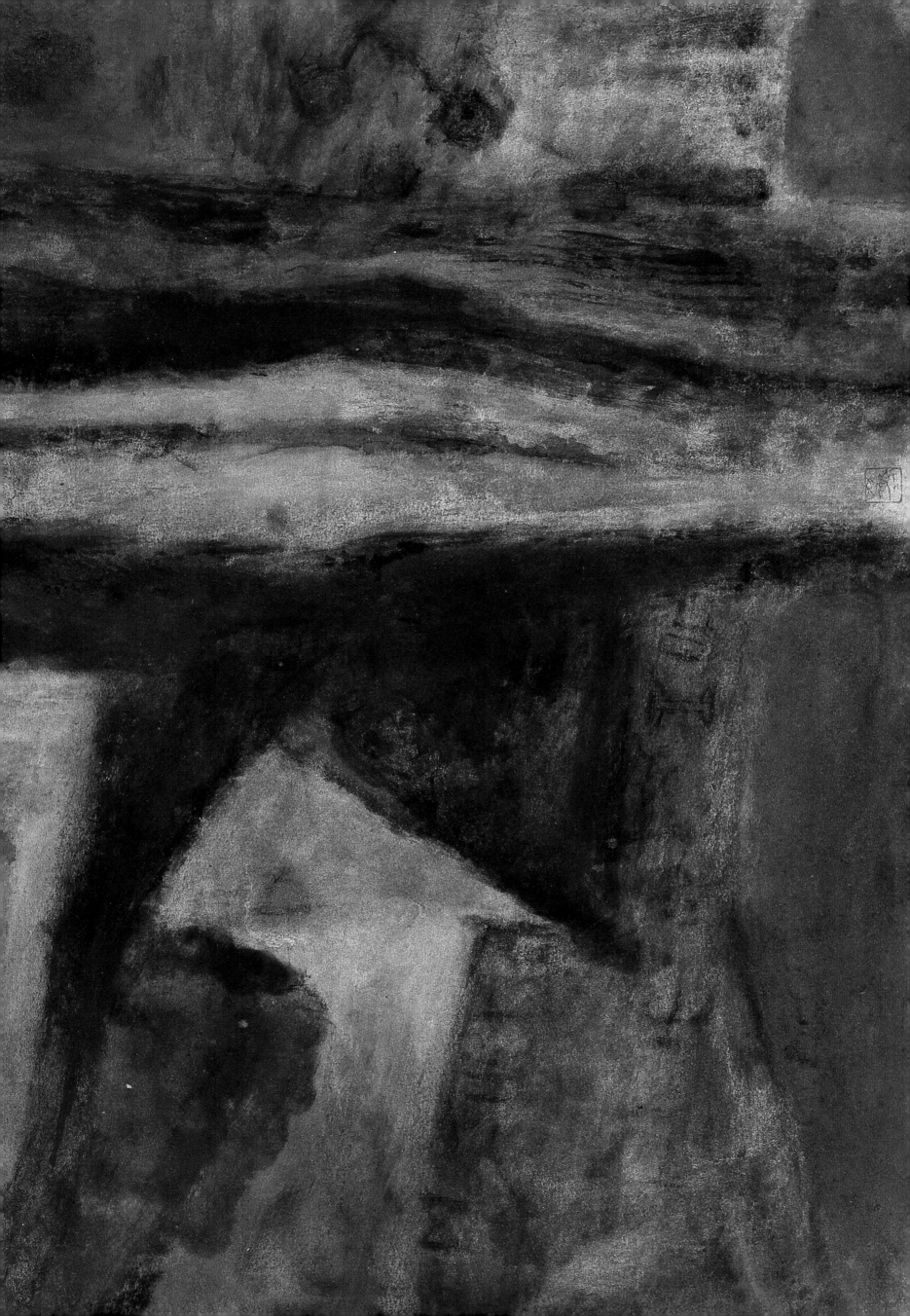

风水 80cm×80cm 纸本设色 2008

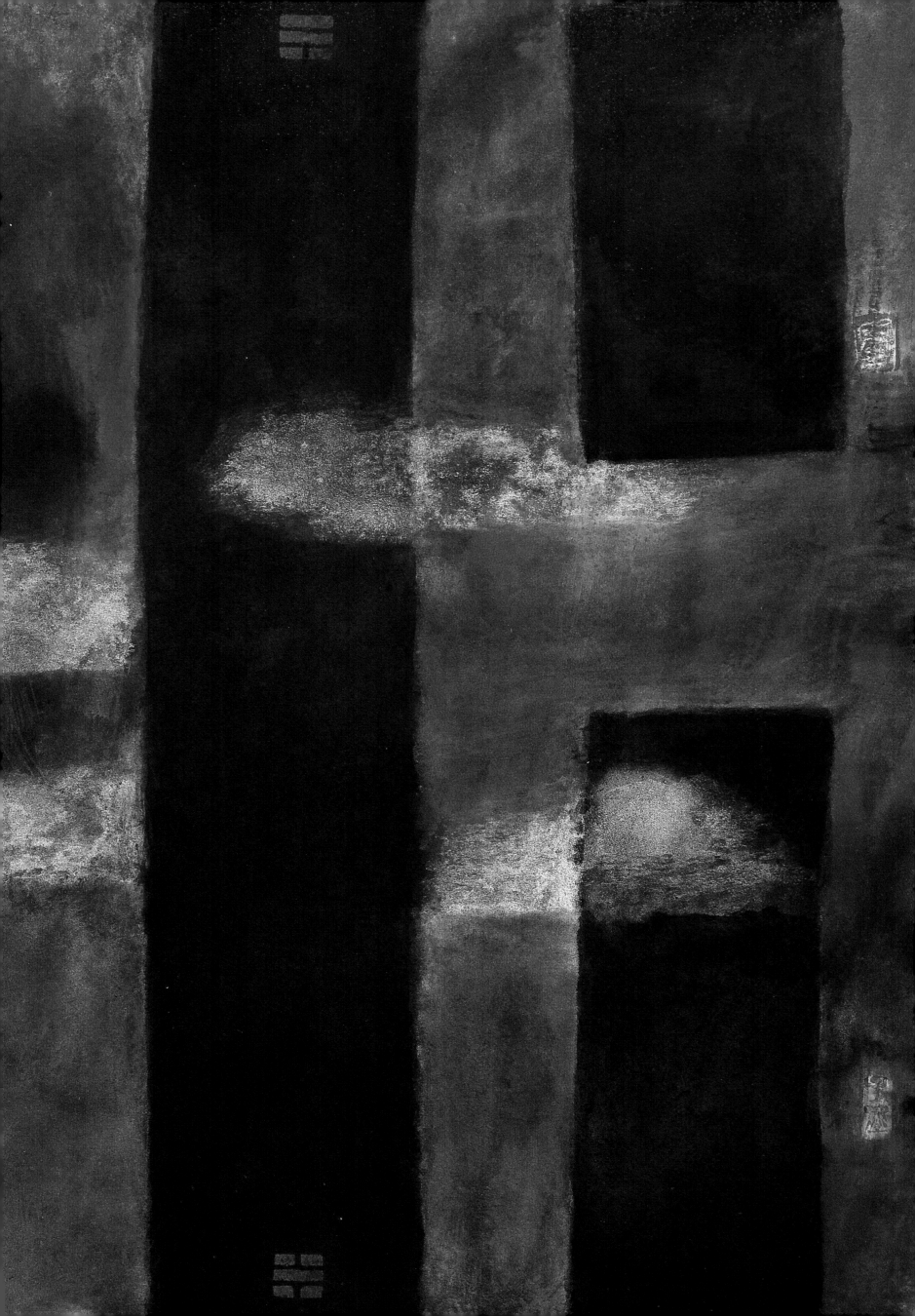

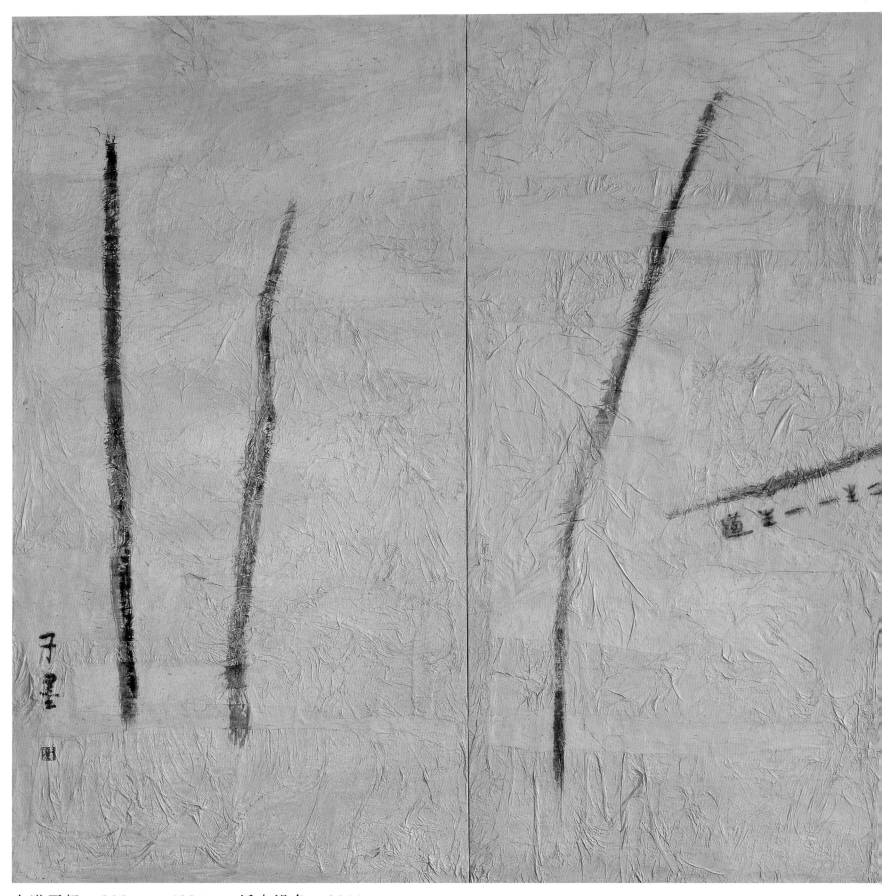

大道无极　200cm×400cm　纸本设色　2011
大道无极（局部）　纸本设色　2011　（后页）

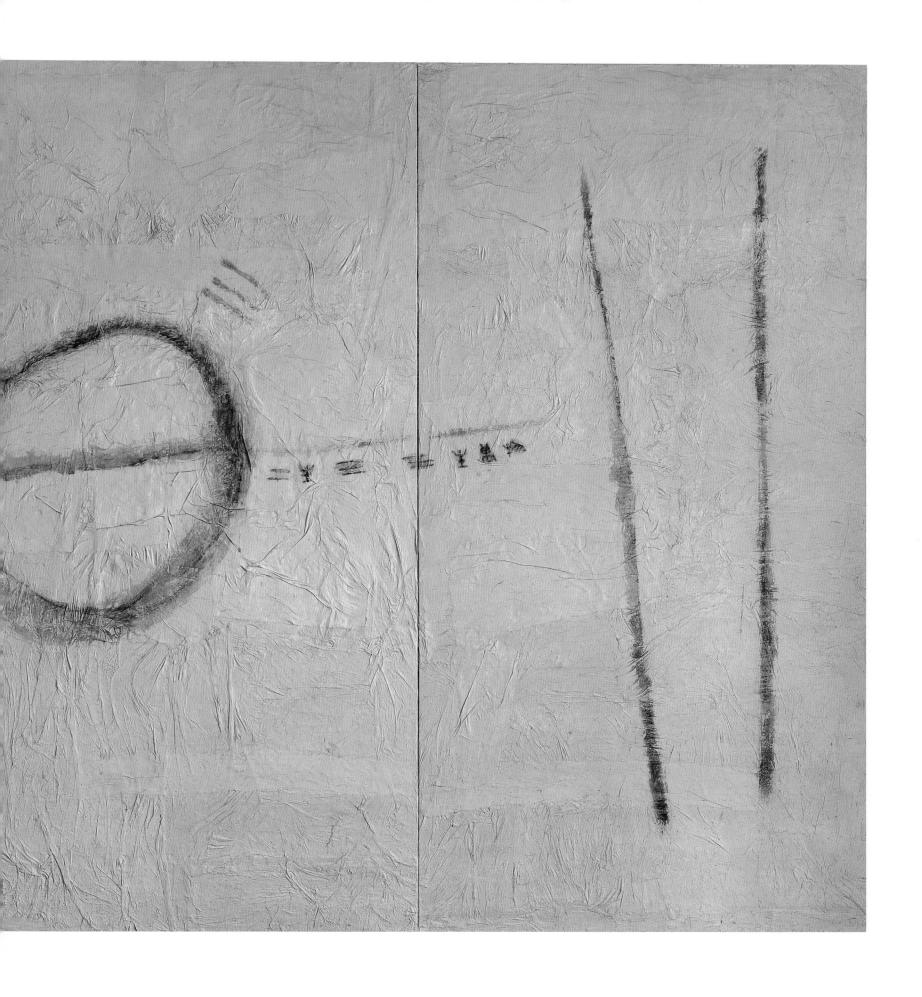

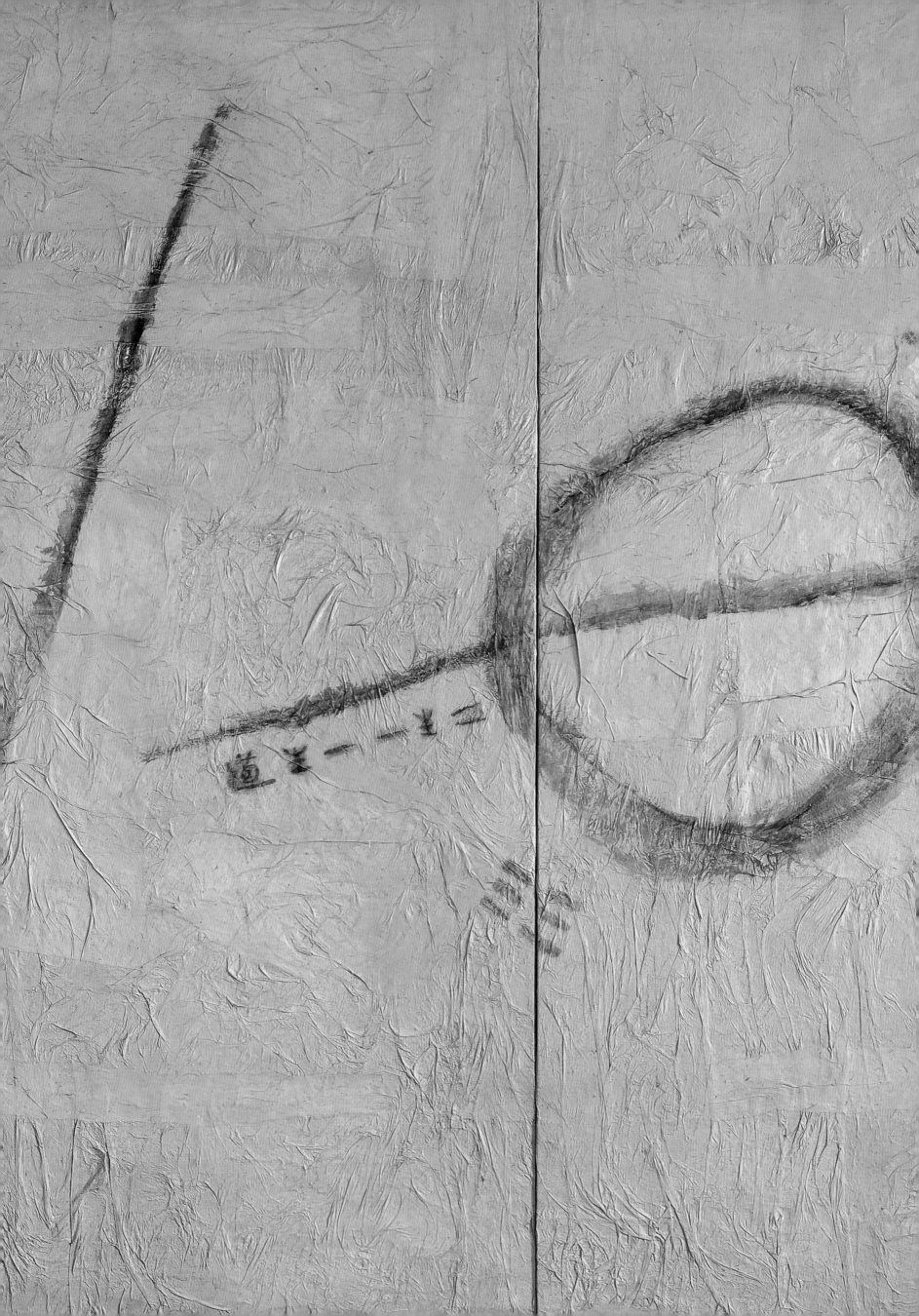

先哲画符　80cm×80cm　纸本设色　2009

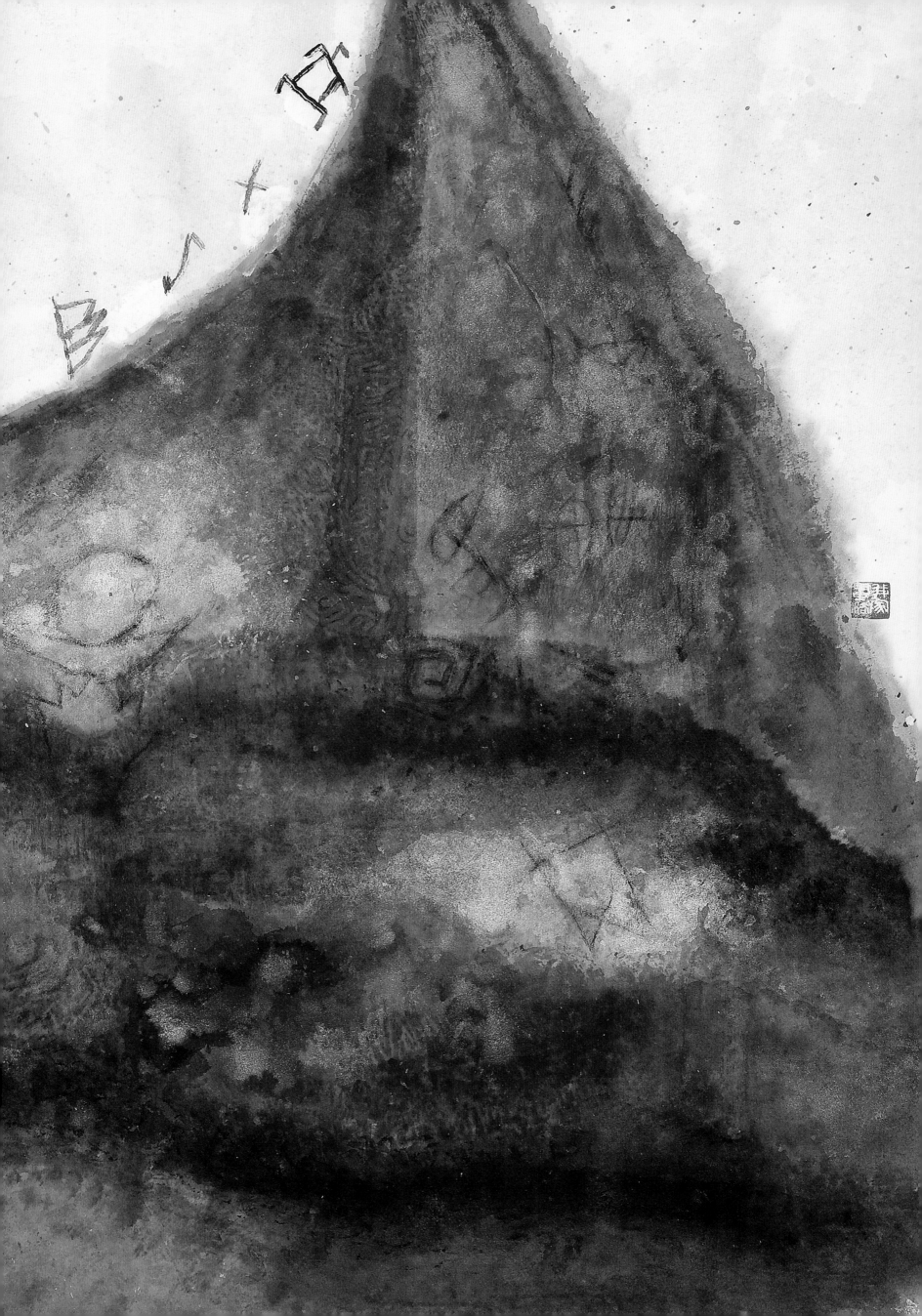

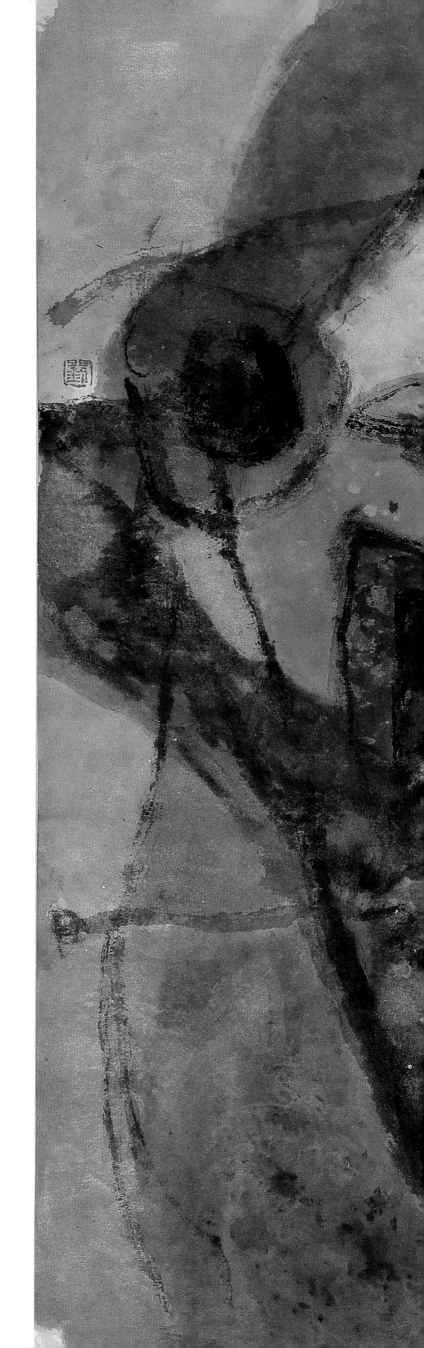

文明初开　80cm×80cm　纸本设色　2009

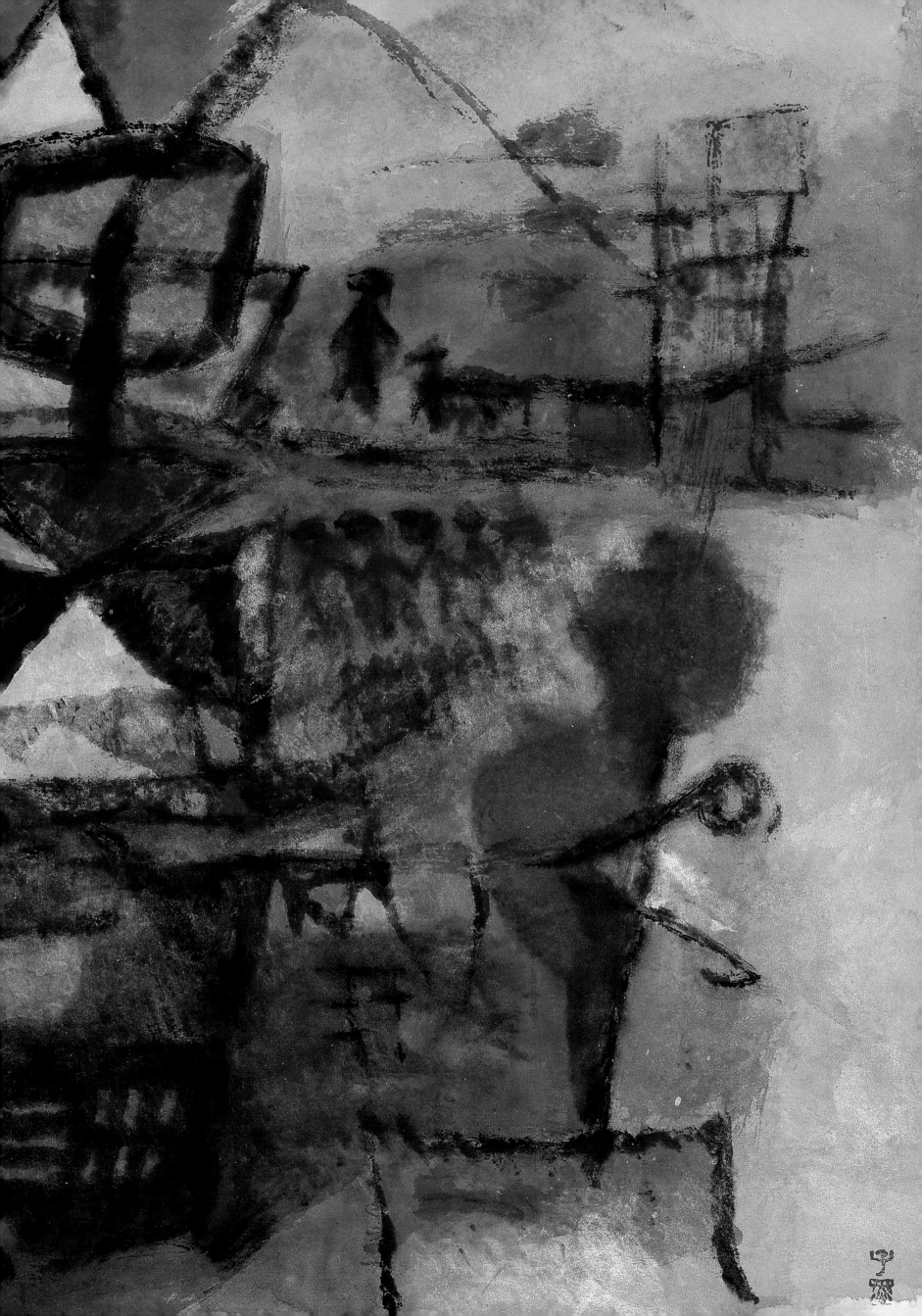

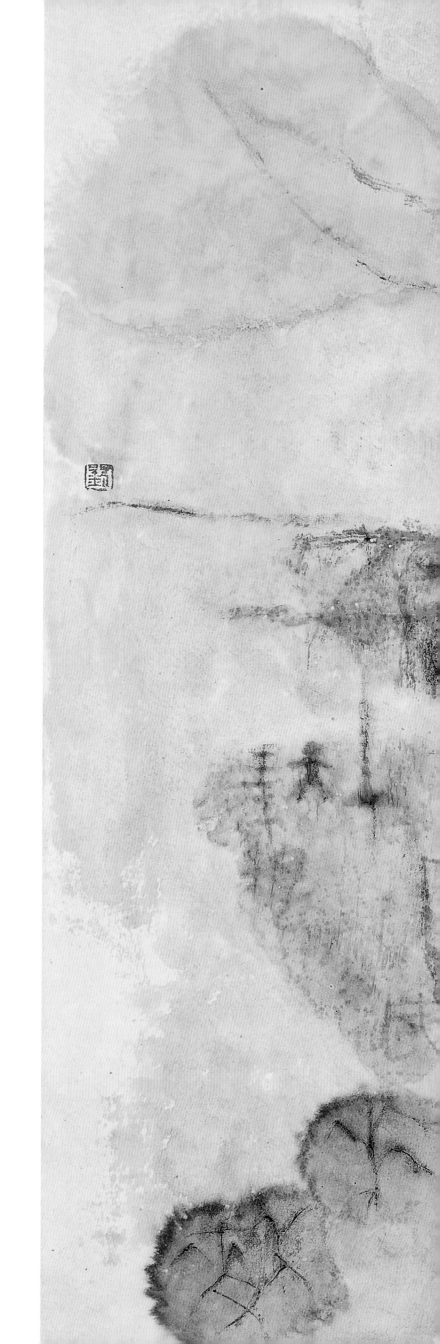

天梯　80cm×80cm　纸本设色　2010

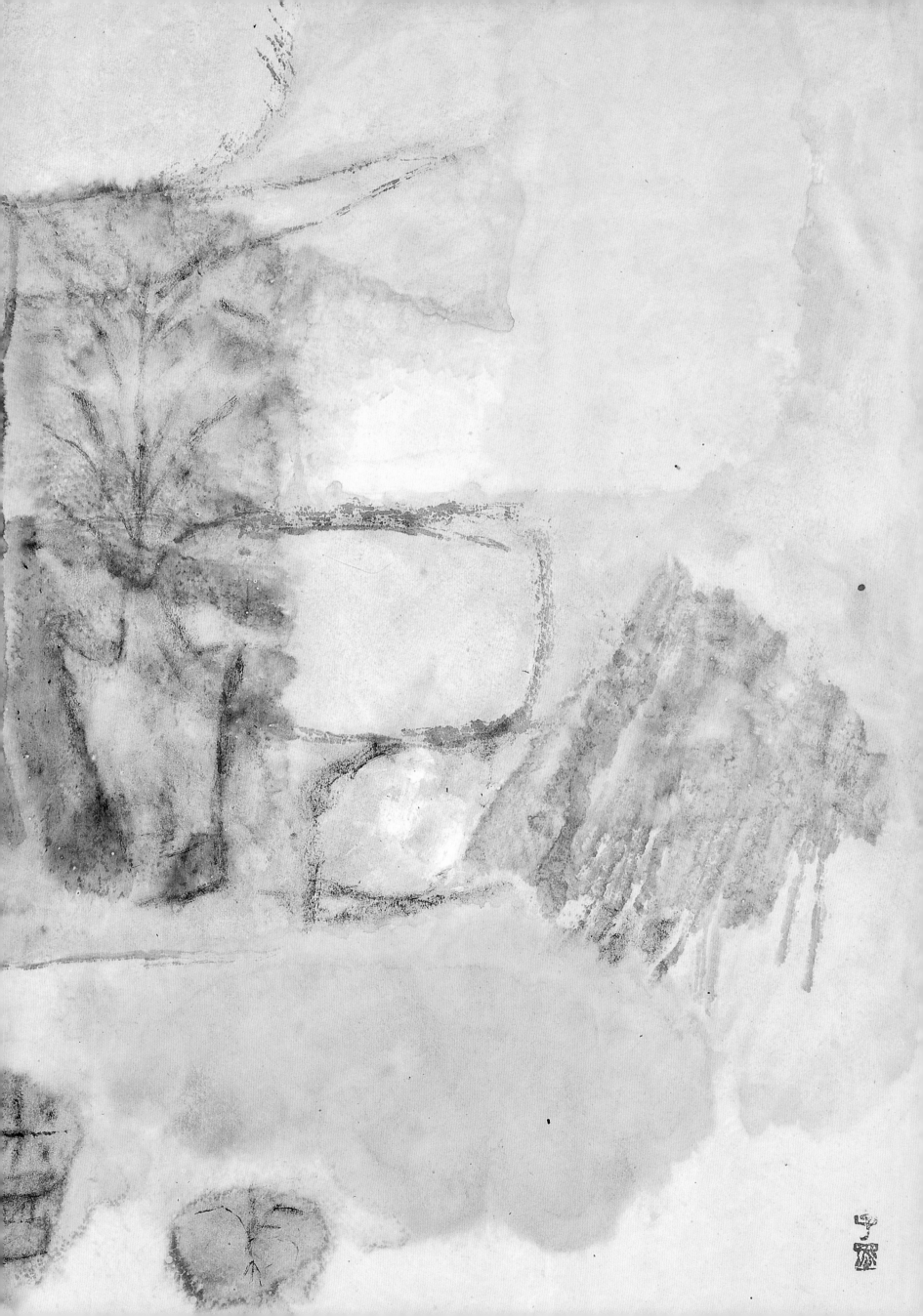

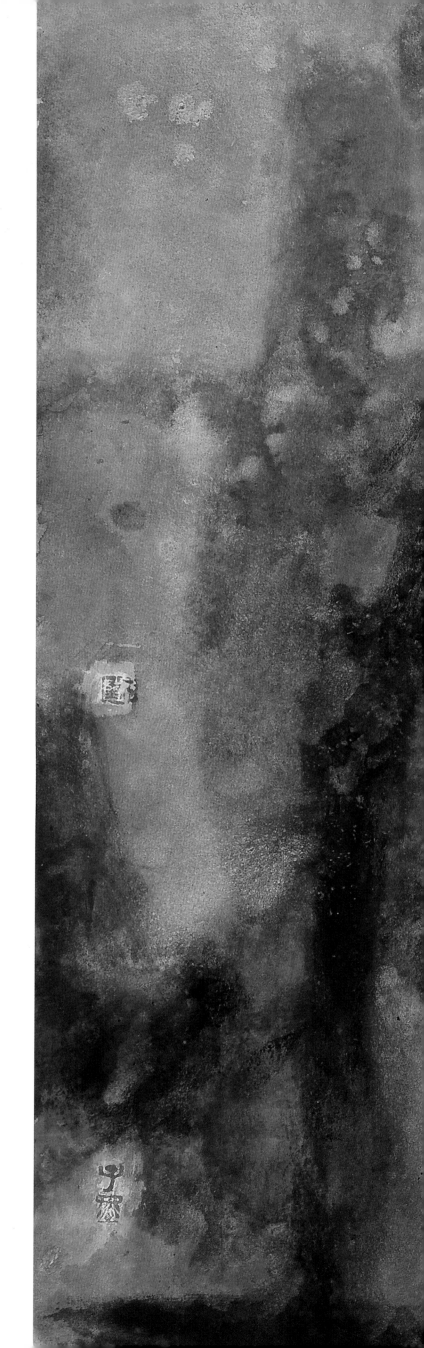

迷蒙　80cm×80cm　纸本设色　2009

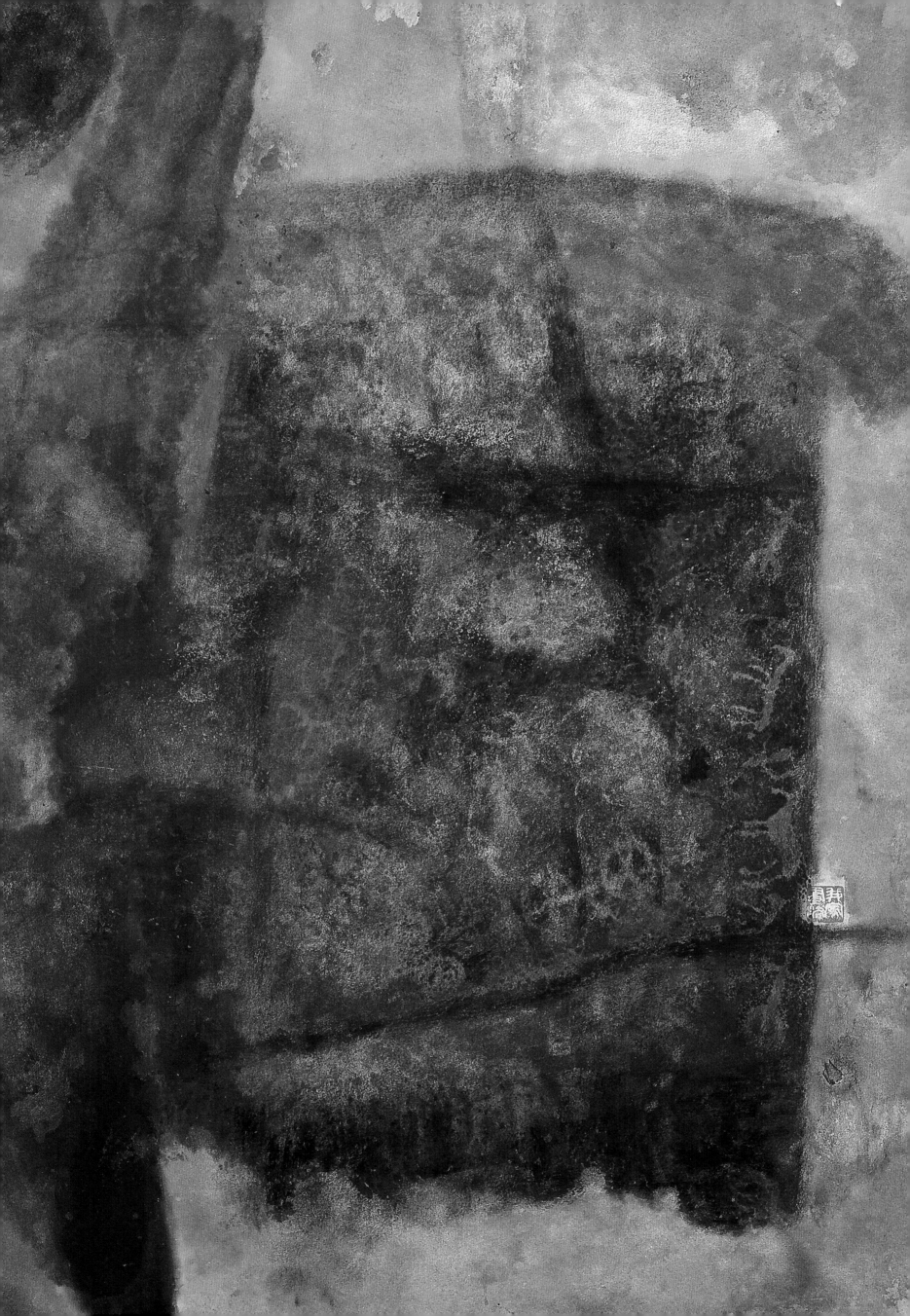

遥望二里头　160cm×130cm　纸本设色　2011
遥望二里头（局部）　纸本设色　2011　（后页）

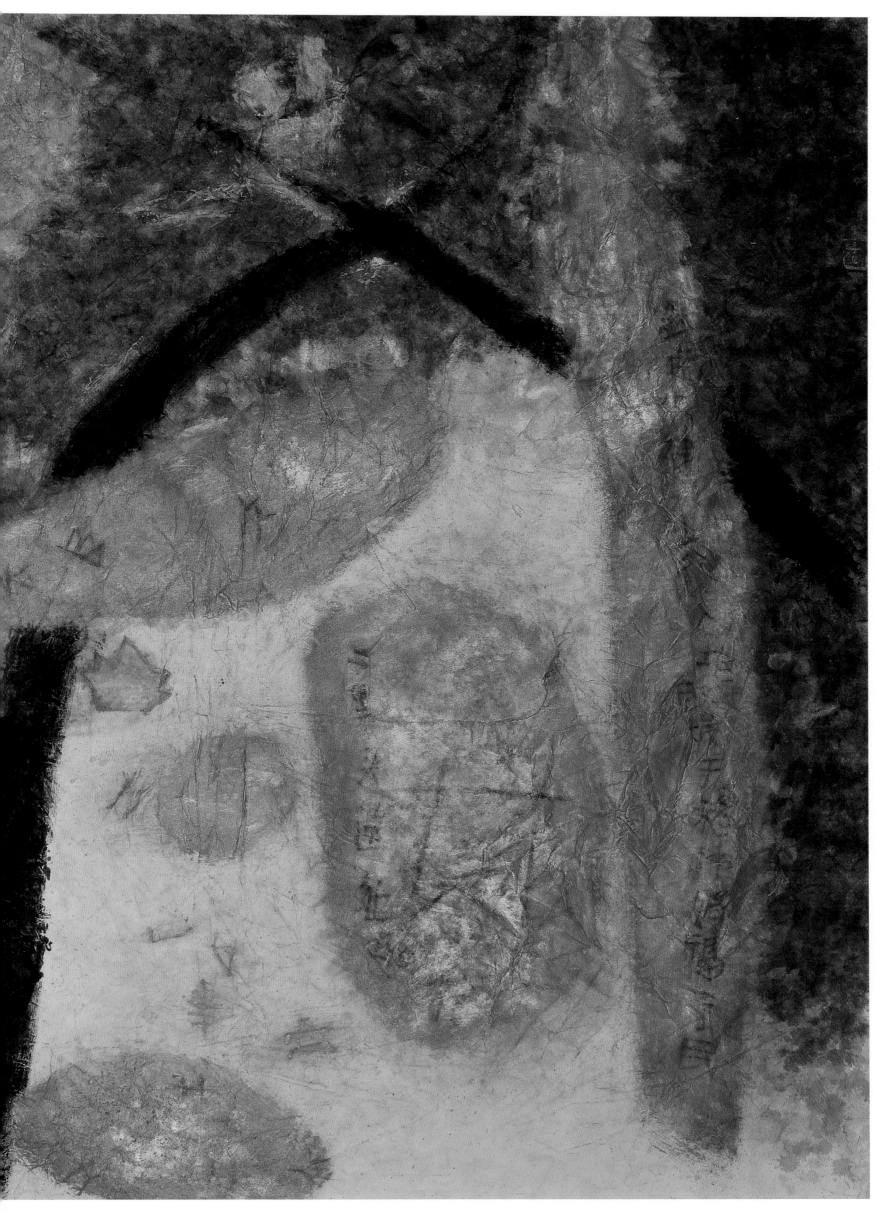

画符　80cm×80cm　纸本设色　2007

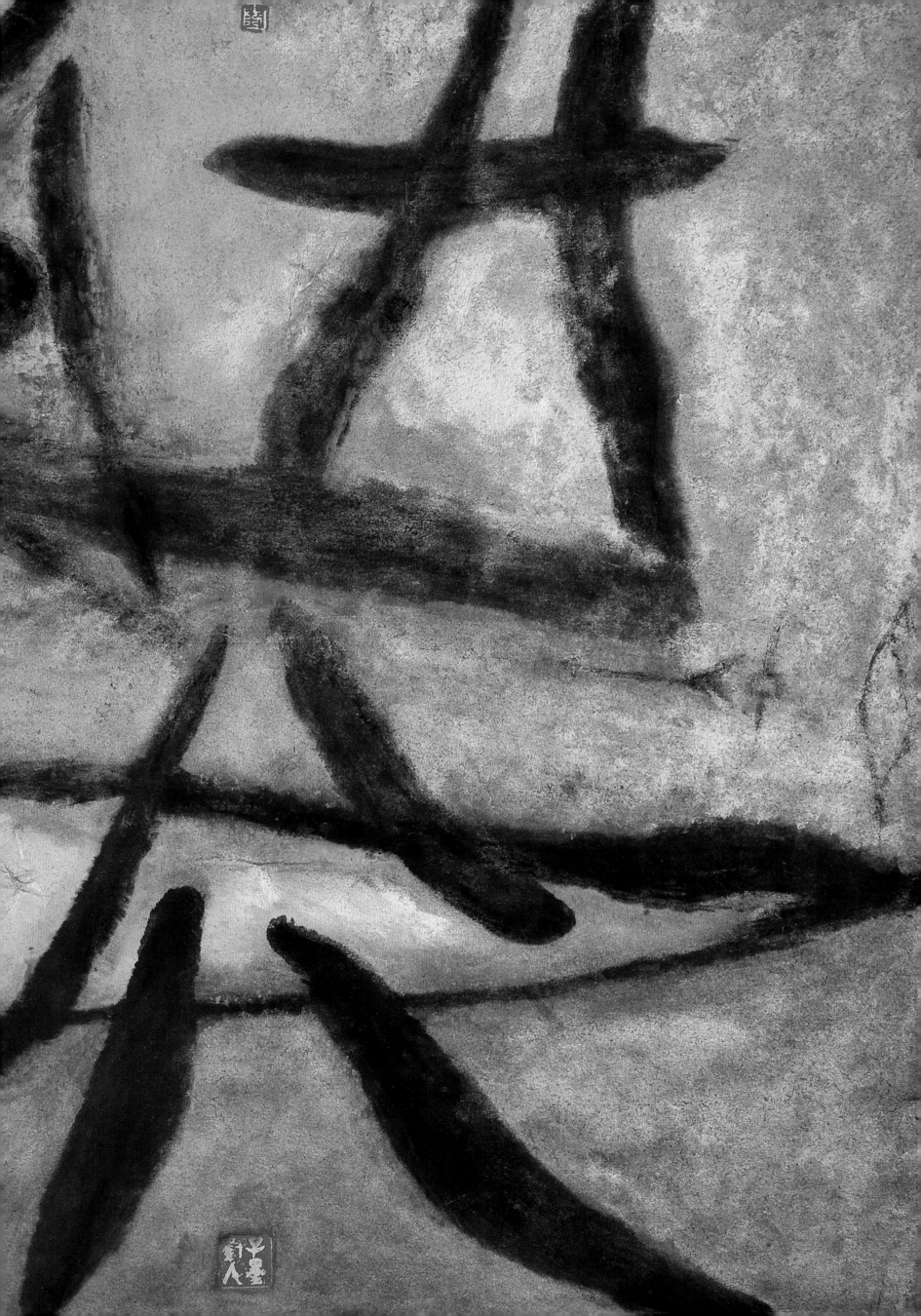

冠　80cm×80cm　纸本设色　2007

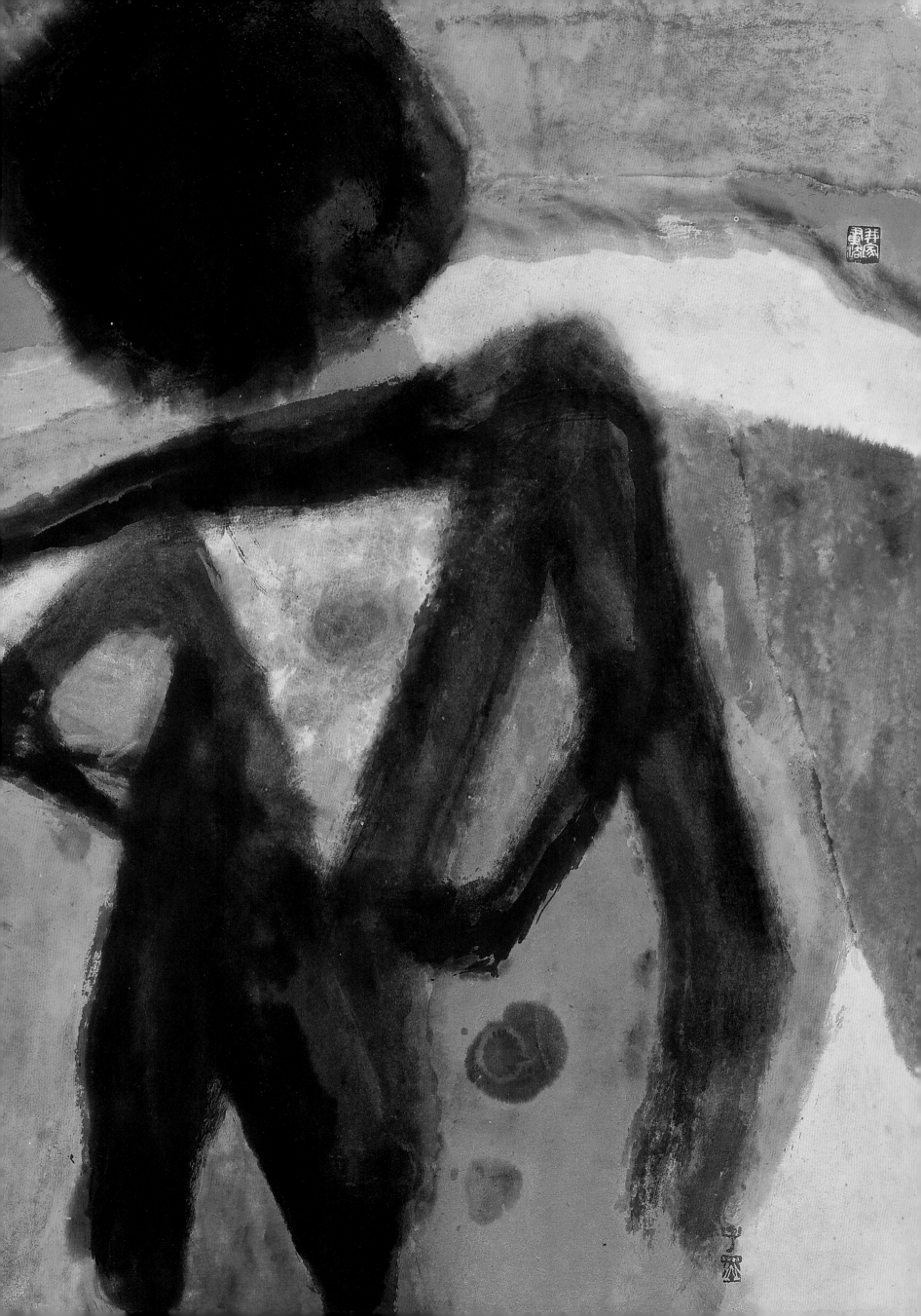

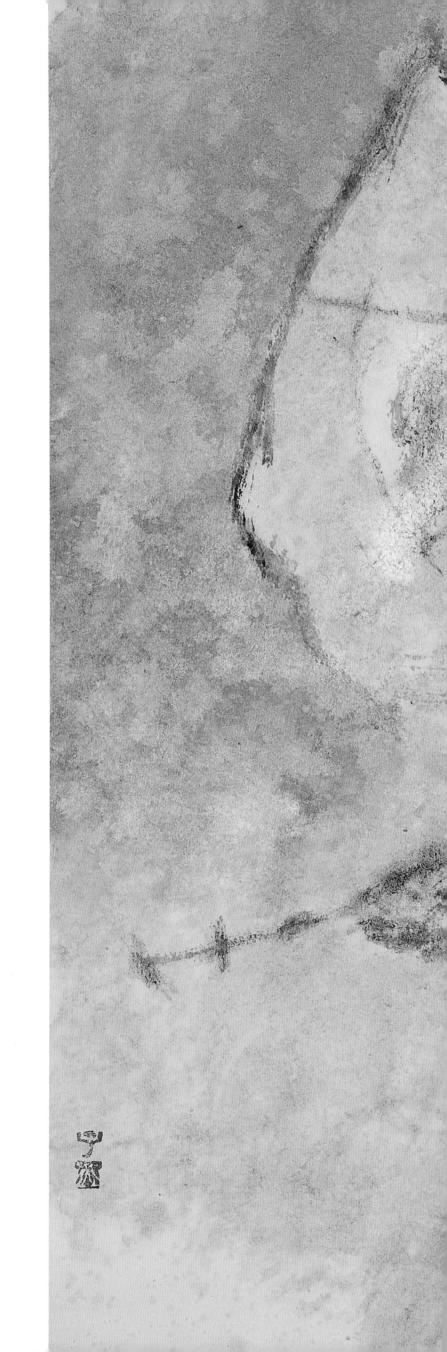

残缺的陶符　80cm×80cm　纸本设色　2009

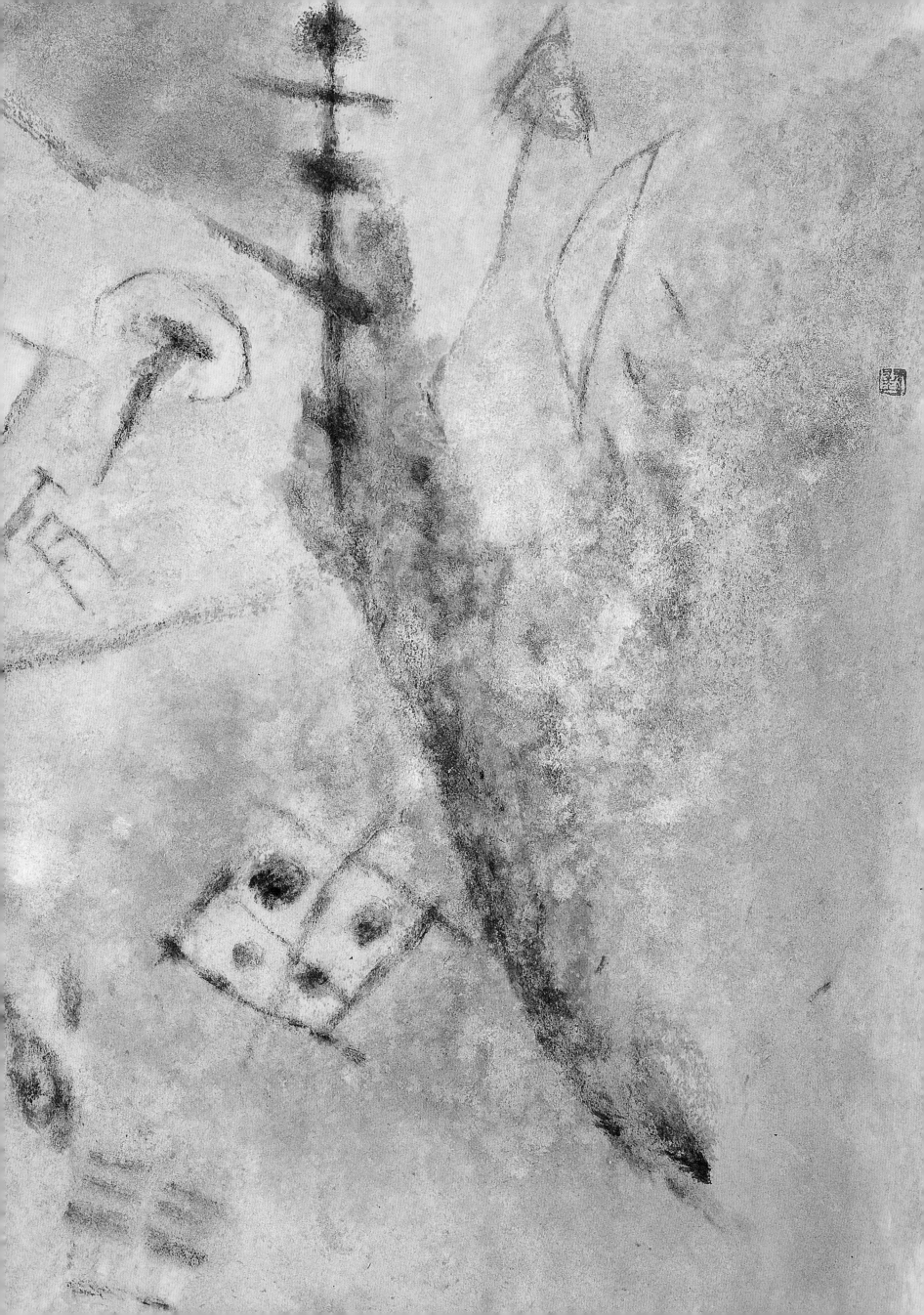

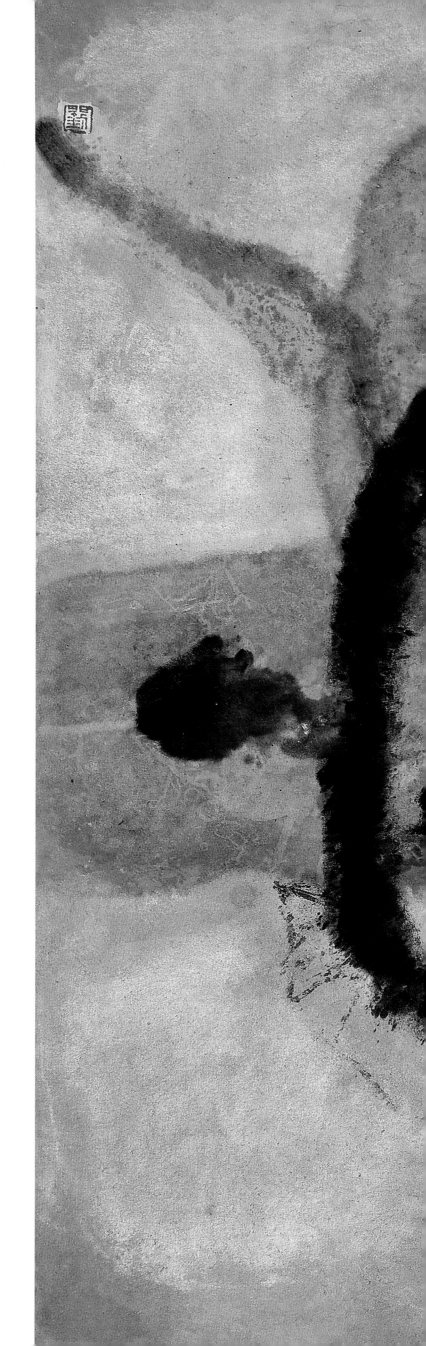

寻觅　80cm×80cm　纸本设色　2008

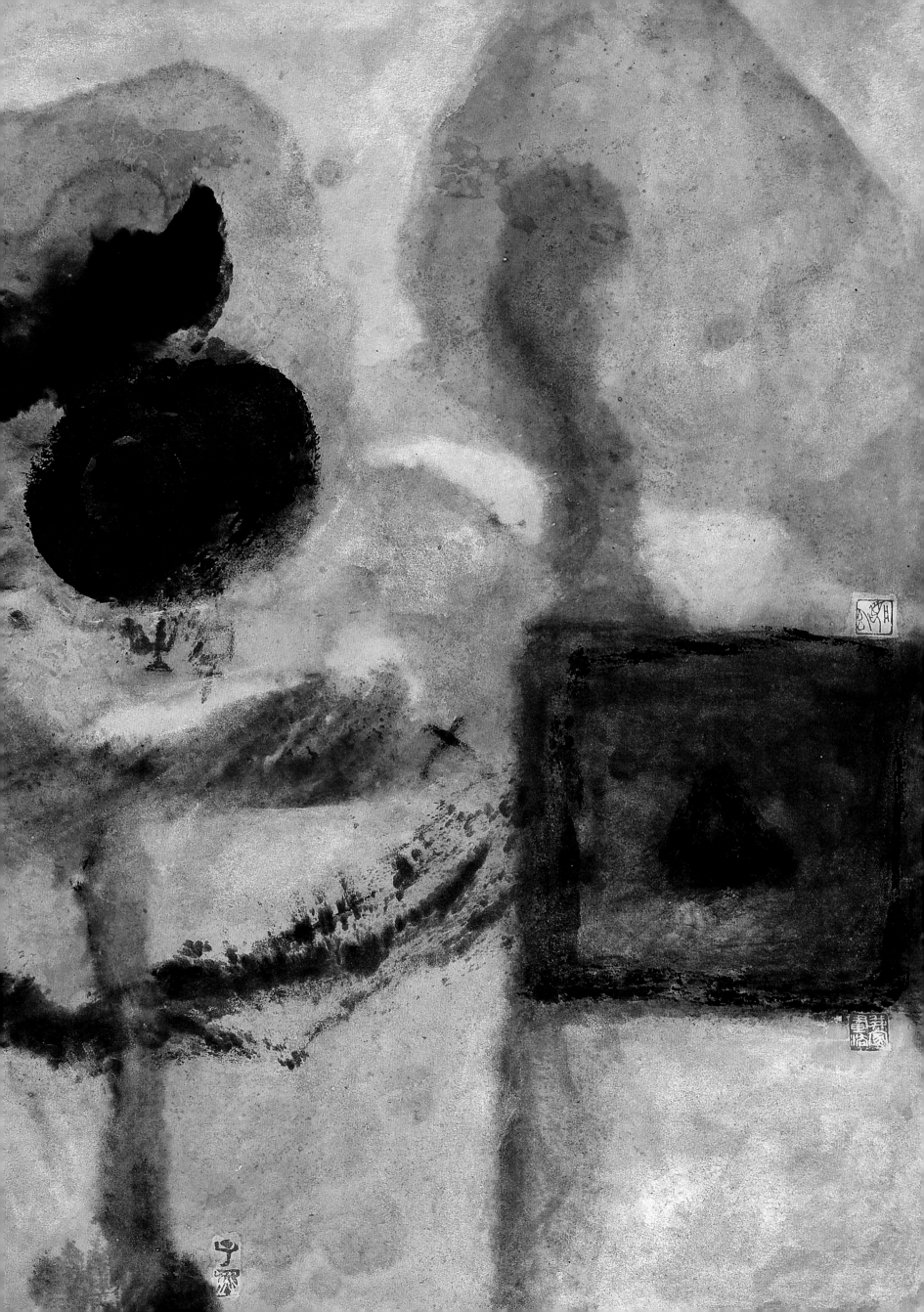

灵异裂变093　　80cm×80cm　　纸本设色　　2009

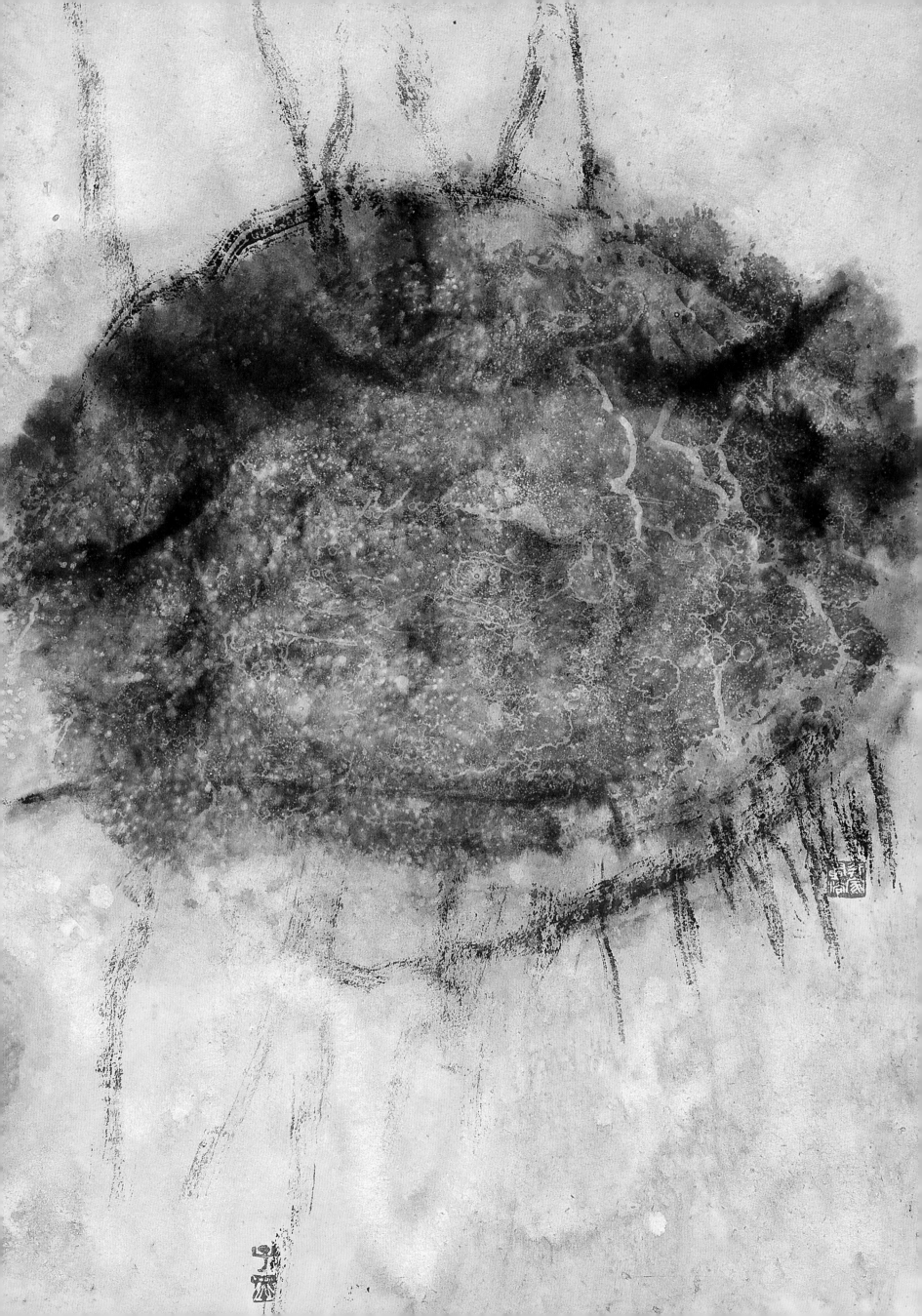

峥嵘　80cm×80cm　纸本设色　2009

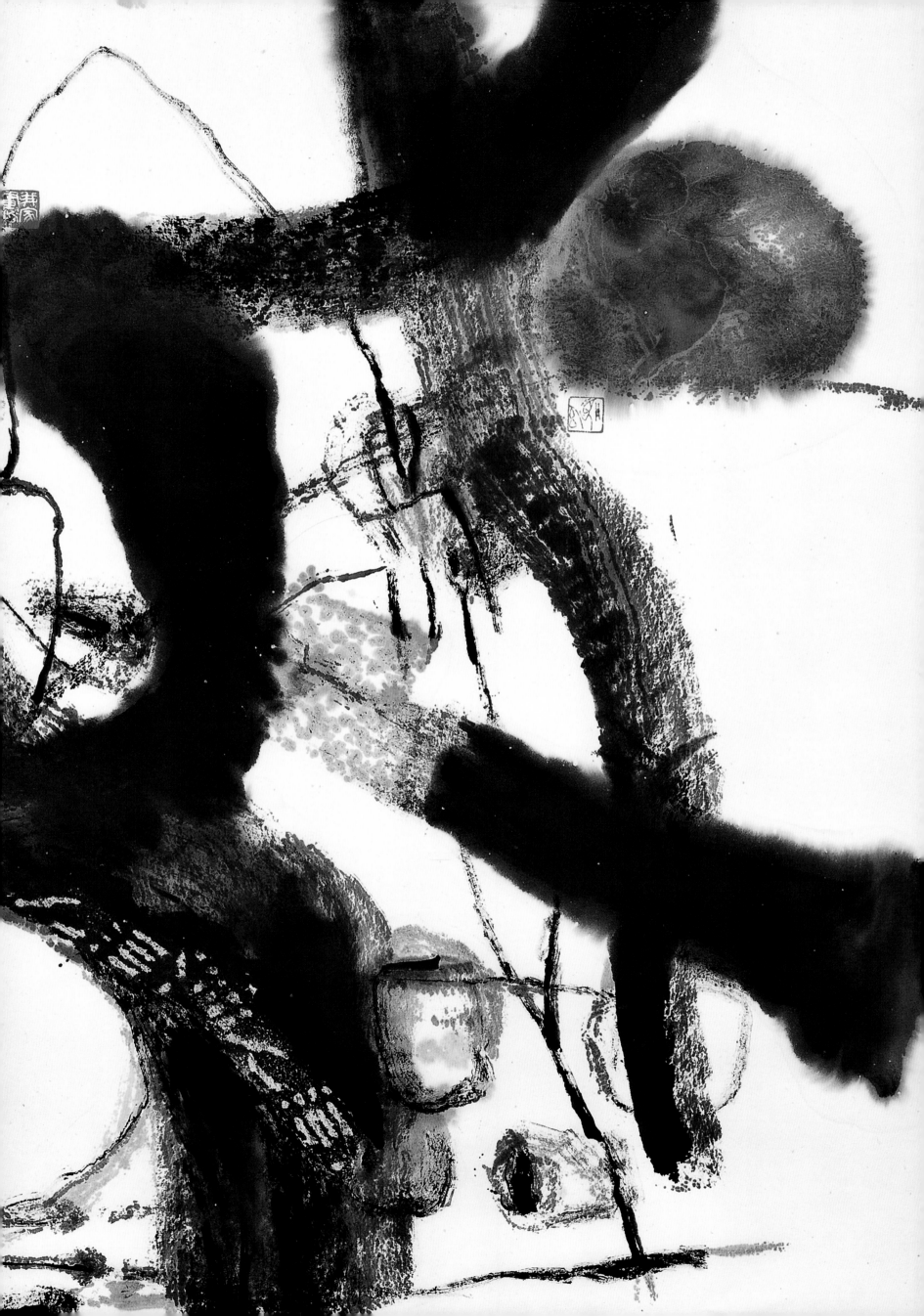

莫妄想　100cm×100cm　纸本设色　2011

大宇默然　100cm×100cm　纸本设色　2011

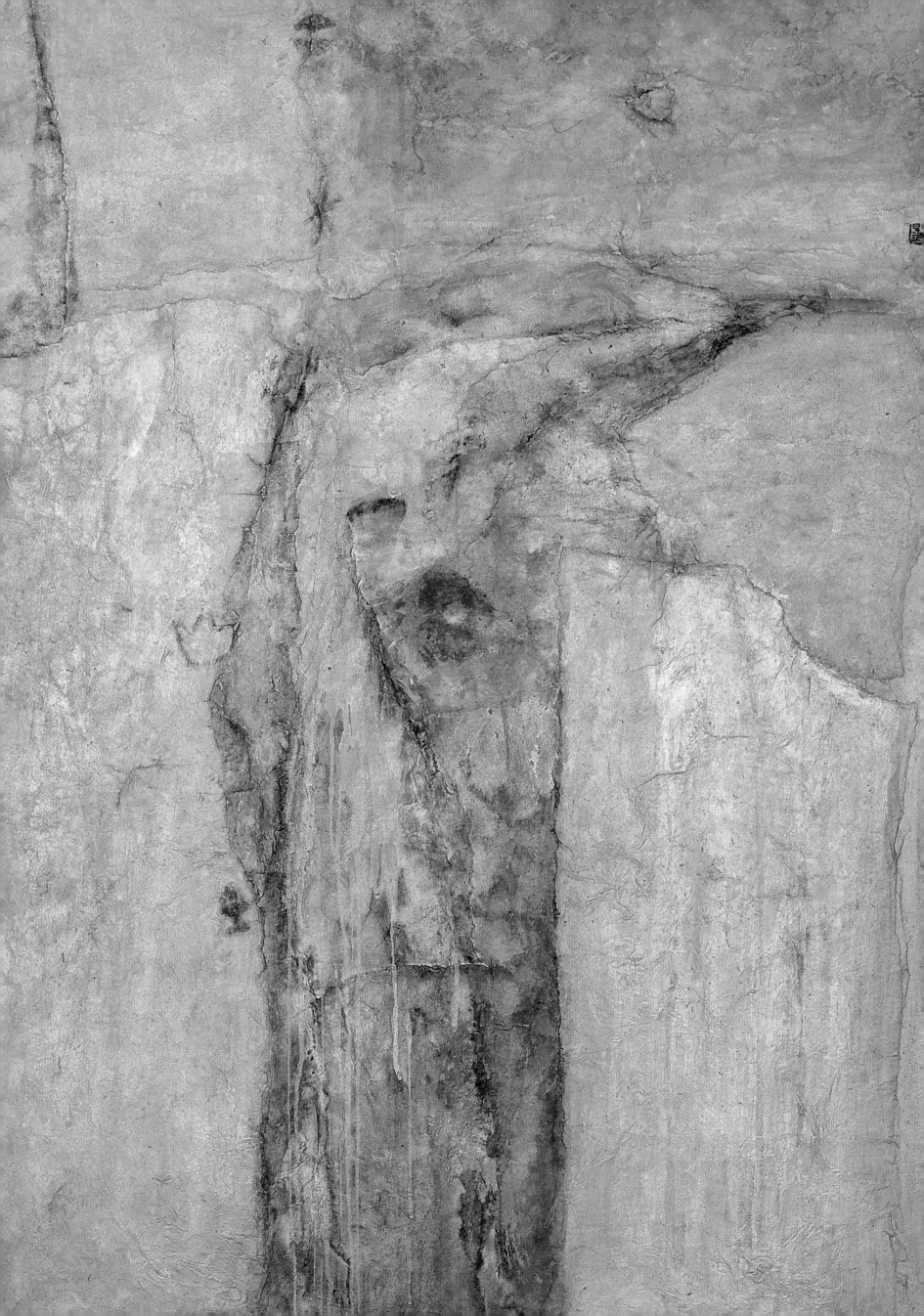

乾元亨利贞　　180cm×100cm　　纸本设色　　2011

乾元亨利贞（局部）　　纸本设色　　2011　　（后页）

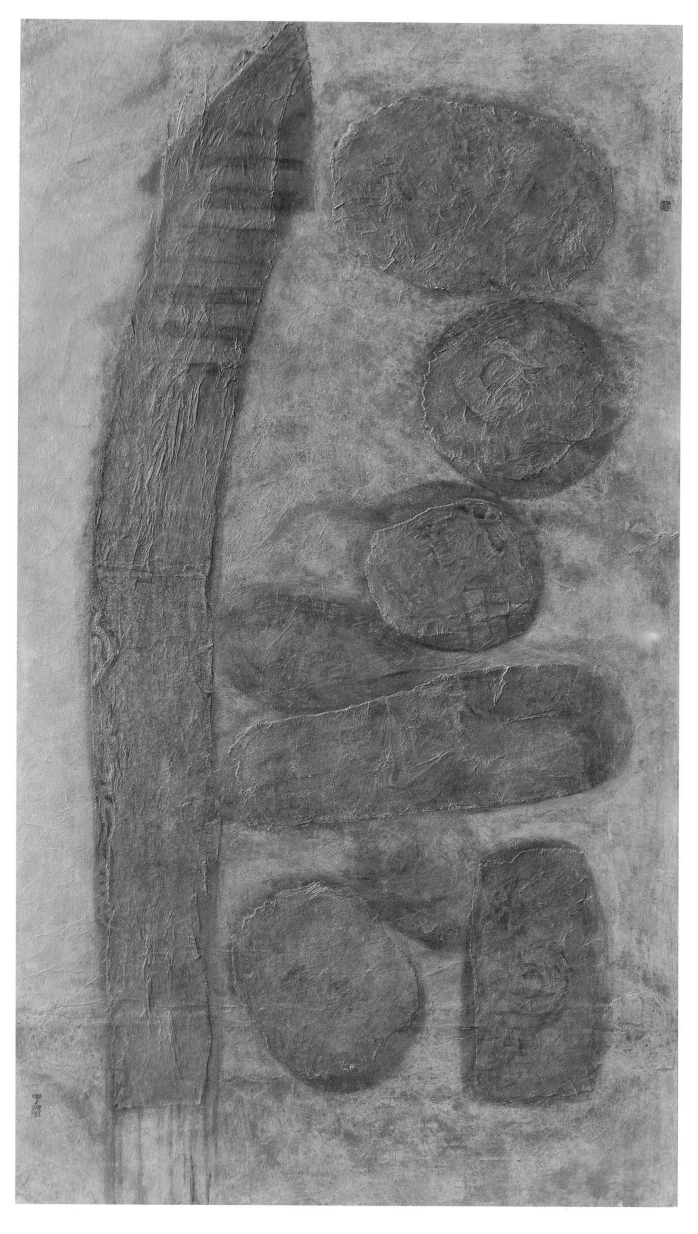

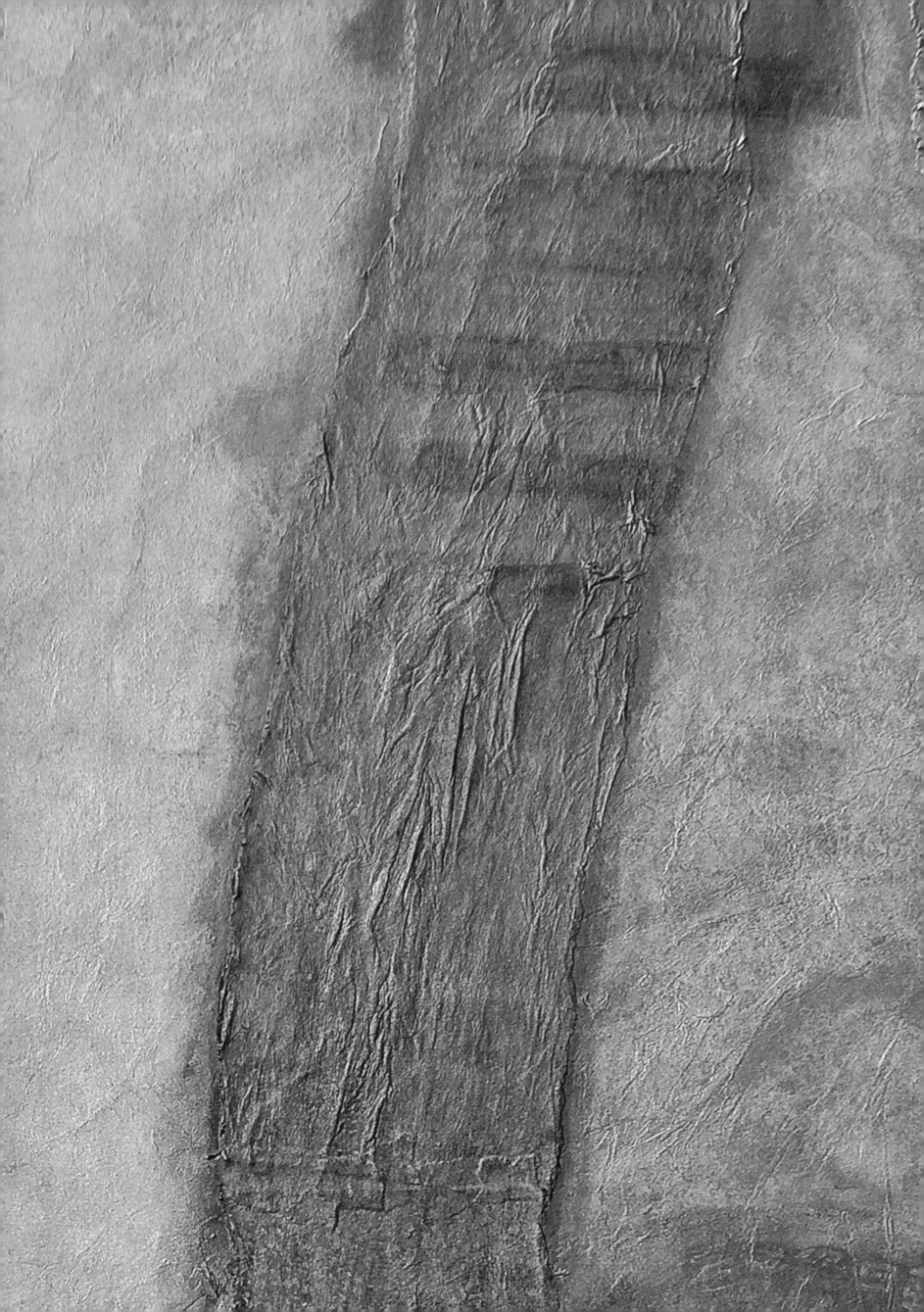

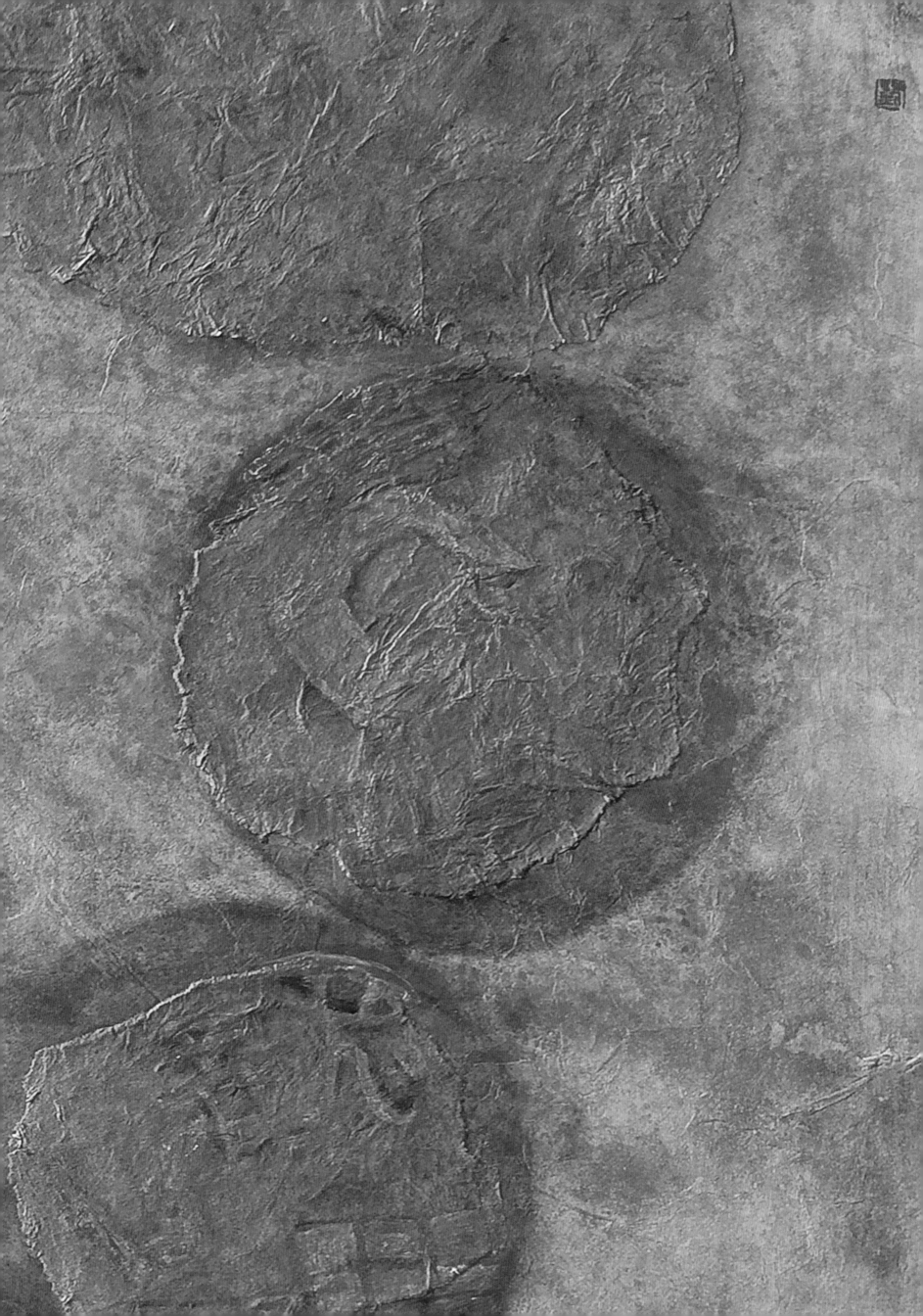

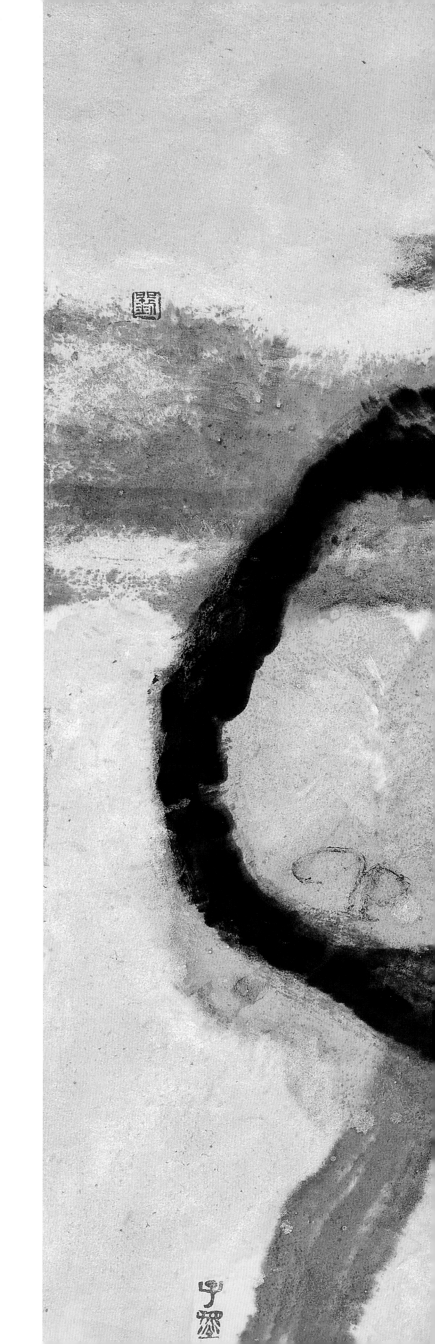

灵动　80cm×80cm　纸本水墨　2007

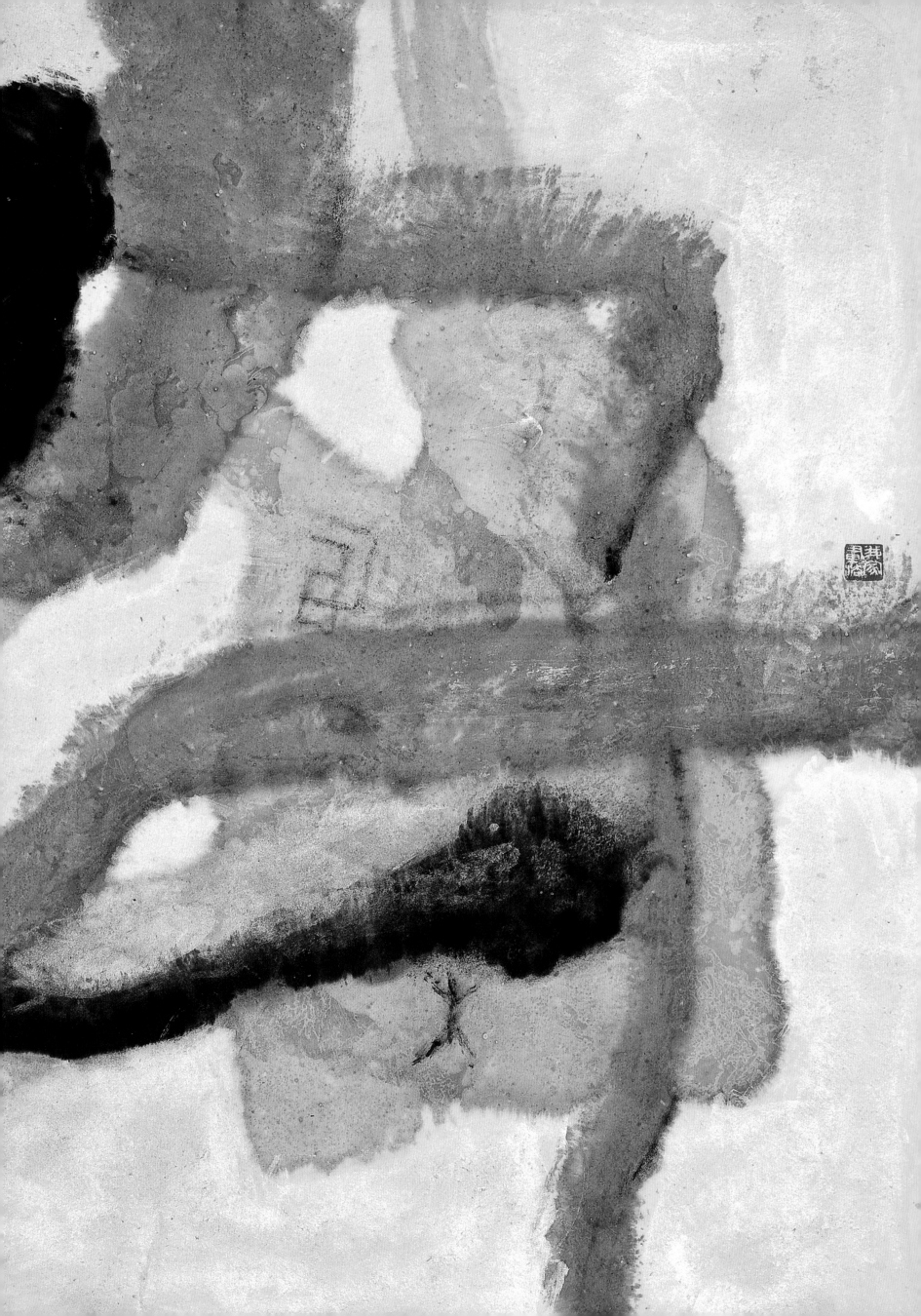

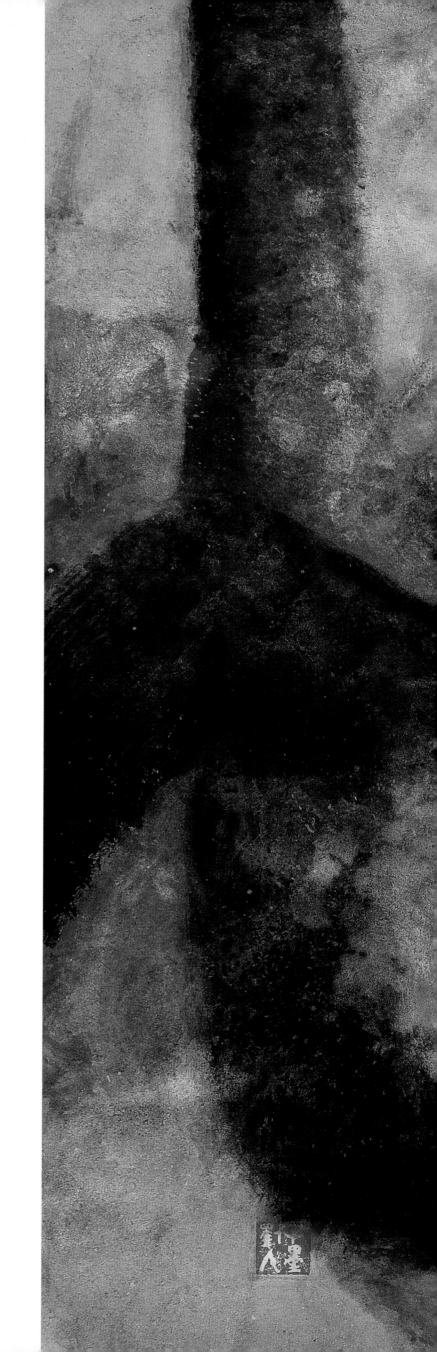

昇　80cm×80cm　纸本设色　2008

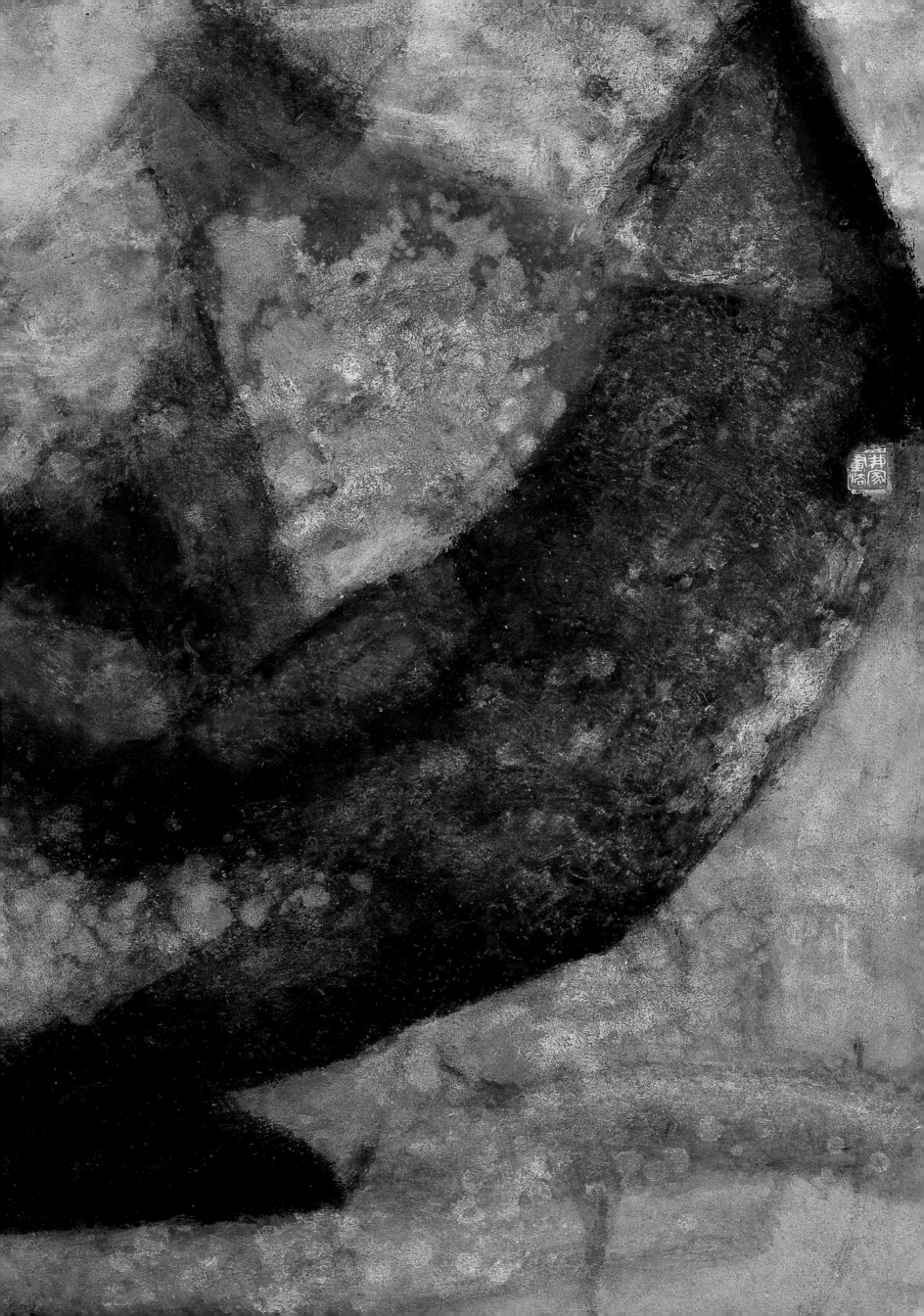

曜　80cm×80cm　纸本设色　2011

大象无形　150cm×150cm　布面油彩　2008

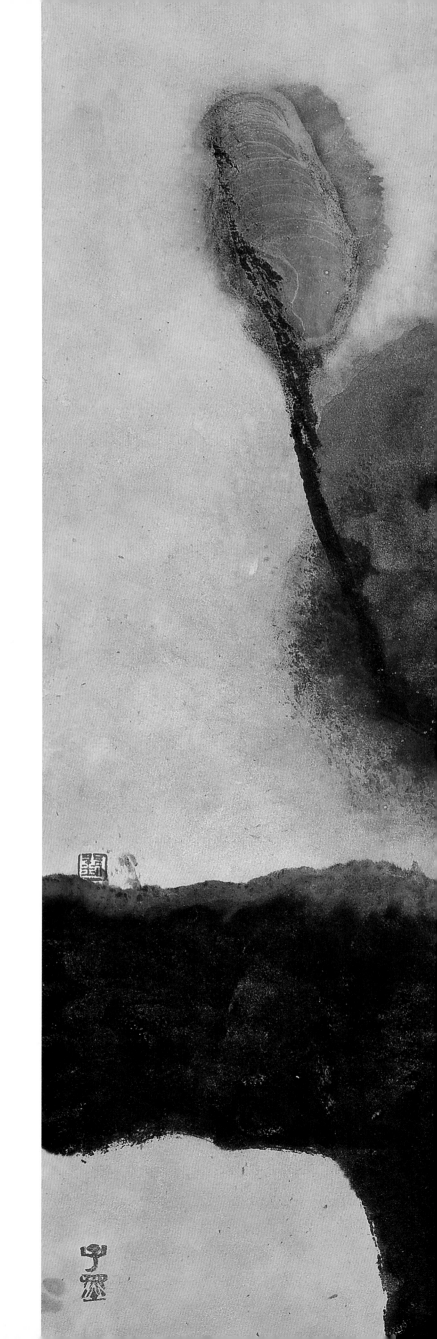

陶符幽魂　80cm×80cm　纸本设色　2010

锲入　80cm×80cm　纸本设色　2011

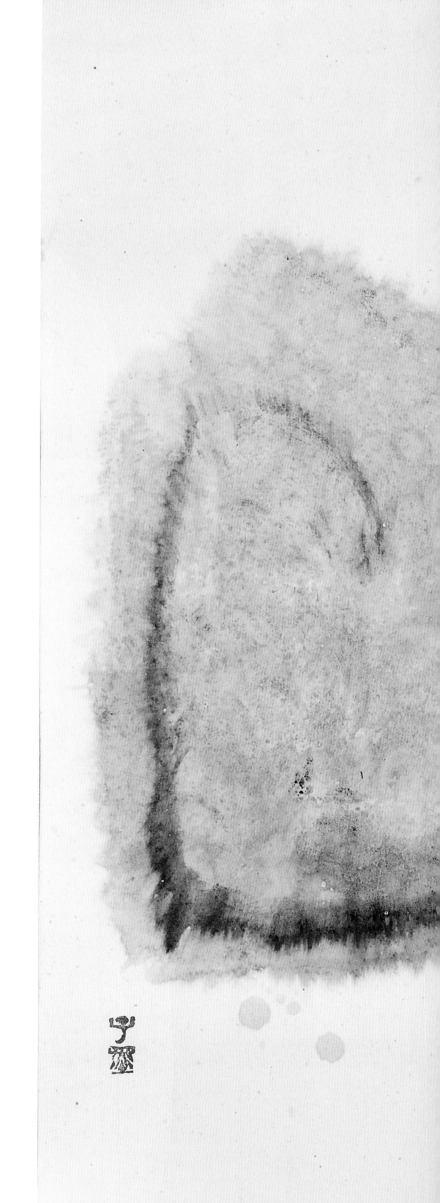

泉　80cm×80cm　纸本水墨　2008

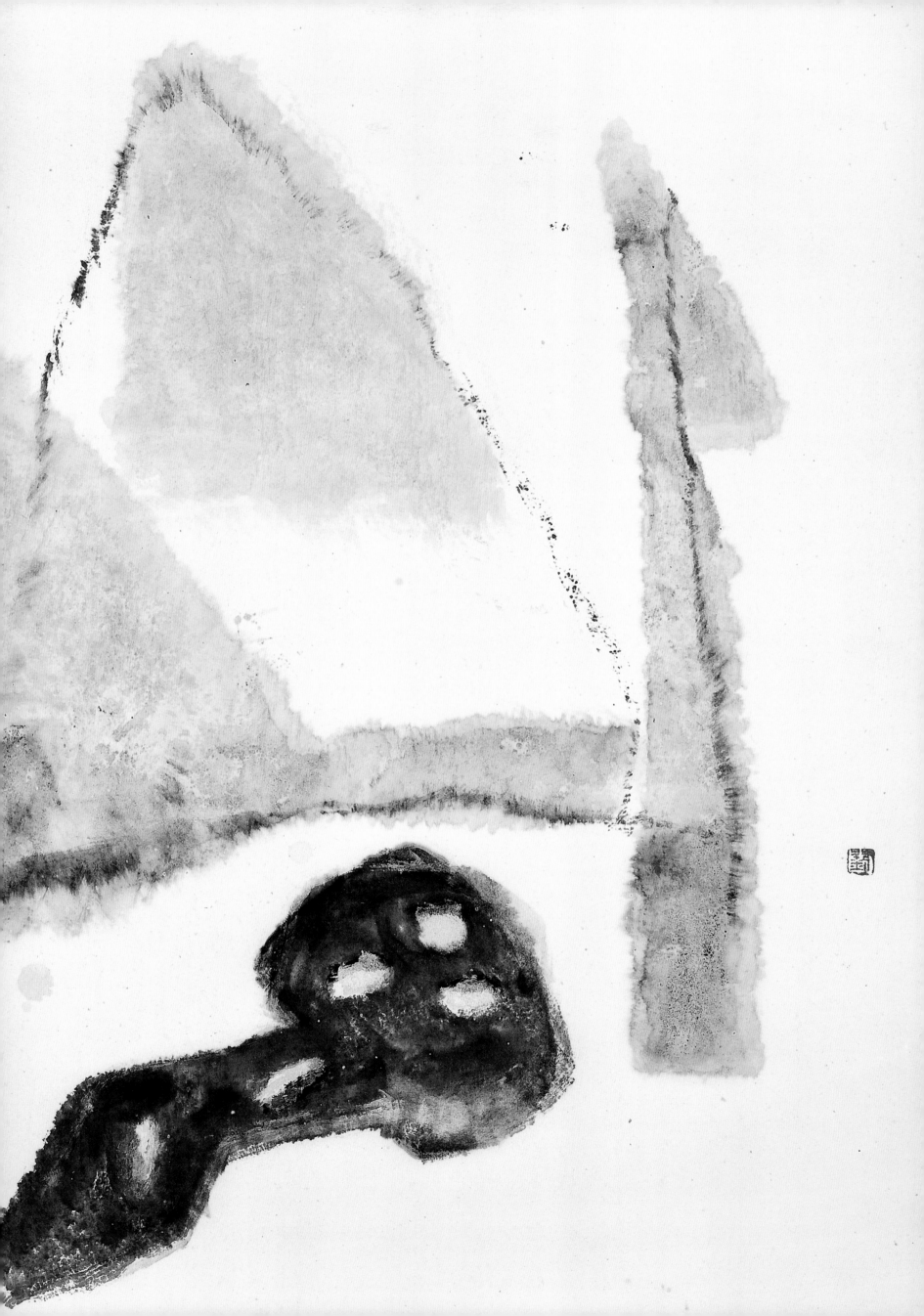

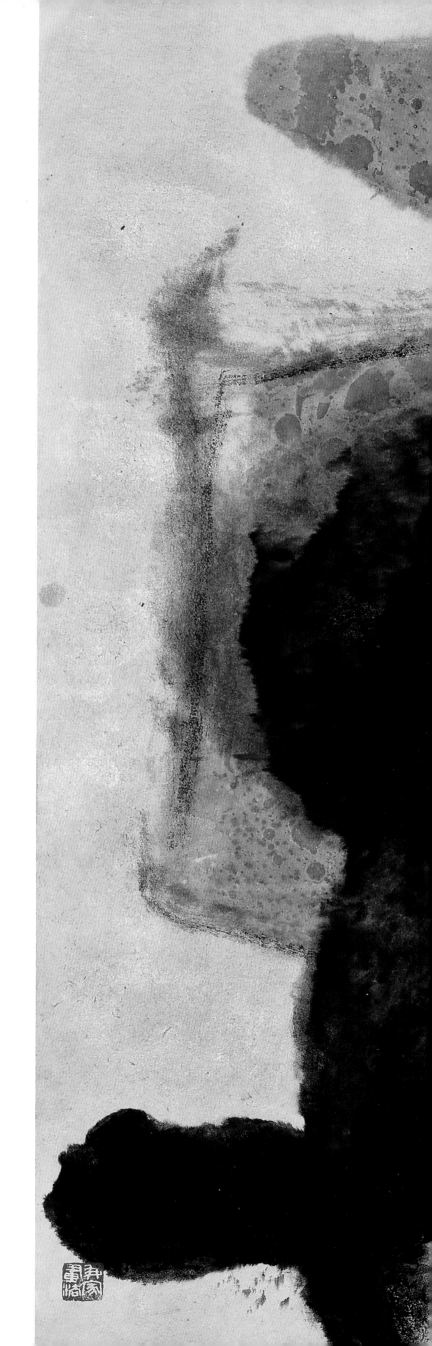

灵异裂变091　　80cm×80cm　　纸本设色　　2009

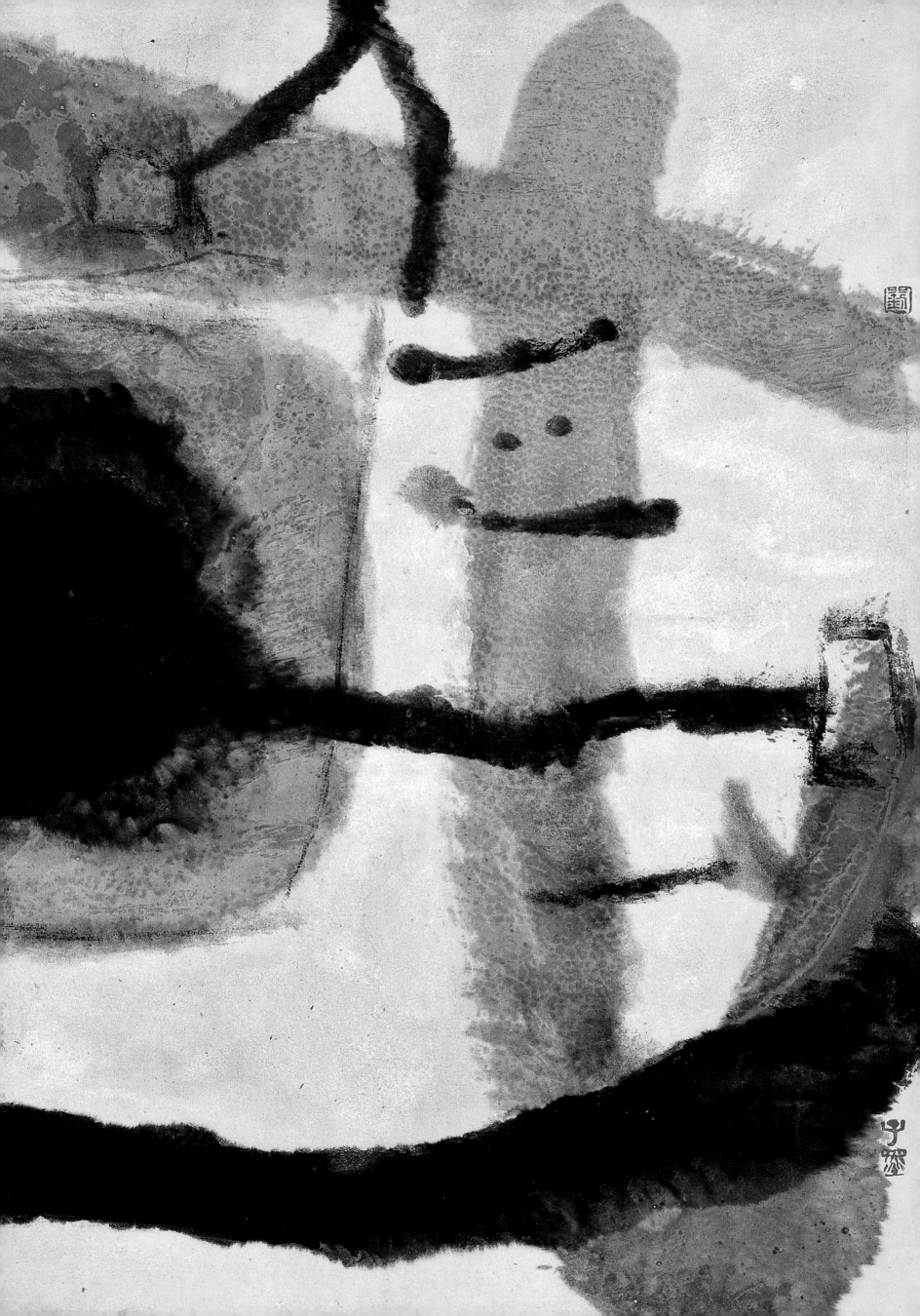

子墨艺术活动年表

1936年

2月28日（农历）出生于中国青岛市。

1941年

就读于崂山仙家寨私塾学堂。

1947年

就读于青岛抗建学校。

1951年

毕业于青岛艺术学校绘画科。

1953年

任工会美术宣传干事。

1955年

创作漫画《漏不了多少》，出席山东省第二届美展，获二等奖。作品《房子问题》、《多角婚姻》，宣传画《捍卫和平、反对战争！》等发表于《人民日报》、《大众日报》。

1957年

遭遇"反右"运动。

1958年

为山东省农业展览馆、山东省工业交通展览馆主持设计"大跃进展览会"。

1965年

参加山东省工业展览馆建馆，并筹办《工业学大庆》及全国《大庆石油会战展览》，任美术总设计。

1966年

多次参加全国、省、市各类政治、工业、农业、科技展览会创作、设计活动，如：《毛主席——我们心中的红太阳》大展、《珍宝岛自卫反击战展》、《工业学大庆展》、《农业学大寨展》等，直到20世纪70年代初。

1971年

创作《农家》、《水巷》、《幽径》、《夜市》、《古刹》、《滩头》、《夜泊》等作品发表于《江苏画刊》。

1972年

创作彩画《海市》、《山户》、《鸭歌》、《宁静港湾》等。

1976年

调至青岛市文化宫美术科，组织辅导美术创作，主持各艺术研究会学术活动。举办《祝大年·袁运甫画展》、《彦涵版画展》、《郑胜天油画展》、《朱乃正·吴小昌画展》，组织画家崂山写生团。创作《山道》、《夕阳》、《泉声》、《溪塘》、《夜鹰》、《鸡语》、《溪流》等彩画作品。

1977年

举办《王式廓遗作展览》、《董希文先生遗作展览》及学术研讨会。举办四川美院李有行教授学术报告会等。组织辅导青岛美术画展创作及赴北京汇报展出，出版作品专辑。创作油画《鸥歌》、《啄木鸟》、《三岔口》、《琵琶舞》。组织大珠山写生，创作《回声》、《道口》、《山水涧》、《秋染山林》等作品。

1978年

组织举办《重庆、青岛美术作品交流展览》并沿西北、长江写生。创作《边寨》、《嘉陵江城》、《桃猴》、《锦鸡葫芦》、《古刹》、《白帝庙》、《大佛》、《江岸人家》等作品。

1982年

出席华君武主持召开的《长沙美术创作会议》并赴湘西、张家界、桂林、衡山写生。创作《蒙蒙雨》、《张家界》、《秋染狱麓》、《土家寨》、《云间》、《阳溯》、《小街》、《朝阳》、《岳麓古寺》、《江边人家》等二十余幅作品。

1983年

举办《日本国·青岛市水彩画交流展》。

1985年

创作《农舍秋色》、《草料垛》、《白鸽子》、《农家》等在《美术丛刊》发表。

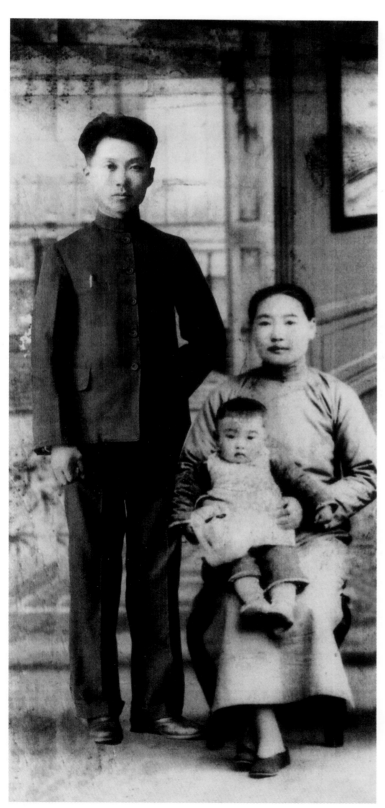

1939年父母亲怀抱过百日留影

1988年

创作《草垛》、《古刹》、《秋染山林》等作品在《江苏画刊》发表。

1990年

组织筹办在武汉"武钢"开幕的《全国第十届版画作品展览》，被中国美术家协会、中国版画家协会授予记大功荣誉嘉奖，并加入中国版画家协会。

1991年

组织承办由中国美术家协会《美术》杂志社策划的"新时期全国美术理论研讨会"及《中国美术家协会暨青岛地区美术作品联展》，创作彩墨《岁月》发表于《国画世界》，油画《鸡语》、《鸭歌》等入选意大利"国际艺术护照"活动并收入《中国当代艺术展目录》。

1992年

创作《圣花》入编《中国美术家》。创作《栖息》、《狩猎》入编《世界当代作家作品集》。

1993年

创作《象形系列》入编《20世纪国际现代名家作品集》，《魂系华夏》入编《国际现代书画家大辞典》，并获银奖。

1994年

油彩《乐舞系列》入编《20世纪国际现代名家精华博览》、《中国当代名家作品鉴赏》。传略入编《中国当代名人录》、《中国现代书画界名人大观》等。

1995年

由著名美术评论家邵大箴先生作序，沈鹏题名，人民美术出版社出版的《刘德维绘画集》出版发行，收入作品60帧。

1996年

受聘为中国艺术研究院创作委员。为深圳中国平安保险公司总部创作"世界名人肖像"及"孔子问礼系列"作品。

1997年

油画《象形二》发表于《中国美术选集》，油画《夜观春秋》、《三岔口》、《荷塘鸳鸯》发表于《当代油画艺术》，油画《乐舞》、《大地悠悠》、《天马行空》等被中国平安保险公司总部收藏。

1998年

油画《乐舞三》、《狩猎四》、《象形二》、《巢》等由清华大学美术学院杜大恺教授撰文《阳光下的不懈求索》发表于《美术研究》第二期。

2000年

受聘为新加坡新神州艺术院高级名誉院士。荣获文化部文化艺术发展中心颁发的ISO2000作品评审价值证书。

2001年

油画系列《太古文明三》、《太古文明四》、《太古文明六》、《象形二》及清华大学美术学院杜大恺教授撰文《性格决定命运》一并发表于《美术观察》第九期。

2002年

受聘为上海画家村艺术顾问，并选为"21世纪现代水墨艺术画友会"会长。"刘德维字象艺术展"暨学术研讨会于2002年9月6日至20日在香港艺术公社国际美术馆举行。经国际美术家联合会ISO900资质认证，获得杰出油画艺术家称号。油画《金色浴场》入选日本"日中邦交正常化30周年纪念2002年美术の祭展"，并印做海报示范作品。

2003年

创作油画青铜系列《龙啸》、《鼎盛》、《独尊》、《搏噬》、《鉴影》。油画《太极三》、《图腾一》、《乐舞二》、《象形二》及《刘德维的艺术追求》一文在《艺术家丛集》第十期发表。

2004年

于上海绍兴路原"漫画编辑部"旧址创办"刘德维创作室"。创作油画《飞天》、《轮回》、《登高》、《甘泉》、《陶神》、《兵书》系列作品。应邀赴台湾凤甲美术馆展出。

2005年

专注意象水墨的创作、探索研究。

2006年

携油画、水墨各10幅应邀参加上海东外滩艺术展览中心开幕大展。油画《野花姑》参加2006年新加坡

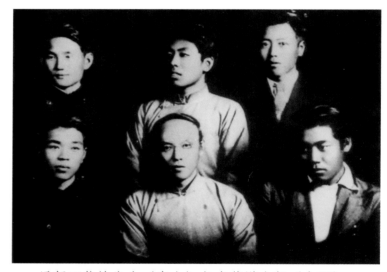

恩师王仙坡先生（中上）与李苦禅大师（中下）、宋步云先生（上左）、王式廓先生（下右）等在一起

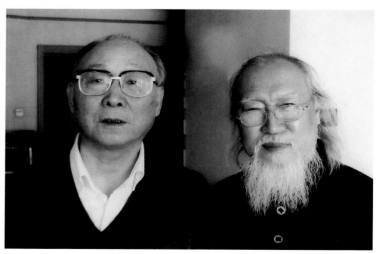

在中央美术学院教授、著名美术评论家邵大箴先生家中

亚洲艺术博览会、入编作品选集。油画11幅应邀参加上海莫干山法国"艺发创艺园"联展。油画4幅、水墨10幅参加日本"茂名画廊"邀请展。油画《金色浴场》发表于《当代美术》并被私人收藏。油画《荷塘鸳鸯》参加上海敬华秋季拍卖成交。油画《石斧》发表于台湾《当代艺术新闻》并参加上海长城秋季拍卖成交。

2007年

油画《仕女戏犬图》、《太极吐纳》、《搏噬》、《夜泊》等入选赴香港ora-ora画廊展出。"刘德维的艺术维新展"在香港太古地产大厦举办。刘德维创作室由上海迁至北京宋庄东区艺术中心。创作油画《大象无形》、《大音稀声》、《飞龙在天》、《舟上渔翁》等作品。

2008年

刘德维"字缘"艺术展在草场地奥拿·奥拿美术馆举行,北京电视台及艺术传媒做了报道。《锋锐》2008年第7期发表《刘德维心象·意象·墨象迹》,收入水墨作品12幅。《ART概-艺术指南》2008年第3~4期发表刘德维油画《大象无形》、《大音稀声》。《ART概-艺术指南》2008年第5期发表刘德维油画《处处闻啼鸟》、《残荷听雨》。《ART概-艺术指南》2008年第8期发表刘德维油画《野猪林》、《三岔口》、《霸王别姬》、《夜观春秋》、《天女散花》。《ART概-艺术指南》2008年第9期发表刘德维油画《水中鱼》、《天外星游客》、《在水一方》、《飞龙在天》等作品。

2009年

全力投入水墨创作实验,完成水墨作品数百幅。由著名美术理论家邵大箴先生推荐加入中国美术家协会。

2010年

上海《财富人物》艺术家专栏发表华启豪文章《走进当代艺术家——刘德维》。上海《财富人物》艺术家专栏发表吴放撰文《从印象派的固守者到意象绘画的开拓者》,重点评价刘德维油画《智人》、《石斧》、《猎骑》等作品的绘画特征和艺术价值。

2011年

迁入新居通州张家湾太玉园A区18号楼205座。汇集意象彩墨作品80幅,由中国书店出版发行《中国当代艺术经典名家专集·子墨》。

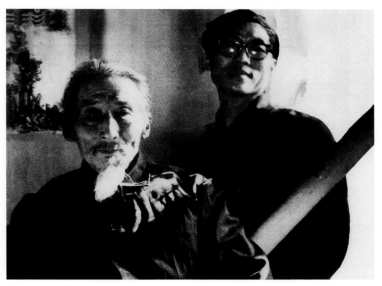

1975年在恩师留日画家王仙坡先生画室

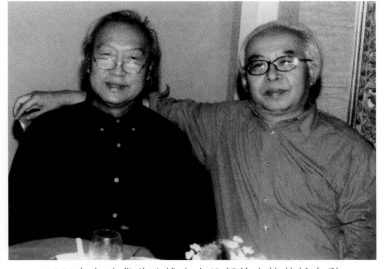

2000年与清华美院博士生导师杜大恺教授合影

版图索引

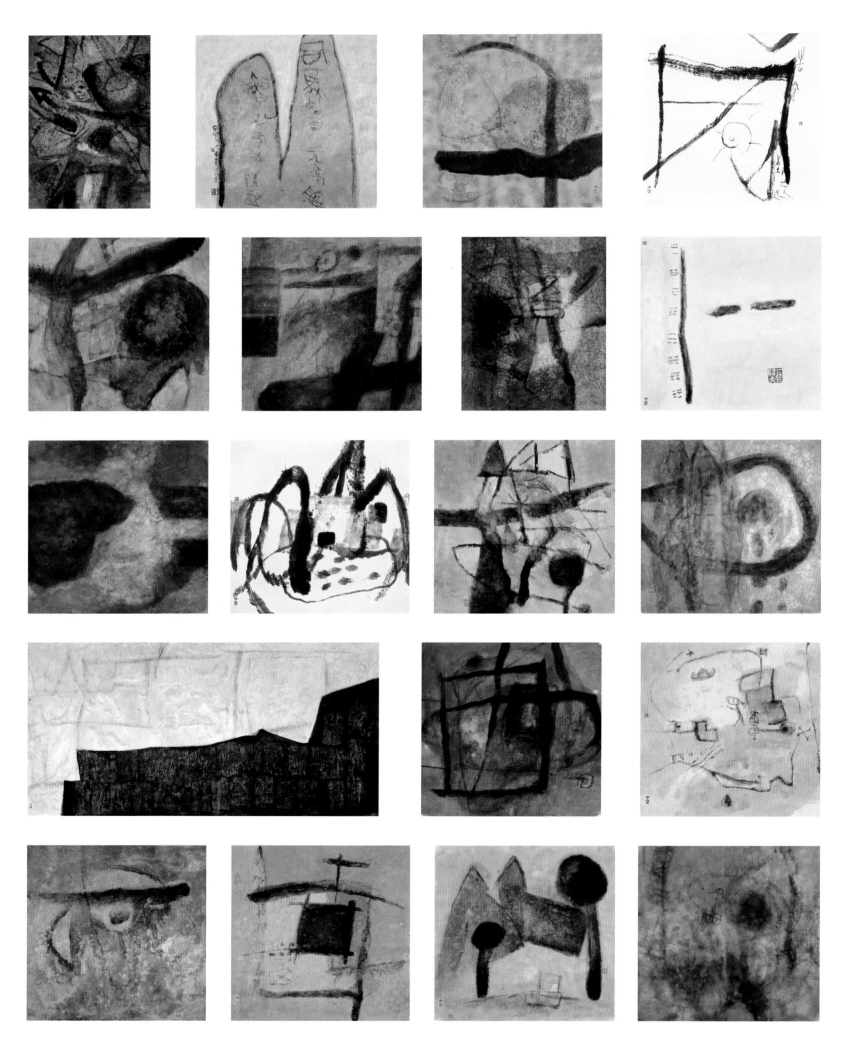

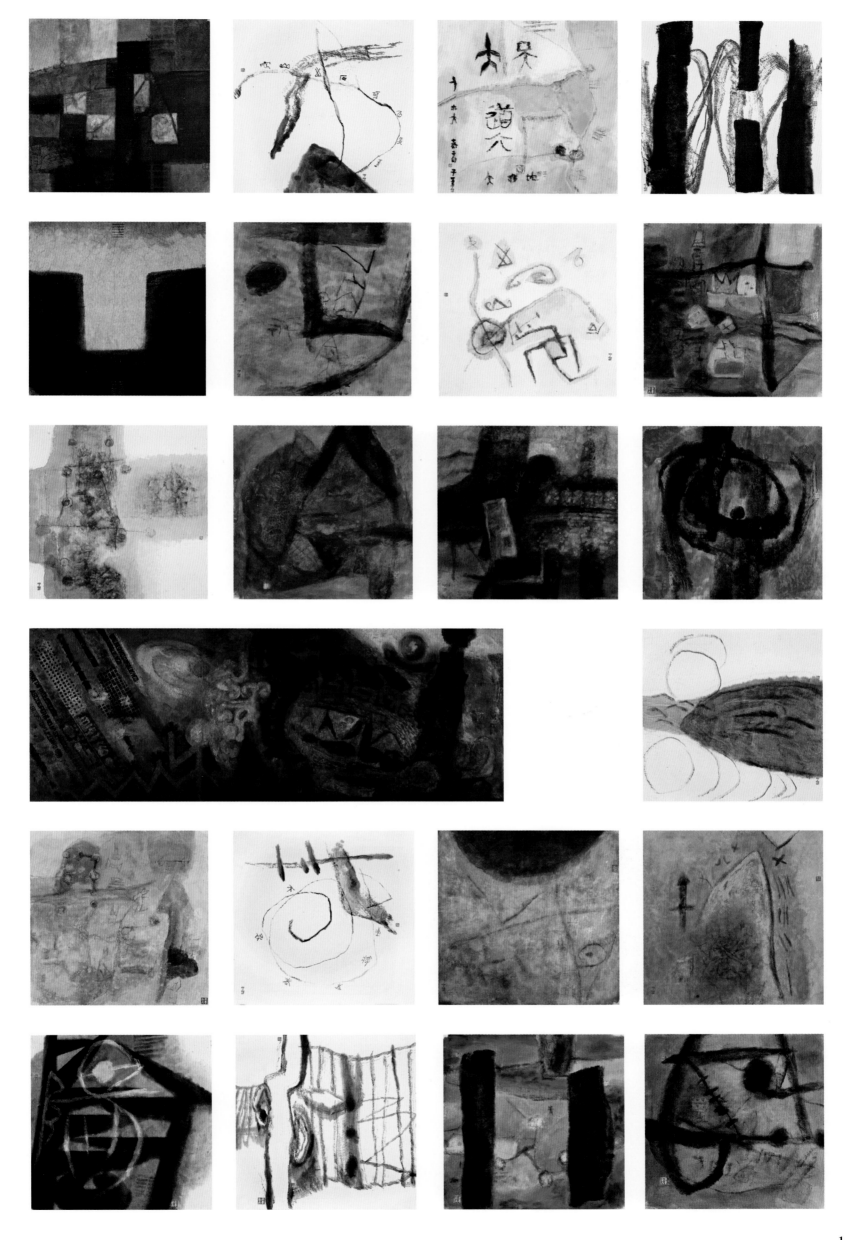

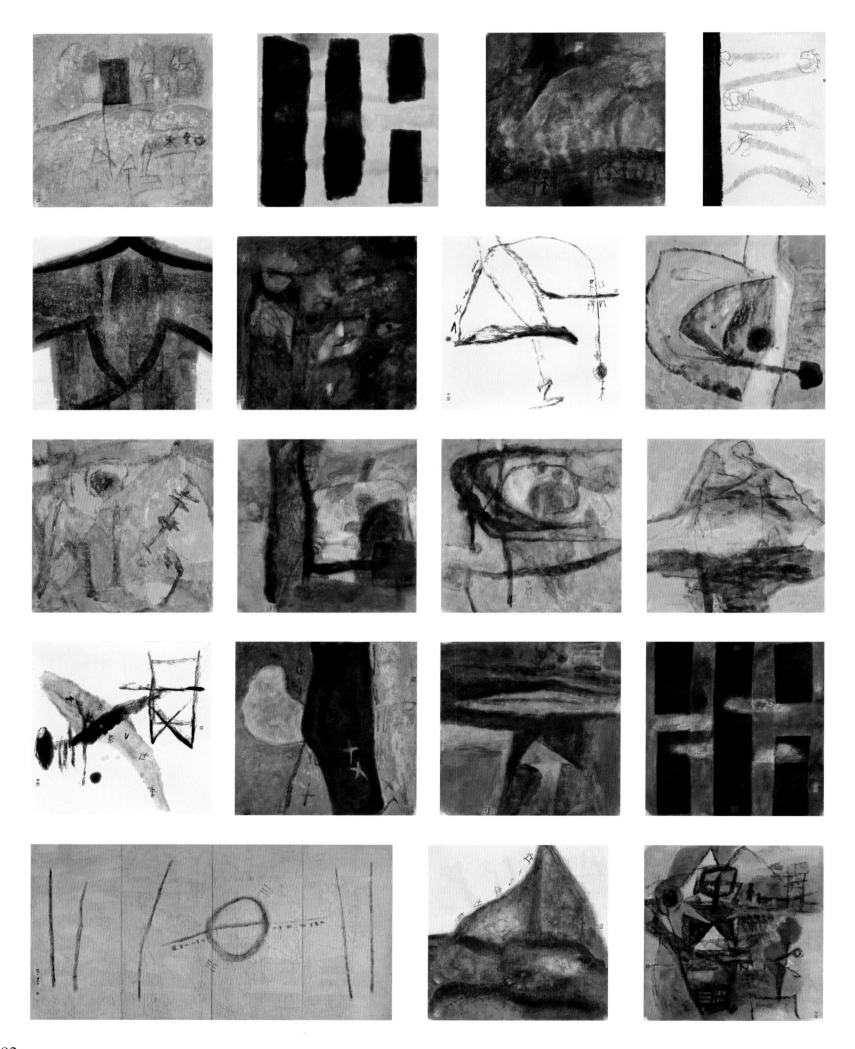

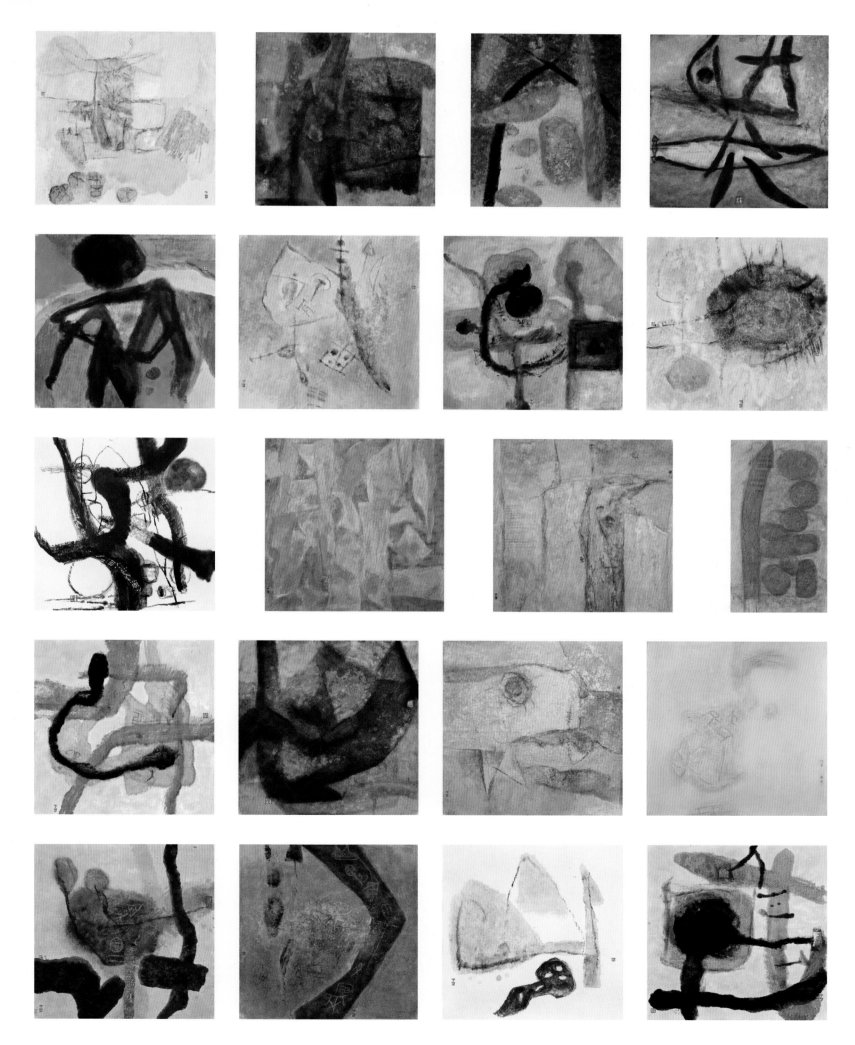